롤리타는
없다
1

그림과 문학으로 깨우는 공감의 인문학 1

롤리타는
없다

이진숙

민음사

공감의 인문학을 위하여

"한 국민의 시는 그 국민의 진보의 요소다. 문명의 양은
상상력의 양으로 측량된다."

— 빅토르 위고, 『레 미제라블』에서

다시, 문학으로

나의 오래된 사랑, 문학. 다시 문학으로 돌아왔다. 한때 내게 전
부였던, 나에게 거의 종교에 가까웠던 그것, 나의 현재와 미래를 설명
하던 그것. 언제나 꿈으로 팽팽하게 당겨지던 그것이 어느 날 바람 빠
진 풍선처럼 내 발밑에 떨어져 버렸다. 한때 뜨거웠던 문학과의 상처
투성이 이별을 준비하고 있을 때, 미술이 나를 찾아왔다. 러시아 트
레티야코프미술관에서의 감동은 『러시아 미술사: 위대한 유토피아의
꿈』에서 고백한 그대로다. 미술의 조형언어의 아름다움과 마력은 다
시 나의 힘이 되었다. 문학과는 다른, 언외의 '감각의 논리'가 그곳에
있었다.

늦은 나이에 미술사 공부를 하겠다니 격려보다 우려가 더 많았
고, 칭찬보다 저주가 더 많았다. 무모한 시도였고 밥벌이와는 또 그렇
게 멀어졌지만, 나는 세상을 더 많이 알게 되었다는 것만으로도 충

분히 기뻤다. 세상의 전부를 다 가질 수는 없는 법이니까. 문학으로부터도 당연히 멀어져야 한다고 느꼈다. 미술의 조형언어에 익숙해지기까지, 미술을 문학으로 환원하는 오류를 범하지 않기 위해, 의도적으로 문학을 멀리한 시간도 있었다. 그러나 문학 작품은 늘 공기처럼 내 곁에 있었다. 문학은 행복한 휴식이었고, 여전히 힘이 되는 나의 소울 푸드였다.

톨스토이처럼, 빅토르 위고처럼, 프루스트처럼 쓸 수 없지만 문학을 사랑했듯이, 벨라스케스나 마크 로스코처럼 그릴 수 없지만 미술을 사랑했다. 이 무능력과 사랑이 나를 영원한 학생으로 남게 만든다. 내가 미술과 문학의 영원한 학생으로 남아 지금도 두 세계를 갈구하고 있는 이유는 무엇일까? 나는 내게 주어진 이 시대의 의미를 알고 싶었다. 혼란스러운 시대의 얼굴이 무엇인지 아는 것, 더 나아가 인간이란 어떤 존재인지, 세상이 무엇인지 조금이나마 이해하고 가는 것이 내가 예술 작품 근처를 떠나지 못하고 기웃거리는 이유다. 시대와 인간, 그리고 예술 행위 자체를 이해하기 위한 예술가들의 아낌없는 분투가 모여 이룬 역사가 예술사다. 순수한 형식주의를 추구하는 순간에도 예술은 늘 인간의 것이었다.

그러다 보니 나의 계획은 뜻하지 않게 커졌다. 우선 미술 공부의 첫 시작이었던 러시아 미술사를 정리하는 일(2007년 『러시아 미술사』), 내 나라 한국 현대미술의 흐름을 한 번 짚어 보는 일(2010년 『미술의 빅뱅』), 미술 내부의 다양한 분야를 섭렵해 보는 일(2014년 『위대한 미술책』)로 이어졌다. 그리고 미술가들의 분투를 역사의 관점에서 해석해 보

려는 시도가 2015년 『시대를 훔친 미술』이었다. 역사 속에서 미술을 바라봄으로써 나는 문학과 미술을 소통시킬 수 있는 근거를 마련할 수 있었다. 그곳에는 인간이 있었다.

인간은 약하다

인간은 약하다. 인간은 강하지 않다. 뉴스에서는 강한 인간이 득세하는 것처럼 보이지만 사실 그들은 어리석고 약한 인간들이다. 인간은 약하기 때문에 실수하고 잘못된 길을 가고, 성공보다 더 자주 실패한다. 인간은 그런 존재다. 물론 인간은 위대하다. 21세기 인류는 대단한 문명을 이루었다. 집단 지성의 위력을 보여 주는 과학은 인간이 다른 동물과 비교할 수 없는 존재임을 확인시켜 준다. 종(種)으로서 인간은 위대하지만, 한 개인으로서 인간은 미약하다. 그 미약한 개인이 위대한 인류가 되는 놀라운 마법의 비밀은 어디에 있는가? 바로 인간이 가지고 있는 공감 능력이다. 타인의 문제를 나의 것으로 인지하고 함께 해결하기 위해 서로의 지식과 지혜를 모아 이루는 집단 지성은 사실 약한 존재들의 생존 전략이었다.

『레 미제라블』에서 은촛대를 훔친 장 발장을 용서하고 그에게 다른 삶을 열어 준 감동적인 인물 미리엘 주교이다. 그는 편견으로부터 자유로운 사람이었다. 대부분의 사람들은 자기의 편견을 편견으로 인정하지 않는다. 남의 편견은 편견이고 내 편견은 의견이다. 그러나 사실 우리의 의견이란 경험과 지금까지의 학습을 통해서 형성된

것이다. 헤겔의 말대로 모든 규정은 부정이니, 내가 'A는 B다.'라고 말하는 순간 A가 C일 가능성은 배제된다. 나의 의견은 일면 옳은 것이지만, 새롭게 닥친 상황에서는 사물의 다른 면을 보지 못하는 편견으로 전락할 위험이 얼마든지 있다. 미리엘 주교는 프랑스혁명의 격동기를 산 인물이었다. 그는 격렬한 사회적 변화 앞에서 흔히 정파적 이익에 따른 혼란스러운 의견을 갖느니 차라리 '공감'을 택했다. 그 이유는 단 하나, 세상을 사랑하고 있었기 때문이다. 아픔이 많은 사람들, 과오로 죄악에 빠진 가련한 사람들, 오류를 저지른 사람들의 처지를 이해하고 공감하는 것이 바로 사랑의 시작이었다. 공감의 배경에는 인간에 대한 믿음이 있었다. 인간은 그 본성에 있어서 자유의지를 가진 선한 존재이고, 약하기 때문에 오류를 범할 수 있지만 성찰을 통해 더욱 좋아질 수 있으리라 믿었다. 그리고 장 발장은 미리엘 주교의 이러한 신념에 부응하는 인물이다.

인간을 약하지만 자유의지를 가진 선한 존재로 보는 관점. 이것이 내가 아는 예술의 출발점이고 인문학의 출발점이다. 마사 너스바움은 『혐오와 수치심』에서 "내가 생각하는 자유주의 사회는 모든 개인의 평등한 존엄과 공통의 인간성에 내재된 취약성을 인정하는 기반 위에 있는 사회"라고 말한다. 그리고 인간이 오류를 범할 확률을 줄인, 안전망이 만들어진 사회적인 조건 속에서 인간은 스스로를 개선하려는 노력을 부단히 이어갈 것이다.

왜 강한 인간이 아니고 약한 인간인가? 왜 자유의지를 가진 인간인가? 문화예술뿐 아니라, 사회적 제도 등 모든 것이 인간의 약함

을 공감하고 함께 결점을 보완하는 메토 시례를 모으지 않을 경우, 자유의지를 가진 인간이 스스로 노력하는 긍정적인 관점이 아니라 반대의 경우를 설정할 경우, 끔찍한 일이 벌어진다는 것을 역사가 말해 주기 때문이다.

아르노 브레커(Arno Brecker, 1900-1991)가 남긴 강인한 남성 조각품은 히틀러의 이념을 대변한다. 그 힘찬 근육은 국가와 사회를 위한다는 명목으로 잔인한 반인륜적인 범죄를 서슴지 않았던 인간 병기의 몸이었다. 동시에 이상적인 게르만족의 표본이 되어 이보다 함량 미달이라 여겨지는 유대인, 타민족 그리고 독일인 내에서도 여러 장애를 가진 사람들의 살상에 동의하는 미적인 기준이 되었다. 강한 자는 약한 자의 고통을 이해하지 못한다. 타인의 고통에 대해, 타인의 행복에 대해 공감하지 않는 인간의 미래는 이미 정해져 있다. 그것은 파멸이다. 인간이 서로 노력할 수 있는 자유의지를 가진 존재임을 인정하지 않는 통치자의 눈에 인간은 그저 다스려야 할 개, 돼지로밖에 보이지 않을 것이다. 우리가 이 책을 통해 읽고 감상할 위대한 고전 문학과 미술은 이 점을 공통적으로 지적한다.

성숙, 살면서 유일하게 해야 할 일

문학과 미술이 만나 공감하고 나누는 인간에 관한 이야기를 이책 1권에서는 사랑, 죽음, 예술 세 범주로, 그리고 2권에서는 욕망, 비애, 역사 세 범주로 나누어 묶어 보았다. 부족한 대로 미술과 문학 작

품을 통해 삶으로 돌아오는 지도를 만들어 본 것이다. 인간의 삶을 '생로병사(生老病死)'라 말할 때, 여기에는 태어나서 죽는 것(生死) 사이에 늙고 병드는 것(老病)밖에 없다는 탄식이 담겨 있다. 우리 인생에는 시작과 끝이 있다. 누구도 시간의 지배에서 자유로울 수 없다.

본문에서도 말하지만, 다만 태어나서 죽을 뿐인 인간, 제아무리 오래 산다 한들 120년밖에 못 사는 인간이 시간 속에서 해야 할 유일한 일은 성숙이다. 아이가 노인이 되는 것이 아니라 아이가 어른이 되었다가 노인이 되는 것이다. 시간은 모든 것을 변화시킨다. 시간의 흐름 속에 단지 부패하는 것이 아니라 시간과 더불어 성숙하는 것, 더 좋은 인간이 되려고 부단히 노력하는 것, 이것이 우리가 살면서 해야 할 유일한 일이다.

교육은 20대 초반을 전후로 일단락 지어져야 하지만 성숙을 위한 인생 공부는 죽는 날까지 계속되어야 한다. 성숙을 위한 공부나 노력을 멈추는 순간 우리의 정신적인 죽음은 시작된다. 자연의 살아 있는 모든 것은 변화한다. 자연의 일부인 인간도 끊임없이 성장, 성숙, 변화해야 한다. 『일리아스』의 아킬레우스가 그러하듯이 성숙은 타인에 대한 공감과 자기 성찰을 통해서만 가능하다. 개인은 언제나 소중한 존재지만, 개인이 고립되어 절대화되면 그는 길을 잃고 덜 자란 아이로 남게 된다. 삶에는 먹고사는 것 이외에도 참으로 많은 문제들이 곳곳에 도사리고 있다.

우리는 정해진 답을 찾기 위해서 고전을 읽고 옛 그림을 보는

것은 아니다. 그 두꺼운 고전들을 밤새 읽는다고 고민거리에 대한 식접적인 답을 바로 찾을 수 있는 것은 아니다. 그래도 읽기를 권하는 것은 고전이 좋은 삶을 위해 반드시 숙고해야 할 중요한 가치들을 다루고 있기 때문이다. 지금으로부터 3800여 년 전에 쓰인 『길가메시』 서사시가 다루는 죽음의 문제는 여전히 우리의 문제이며, 2800여 년 전에 쓰인 아킬레우스의 공감과 성숙의 문제도 여전히 우리의 문제이다.

그러나 고전은 절대적인 잣대가 아니며 무조건적인 숭배의 대상이 아니다. 예컨대 가장 많은 오류를 범하는 것이 사랑에 관한 이야기들이다. 사랑, 설렘, 사랑을 위해 목숨을 버리는 일 등 수많은 비극적인 사랑의 이야기들은 여전히 흥미롭지만, 고전은 자기 시대와 함께 상대적인 진실을 말할 뿐이다. 나는 고전을 읽고 옛 그림들을 보면서 사랑은 중요하지만, 그것이 하나의 얼굴을 가지지 않는다는 것을 오히려 말하고 싶었다. 또 대부분 비극으로 끝나는 사랑의 이야기는 비극이 될 수밖에 없는 조건을 이해하는 방향에서 다루었다.

시간 속에 사는 우리 삶의 모든 것이 덧없이 변화하기 때문에 영원한 사랑에 대한 갈망이 더욱 큰지도 모르겠다. 나는 감히 불멸의 사랑 따위를 꿈꾸지 말라고 말하고 싶다. 우리가 꿈꿔야 하는 것은 불멸의 사랑이 아니라 '좋은 사랑'이다. 욕망의 게임이 아닌 사랑. 사랑을 얻느냐 잃느냐 하는 소유 개념과도 관련 없는 사랑. 삶의 형태가 변하면 자연스럽게 변화하면서 깊어지는 사랑. 내 삶과 상대방의 삶을 풍요롭게 만드는 사랑. 그런 좋은 사랑의 조건을 탐색하는 것, 이것

이 우리가 추구해야 할 유일한 사랑의 진실한 과제로 제시되길 기대했다. 죽음, 예술, 욕망, 비애, 역사 등등 우리가 피할 수 없는 문제에 대한 다양한 시선들을 다루어 보았다.

좋은 삶, 인간적인 성숙을 위해 나와 다른 누군가의 이야기를 처음부터 끝까지 들어 보고 생각해 보고 공감하고 때로는 반론을 제기하는 연습을 우리는 고전을 통해서 해야 한다. 우리가 내리는 답은 모두 잠정적인 것으로 근사치에만 접근할 수 있을 뿐이다. 한국의 교육 방식은 정답을 빨리 맞히는 것에만 길든 사람들을 양산해 내기 때문에, 우리는 고전이든 어디든 쉽게 답을 찾아 그 답이 옳다고 절대적으로 믿고 싶어 한다. 인문학은 처세술이 아니다. 답을 찾아가는 과정의 불안정성을 즐길 수 있는 심적 태도가 성숙의 가장 기본 아닐까. 그리고 그것이 이 지상에서의 팍팍한 삶을 견딜 수 있는 가장 큰 힘이 될 것이다.

자기 삶에서 승리하기

쉽지 않다, 산다는 것은. 대한민국은 유례없는 경쟁 사회다. 경쟁 사회의 가장 큰 폐단은 우리가 호메로스의 『일리아스』에서처럼 하나의 잣대로 모든 사람을 평가하는 것이다. 우리 모두는 다른 사람이고, 하나의 잣대로 평가되어서는 안 된다. 루브르, 내셔널갤러리, 에르미타주, 한국의 국립미술관 어디든 미술관에 가 보라. 그곳에는 다양한 사조의 다양한 그림들이 걸려 있다. 도서관에는 다양한 분야의 다

양한 잭들이 빼곡하다. 르네상스 미술이 위대하다고 해서 그 뒤에 따르는 마니에리슴 미술을 미술관에서 제거하지 않는다. 모든 미술 작품은 시대의 산물이고, 그려질 이유가 있어서 그려진 것이다. 미술관은 존재의 이유가 있는 모든 것들의 집합소이다. 마찬가지로 우리 사는 사회는 존재의 이유가 있는 모든 사람들의 집합소이다. 존재 이유가 있는 모든 것들의 존재 방식은 존중되어야 한다.

경쟁이 심한 사회는 폐쇄적인 문화를 만들어 낸다. 경쟁 사회에서 경쟁에 몰두하고 있는 사람은 자신보다 앞선 사람도 싫지만, 경쟁의 대열에서 이탈하는 사람도 용납하지 않으려 한다. 압도적 우위에서 승리하는 사람이 아닌 대부분의 사람들에게 자신보다 뒤처진 사람들이 있다는 것은 상대적 우월감을 느끼게 하고, 이 힘든 경쟁에 뛰어든 것이 틀리지 않다는 것을 확인시켜 주기 때문이다.

그래서 그들은 자신들이 뒤집어쓰고 있는 프레임에 다른 사람들도 악착같이 넣으려고 한다. 자신의 관점을 강요하고 다른 생각을 배격한다. 이곳에는 오로지 경쟁에 의한 서열만이 존재할 뿐이다. 경쟁에서 얻은 승리가 유일한 행복이라고 생각하고 사는 사람들에게는 절대 행복은 없다. 1등이 되지 못한 상태에서는 끝없는 열패감이, 1등이 되고 나서는 짧은 만족감에 뒤따르는 공허와 다른 사람에게 1등을 빼앗길 것 같은 두려움밖에 없다. 경쟁과 외부의 잣대로 스스로를 평가하는 것은 성숙을 가로막는 가장 사악한 삶의 방식이다. 자신을 사랑하고 돌보는 법을 배우지 못한 사람은 다시 다른 방식으로 또 경쟁의 틀을 선택한다. 바쁘고 열심히 살고는 있지만, 끊임없이 공허한

날들이다.

높은 연봉이 우리의 유일한 꿈이 아니다. 우리의 삶은 다양한 영역으로 이루어져 있다. 연애나 결혼에 실패했다고 해서 인생이 망하는 것도 아니고, 입시나 취업, 사업에 실패했다고 해서 인생이 끝나지도 않는다. 설혹 한 부분에서 실패해도 패배자로 남아 있어서는 안 된다. 우리는 각자 자기 삶에서 승리해야 한다. 우리는 모두 각기 다른 모습으로 다른 조건에서 태어났다. 원망할 필요도 우월감을 느낄 필요도 없이 그게 나의 시작점이다. '그럼에도 불구하고', '그럼에도 그 모든 것에도 불구하고' 자기를 긍정하고, 자기 삶을 사랑하는 것, 자기 삶의 주인이 되는 것, 자기 스스로 행복감을 찾는 것, 이것이 우리가 해야 할 유일한 일이다. 자신의 삶에 충실할 것, 그리고 그렇게 타인의 삶을 충분히 공감하고 이해해 주는 것, 이것만으로도 우리는 충분히 인문학적인 인간이 될 수 있다. 이 책이 그런 꿈을 가진 사람들에게 자그마한 즐거움이 될 수 있다면, 참 행복하겠다.

2016년 10월 한강을 바라보며
이진숙

기원전 2000년경

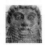

세계에서 가장 오래된 바빌로니아 서사시 『**길가메시**』
범인이든 귀인이든, 꼭 한 번은 인생의 종착역에 도착하고, 하나처럼 모두
모여든다. (……) "신들이 삶과 죽음을 지정해 두었지만, 그들은 죽음의 날
을 결코 발설하지 않는다." ―『길가메시』에서

기원전 8세기

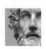

호메로스(BC 800-750년경)
"어느 누구도 내 운명을 거슬러 나를 하데스에 보내지 못하오. 그러나 인간
들 가운데 누구도 운명은 피하지 못했소." ―『일리아스』에서

기원전 5세기

소포클레스(BC 496년경-406)
"어리석은 자는 고집을 부리고 오만한 마음은 인간을 불운한 운명으로 이
끕니다." ―『안티고네』에서

14세기

단테 알리기에리(1265–1321)
"아, 견고한 지성을 가진 여러분이여! 내 비상한 글의 너울 아래 감추어진
의미를 생각해 보라!"

15세기

비흐자드(1440-1527년경)
"위대한 거장 비흐자드의 그림을 보면 그림과 세상의 아름다움은 나의 죽
음과는 무관하며, 설사 사랑하는 아내가 옆에 있다 하더라도 나의 죽음은
철저히 나 혼자만의 몫이라는 사실을 깨닫는 아찔함을 느낄 수밖에 없다."
―오르한 파묵, 『내 이름은 빨강』에서

프랑수아 라블레(1483년경-1553)
"어릿광대의 충고와 조언과 예언 덕분에 얼마나 많은 군주가, 왕이, 공화국
이 살아났고 얼마나 많은 곤경이 해결되었는지 아는가?"
―『가르강튀아와 팡타그뤼엘』에서

16세기

피터르 브뤼헐(1525년경-1569)
"아무리 조용하고 까다로운 성격의 사람이라 해도 브뤼헐의 작품을 보면 웃거나, 적어도 미소 짓지 않을 수 없다." —전기 작가 반 만데르

윌리엄 셰익스피어(1564-1616)
"셰익스피어는 인도와도 바꾸지 않겠다." —토머스 칼라일

17세기

페테르 폴 루벤스(1577-1640)
"나의 재능은 그렇게 심오한 것이 아닐 수도 있다. 그러나 그 크기에 있어서는 대단하다고 할 수 있겠다."

디에고 벨라스케스(1599-1660)
"벨라스케스는 화가 중의 화가." —에두아르 마네

빌럼 칼프(1619–1693)
"네덜란드 회화는 접시에 생선을 놓는 법을 고안해 낸 것이 아니라 그 생선을 더 이상 사도들의 양식으로 삼지 않는 법을 만들어 냈다." —앙드레 말로

요하네스 페르메이르(1632-1675)
영화 「진주 귀걸이를 한 소녀」(2003)의 모델 화가

18세기

장자크 루소(1712-1778)
"자연으로 돌아가라!"

장 오노레 프라고나르(1732-1806)
"예쁜 모델은 화가에게 최종적인 사랑의 표시를 해 주지 않고서는 그의 화실을 나서는 법은 없었다."

피에르 쇼데를로 라클로(1741-1803)
"우리의 이성은 불행을 경고해 줄 능력이 없었던 것과 마찬가지로 불행을 위로해 주지도 못한다는 걸 절실히 느낍니다." —『위험한 관계』에서

존 컨스터블(1776-1837)

"자연은 여전히 그로부터 모든 개성이 흘러나와야만 하는 근원 중의 근원이다."

1789년 프랑스대혁명

외젠 들라크루아(1798-1863)

"자연에 범람하는 난폭한 색들은 결코 조화를 깨뜨리는 법이 없다."

19세기

빅토르 위고(1802-1885)

"혁명은 인간의 정신을 온화하게 하고, 진정시키고, 위안하고, 밝게 하였소." —『레 미제라블』에서

윌리엄 아돌프 부그로(1825-1905)

"이 고귀한 회화 작업에 투신할 수 없었다면 나는 참으로 비참한 인생을 살았을 것이다."

헨리크 입센(1828-1906)

"무엇보다 우선 내가 하나의 인간이란 사실이 중요해요." —『인형의 집』에서

레프 톨스토이(1828-1910)

"행복한 가정은 모두 모습이 비슷하고, 불행한 가정은 모두 제각각의 불행을 안고 있다." —『안나 카레니나』에서

존 에버렛 밀레이(1829-1896)

"착상과 표현의 개성을 고집할 때만 최고가 될 수 있다."

에두아르 마네(1832-1883)

"자연의 모습을 있는 그대로 연구하여 이 시대 환경인 환한 빛 속에서 포착된 명료한 회화를 가장 정력적으로 앞장서서 이끈 화가." —에밀 졸라

이반 크람스코이(1837-1887)

"지금까지 그 누구도 그와 비슷한 그림을 그린 적이 없다."
—레프 톨스토이, 『안나 카레니나』에서

에밀 졸라(1840-1902)
이십이 년에 걸쳐 완성한 『루공-마카르 총서』 스무 권은 "제2제정하의 한 가족의 자연사와 사회사"이다.

오귀스트 로댕(1840-1917)
"한 가지를 이해하는 사람은 어떤 것이라도 이해한다."

토머스 하디(1840-1928)
"그의 스타일은 숭고미에 도달했다." —T. S. 엘리엇

스테판 말라르메(1842-1898)
"사물의 이름을 말해 버리는 것은 시가 주는 즐거움을 앗아 가는 것이 된다."

요한 아우구스트 스트린드베리(1849-1912)
"스트린드베리는 혼자 힘으로 연극에 극심한 충격을 가했고, 그것도 한 번에 그치지 않았다." —피터 게이

빈센트 반 고흐(1853-1890)
"중요한 건 뜨거운 것이 아니라 지치지 않는 것이다."

오스카 와일드(1854-1900)
"심지어 와일드의 정치 이데올로기, 그 특유의 무정부주의적 사회주의조차도 유미주의에서 나온 것." —피터 게이

아르투르 랭보(1854-1891)
"엄청난 힘과 퇴폐로 가득 찬 상상력을 지닌 아이." —폴 베를렌

안톤 체호프(1860-1904)
"과거는 싱겁게 흘러가 버렸고 미래는 부질없어라." —『메뚜기』에서

아르투르 슈니츨러(1862-1931)
"하룻밤의 현실은 물론이고, 어떤 한 인생 전체의 현실조차 바로 그 인간의 가장 내적인 진실을 의미하지는 않는다는 것을 나는 아니까요."
—『꿈의 노벨레』에서

에드바르 뭉크(1863-1944)
"내게 그림을 그리는 행위는 일종의 병이요, 도취다."

발렌틴 세로프(1865-1911)
"세로프의 초상화들은 사람들이 쓰고 있는 마스크를 벗겨 낸다."
—발레리 브류소프(시인)

앙리 마티스(1869-1954)
"나는 사물을 그리지 않는다. 나는 오직 사물 간의 차이를 그린다."

1871년 파리코뮌

마르셀 프루스트(1871-1922)
"진정 내게 가장 큰 체험은 프루스트였다." —버지니아 울프

파울라 모더손 베커(1876-1907)
"그대는 과일들을 접시 위에 얹어 놓고 그 빛깔로 그 무게를 가늠했다."
—라이너 마리아 릴케

에드워드 호퍼(1882-1967)
"한마디로, 호퍼는 고약한 사람이다. 만약 그가 고약하지 않았더라면 위대한 화가가 되지 못했을 것이다." —클레멘트 그린버그

조르조 데 키리코(1888-1978)
"예술 작품은 인간의 한계를 뛰어넘어야 한다. 논리, 상식 같은 것들은 단지 방해만 될 뿐이다."

에곤 실레(1890-1918)
"폐허가 된 도시 풍경의 슬픔과 운명을 담담한 마음으로 보고자 했다."

스콧 피츠제럴드(1896-1940)
지금까지 이미 많은 사내들이 데이지를 사랑했다는 사실 또한 그의 가슴을 더욱 설레게 했다. 그럴수록 그의 눈에는 그녀가 더욱 가치 있어 보였다.
—『위대한 개츠비』에서

아이반 올브라이트(1897-1983)
미국 특유의 '마술적 사실주의' 화풍의 계보를 잇는 화가

타마라 드 렘피카(1898-1980)
"새로운 스타일, 밝고 빛나는 색채, 그리고 모델의 우아한 모습을 찾아 그리 겠다."

블라디미르 나보코프(1899-1977)
내가 미친 듯이 소유해 버린 것은 그녀가 아니라 나 자신의 창조물, 상상의 힘으로 만들어 낸 또 하나의 롤리타. ―『롤리타』에서

20세기

알베르토 자코메티(1901-1966)
"나는 늘 생명체의 허약함에 대한 막연한 생각이나 느낌을 가지고 있다."

김소월(1902-1934)
나 보기가 역겨워 가실 때에는 말없이 고이 보내 드리우리다.
―「진달래꽃」에서

마크 로스코(1903-1970)
"내 그림들은 크고, 색채로 가득하며, 틀에 갇혀 있지 않습니다."

1905년 살롱도톤에서 마티스가 '야수파'라는 꼬리표를 얻음

김광섭(1905-1977)
"나는 인간이 비참하다는 것을 여러 번 체험했지만 자유를 완전히 잃은 때 처럼 비참한 것은 없었다."

사뮈엘 베케트(1906-1989)
"그의 작품은 아름답다." ―해럴드 핀터

발튀스(1908-2001)
"우리는 현실을 바라보는 법을 몰랐다." ―알베르 카뮈

김환기(1913-1974)
"코리아는 예술의 노다지올시다."

1914년 1차 세계대전 발발

박수근(1914-1965)
"나는 훌륭한 화가가 되고 당신은 훌륭한 화가의 아내가 되어 주시지 않겠습니까?" —아내에게 청혼할 때

루치안 프로이트(1922-2011)
"내가 진짜로 흥미를 느끼는 것은 동물로서의 사람이다."

박완서(1931-2011)
"오히려 평범한 일상 속에, 버림받은 쓰레기 속에, 외면당한 남루 속에, 감추어진 추악함 속에, 소설의 재료가 보석처럼 반짝거리고 있을 수도 있다."

게르하르트 리히터(1932-)
"나는 끝없는 불확실성을 좋아한다."

신경림(1936-)
"창가에 흐린 불빛을 끌어안고 / 우리들의 울음, 우리들의 이야기를 끌어안고 / 스스로 작은 울음이 되고 이야기가 되어서 / 상처가 되고 아픔이 되어서" —「세밑에 오는 눈」에서

루이스 페르난두 베리시무(1936-)
"누구든지 좀 더, 좀 더, 좀 더, 더, 더, 더, 더, 더, 더, 더 원하는 사람에게 죽음을 건 모험을" —『비프스튜 자살클럽』에서

1939년 2차 세계대전 발발

베른하르트 슐링크(1944-)
누군가를 하나의 벽감 속에다 넣어 두는 것 역시 그 사람을 쫓아 버리는 것이다. —『책 읽어 주는 남자』에서

다니엘 페나크(1944-)

"난 정신적인 친구들이 싫다. 그냥 살과 뼈만 있는 친구들이 좋다."
―『몸의 일기』에서

김홍주(1945-)

"꽃잎의 세세한 잎맥을 그리다 보면 어느 순간 내가 그리는 것이 꽃이 아니라 길이거나 강이거나 산일 수도 있다는 느낌이 들지요."

1950년 한국전쟁 발발

오르한 파묵(1952-)

"그림이 가장 심오한 경지에 이르는 것은 신이 어둠 속에서 나타나는 것을 볼 때라네." ―『내 이름은 빨강』에서

마이클 커닝햄(1952-)

"열다섯 살 고등학교 시절에 읽은 『댈러웨이 부인』은 내게 첫 키스보다 강렬했다."

구본창(1953-)

"내가 다른 사람의 얼굴에 끌리는 순간은 어떤 상처나 슬픔 같은 정서가 드러날 때, 즉 '사연이 있는 얼굴'을 발견하는 순간이다."

신경숙(1963-)

"유순인 내게 이 저물어 가는 가을날의 쇠락 속에도 톡 쏘는 향기 같은 게 있다고 말해 주려고 나타난 사람 같았지요." ―『감자 먹는 사람들』에서

데이미언 허스트(1965-)

"어떻게 살아야 하는가에 대한 답은 그것에 대해 더 이상 생각하지 않는 것이다." ―데이미언 허스트

홍경택(1968-)

"색을 통해서 조화를 넘어선 분열을 이야기하고 싶었습니다."

| 차례 |

죽음

예술

| 2권 차례 |

사랑

1

Every One, Every Love
모두 하는 사랑, 모두 다른 사랑

랭보의 시 「감각」과 벨라스케스의 「거울 앞의 비너스」

마치 한 여자와 함께인 듯 행복하게

사랑은 무엇일까? 시, 소설, 음악, 영화. 그토록 많은 예술과 대중문화가 사랑을 말해 왔지만 아직 충분하지 못한 모양이다. 질문이 잘못된 것은 아닐까? 질문을 올바르게 구성해야 올바른 답을 얻을 수 있는 법. '사랑은 나에게 무엇일까?'라고 물어야 하는 것이 아닐까? 우리 모두는 사랑을 하지만 모두 다른 사랑을 하니 그 의미도 향기도 모두 다를 것이다. 랭보와 벨라스케스는 '사랑은 나에게 무엇일까?'라고 물어야 한다고 말한다. 우선 랭보의 시(詩).

여름날 푸른 저녁에, 들길을 걸어가리라.
밀 잎에 찔리며, 잔풀을 밟으며
꿈을 꾸듯이 발끝에는 차가움을 느끼리.
맨머리에는 바람이 감싸는 것을 느끼리.

아무 말도 하지 않고, 아무 생각도 하지 않으리라.
하지만 내 영혼 깊은 곳에서는 끝없는 사랑이 샘솟으리.
그러면 나는 집시처럼 멀리, 아주 멀리 떠나리.
자연 속으로 — 마치 한 여자와 함께인 듯 행복하게.
 — 아르튀르 랭보, 「감각」, 『지옥에서 보낸 한철』에서

단조롭고 정형화된 도시 생활은 갑옷처럼 답답하다. 도시에서
벗어나 들길을 걸어가면서 시인이 다시 발견하는 것은 살아 있는 존
재가 누릴 수 있는 지상 최고의 행복, 살아 있다는 것 자체의 생생한
감각이다. 그 감각은 푸르게 청량하고, 밀 잎에 찔리는 것처럼 따끔거
리는 기분 좋은 자극이며, 신선하게 차갑다. 모자를 벗어 던진 맨머리
로 느끼는 선선한 자유의 바람. 상투적이고 판에 박힌 생각들은 모두
던져 버리고 그는 집시처럼 자유롭게 떠다닐 것이다. 그때 마음속에
는 "마치 한 여자와 함께인 듯 행복하게" 영원히 마르지 않는 사랑이
샘솟을 것이다.

"마치 한 여자와 함께인 듯 행복하게(as happy as if I were with a
woman / Heureux, comme avec une femme)." 곱씹어 음미할수록 아름다
운 시구다. 젊은 시인 아르튀르 랭보가 전하는 사랑의 생생한 감각이
다. 이 매혹으로 가득 찬 문장은 알랭 드 보통이 『우리는 사랑일까』
에서 언급해서 더 유명해졌다. 박하사탕처럼 싸하고 신선한 이 문장
은 사랑의 보편성과 은밀함이라는 두 얼굴을 잘 보여 준다. 시인은 특
정한 여자를 지목하지 않는다. 그냥 '한' 여자이다. 부정관사 'a'의 위
력을 실감할 수 있는 문장이다. 특정되지 않은 '한' 여자이기에 그녀

는 동시에 '모든' 여자인 수 있다. 단발머리 그녀, 긴 생머리 그녀, 키가
큰 그녀, 아담한 그녀 등등 누가 와도 된다. 사랑을 해본 모든 사람들
의 마음 깊숙한 곳에 있는 그 '한' 여인, '당신의 그녀'가 바로 주인공
이다.

아주 사적인 '나만의 비너스'

랭보의 이 한 문장은 벨라스케스의 그림 「거울 앞의 비너스」를
언어로 압축해 놓은 것 같다. 디에고 벨라스케스(1599-1660)는 스페인
국왕 펠리페 4세(1605-1665)의 궁정화가였다. 한때 해가 지지 않는 나
라라 불렸던 스페인의 황금기는 저물고 있었다. 국제적 영향력은 약
화되었고, 계속된 근친결혼으로 건강하지 못한 자손들이 탄생했다.
또 그들의 이른 죽음으로 궁정은 쇠락의 분위기가 농후했다. 예술은
국왕의 유일한 위로였다. 펠리페 4세는 즉위하면서 벨라스케스를 직
접 발탁했고, 후에 가장 총애받는 궁정화가가 되었다.

왕의 총애와 믿음 속에서 벨라스케스의 일은 점점 많아졌고, 늘
격무에 시달렸다. 1649년에 그는 이탈리아로 출발한다. 벨라스케스의
예술적 안목을 잘 알고 있던 왕은 벨라스케스에게 좋은 이탈리아 미
술 작품을 수집해 오라고 명령했다. 출장 겸 휴가 겸 떠난 길이었지만
이 유명한 스페인 화가는 여전히 바빴다. 저 유명한 교황 이노센트 10
세의 초상화를 완성했고, 지금 우리가 보는 「거울 앞의 비너스」를 그
렸다. 가정에서나 공무에서나 성실하기로 유명했던 벨라스케스에게

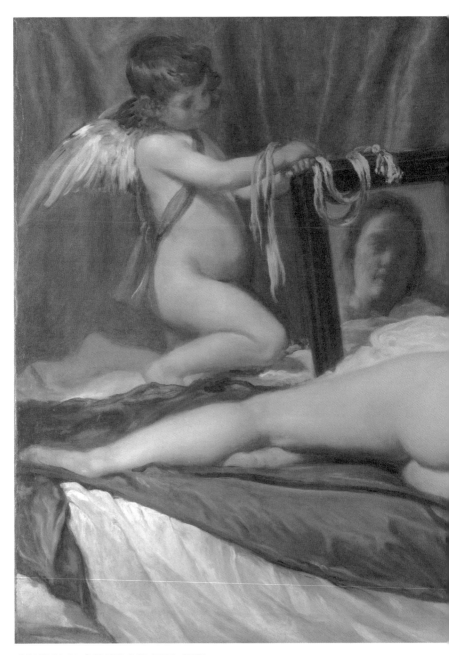

디에고 벨라스케스, 「거울 앞의 비너스」(1649-1651)

사랑

그 이 년 반 사이에 어떤 일이 있었는지는 명확히 확인되지 않았지만, 그에게는 안토니오라는 이름의 아들이 생겼고 이 아름다운 비너스 그림은 많은 추측을 불러일으켰다.

벨라스케스 이전에도 비너스의 누드는 숱하게 많이 그려졌다. 도상학적으로는 침대 위에 비스듬히 누워 유혹적인 눈빛을 보내는 사랑의 여신 비너스는 '누워 있는 비너스'라 불리고, 거울을 보면서 자신의 아름다움에 도취된 비너스는 '허영의 비너스'라고 불린다. 벨라스케스는 이 두 도상을 합쳐 침대 위에서 거울을 보는 비너스를 그렸는데, 다른 작품들에서는 볼 수 없는 아찔한 매력을 담아냈다.

붉은색 커튼이 관능적인 분위기를 자아내는 침대. 골반 뼈가 드러날 정도로 야윈 몸매의 여인. 기존의 비너스들이 고대 그리스 조각 같은 이상적인 몸매에 화려한 금발을 자랑하는 위풍당당한 모습들이라면, 벨라스케스의 비너스는 그런 일반적인 모습과는 상당히 다르다. 이전의 관행을 따르기보다는 특정한 모델이 있을 거라 추정되는 이 생생한 구체성은 그가 뒤늦게 빠졌던 사랑의 기록이 아닐까 하는 의혹을 불러일으켰다.

사실 비너스를 그렸던 어떤 화가들도 진짜 비너스를 본 적은 없다. 그래서 그림 속 여인이 비너스라는 것을 설명하기 위해 일반적으로는 황금 사과 같은 지물이나 큐피드를 함께 그렸다. 벨라스케스의 그림에서도 친절한 큐피드가 거울을 잡고 그녀의 얼굴을 비춰 주려고 한다. 그런데 어쩐지 거울에 제대로 비치지 않고 흐릿하게만 비친다.

도무시 궁금한 이 여인의 얼굴은 결국 보이지 않는다.

벨라스케스의 비너스는 아주 사적인 비너스이다. 이 비너스는 제우스의 영광된 딸이자 올림푸스의 열두 신인 공적인 여신이 아니라 유행가 가사에서처럼 "나만의 비너스"이다. 거울이 흐릿해서 그림은 더욱 풍부해진다. 아마도 랭보의 '한' 여인의 부정관사 'a'에 해당하는 것이 이 그림의 흐릿한 거울일 것이다. 보이되 보이지 않는 것, 존재하되 규정할 수 없는 것, 가장 개인적이지만 동시에 가장 보편적인 것. 이것이 벨라스케스와 랭보가 말하는 사랑이다.

사랑은 주어진 세상을 특별하게 사는 방법

루벤스의 같은 제목의 그림과 비교해 보면 이 그림의 매력을 한층 더 느낄 수 있다. 루벤스의 비너스는 그 얼굴이 또렷하게 거울에 비치고 있다. 장밋빛 피부에 금발의 비너스는 모두를 매료시킬 만한 자신의 아름다움에 스스로 도취된 듯하다. 반론의 여지가 없는 아름다운 비너스의 모습이지만 여기에는 감상자가 개입할 여지가 없다. 랭보의 시구에 대입해 보면 "마치 한 여자와 함께인 듯 행복하게"가 아니라 "바로 금발머리 여자와 함께인 듯 행복하게"라고 말하는 것 같다. 갈색 머리 여인이나 붉은색 머리 여인을 사랑했던 사람에게 이 아름다움은 애잔함을 불러일으키지 않는, 표준적이고 건조한 아름다움으로 남아 있게 된다.

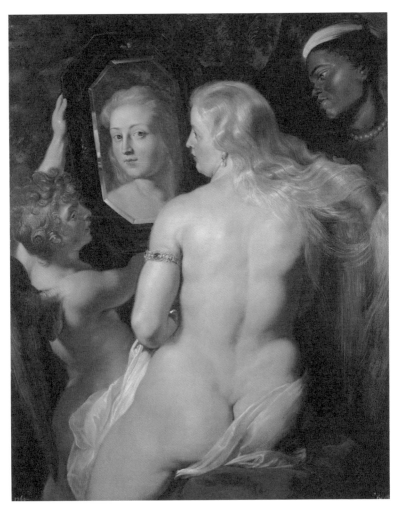

페테르 폴 루벤스, 「거울 앞의 비너스」(1615)

시신의 마술사 벨라스케스는 감상자에게 상상의 자리를 마련해 놓았고, 자신의 사랑을 그림보다 더 깊은 마음의 층위에 숨겨 놓는 데 성공했다. 세월이 지나면 그 사람의 얼굴은 더러 흐려질 수도 있지만 사랑했던 시간의 기억은 영원히 남으니. 사실 벨라스케스 그림 속 거울은 비너스가 자신의 얼굴을 보기 위한 각도가 아니라 감상자에게 비너스의 얼굴을 보여 주기 위한 각도로 놓여 있다. 그 거울 위에 놓이는 것은 그리움을 담은 나의 시선일 뿐이리라. 그 순간 나는 그림 너머에 있는 나의 사랑과 마주하게 된다.

사랑은 가장 은밀하고 가장 개인적인 감정이다 누구에게나 이름과 얼굴이 있듯이 자기만의 사랑이 있다. 남의 사랑 이야기를 듣고 보고 울고 웃는 것은 그 사랑이 개인적이지만 동시에 모두가 공감하는 보편적인 것이기 때문이다. 랭보는 그저 "한 여자와 함께인 듯 행복하게"라고 노래해서 모든 사람들에게 자신의 연인과 함께하는 행복한 세상을 꿈꿀 수 있게 만들어 주었다. 이것은 시의 마법이다. 나만의 행복 동력으로, 나만의 마법으로 삶을 헤치고 나아가는 것. 이것이 시인 랭보가 제시하는 살아가기의 기술이다.

사랑에 빠지면 못 보던 것이 보이고, 안 들리던 것이 들리고, 못 맡던 냄새를 맡게 된다. 사랑은 감정, 지성, 감각, 에너지 등 우리가 가진 모든 것을 상대에게 전면적으로 개방하고 투여하는 것이기 때문이다. 반복되는 일상에는 권태라는 이끼가 끼기 마련이다. 모든 것이 긴장감을 잃고 관성적으로 되고, 권태에 빠져들면 삶은 무감각하고 지루한 것이 되고 만다. 사랑에 빠진 사람들은 사랑하기 전에 할 수 없

었던 것을 해낼 수 있기에, 사랑은 주어진 세상을 완전히 특별하게 사는 가장 좋은 방법이다. 사랑을 연인에 대한 사랑으로 한정할 필요는 없다. 사람이든 사물이든 동물이든 공부든 취미든, 그 대상이 무엇이든 사랑을 하고 열정을 바치는 것은 무조건 좋은 일이다. 더 많은 사랑이 언제나 우리와 함께 있어야 한다.

디에고 로드리케스
데 실바 벨라스케스

Diego Rodriquez de Silva Velázquez,
1599-1660

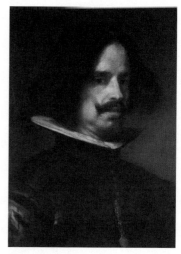

화가의 자화상

17세기 바로크미술을 대표하는 스페인 화가이다. 펠리페 4세의 수석 궁정화
가였으나 그의 작품 세계는 절대왕정의 미화에 복속된 여느 궁정화가와 비교
할 수 없이 다채롭고 심오하며 그 영향은 후대 미술사에서 두고두고 발견된
다. 특히 빛의 시각적인 효과에 대한 벨라스케스의 이해는 마네와 인상주의자
들에 의해 재발견되었다. 철학자 미셸 푸코가 『말과 사물』에서 한 장을 할애해
벨라스케스의 대표작 「시녀들」에 관해 분석하면서 그 진가가 다시 조명되었다.

> 에스파냐 여행에서 가장 기뻤던 것은, 이 피곤한 여행을 보상받고
> 도 남았던 것은 벨라스케스였다네. 그는 화가 중의 화가이니까. 하
> 지만 나는 그다지 놀라지 않았네. 그는 내가 이상적이라고 생각하
> 는 그림을 그려 놓은 것이고, 나는 그의 그림을 보면서 오히려 무
> 한한 희망과 자신감에 넘쳤지.
> ─ 마네, 자카리 아스트뤼크에게 보낸 편지(1865년 9월 17일)에서

사랑

아르투르 랭보

Arthur Rimbaud, 1854-1891

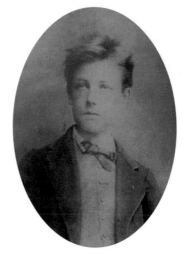

에티엔 카르자가 찍은 랭보

랭보는 전형적인 조숙한 천재였다. 폴 베를렌이 "엄청난 힘과 퇴폐로 가득 찬 상상력을 지닌 아이"라고 묘사할 정도로 재능이 뛰어났던 랭보는 열일곱 살에 이미 주목받는 시인이었고, 스무 살에는 문학을 떠난다. 시민사회에서의 영원한 사보타주를 선언한 그는 가출과 방랑을 반복하다 미지의 먼 곳으로 떠난다. 세계 각국을 떠돌며 사업을 하던 랭보는 서른일곱 살의 젊은 나이로 삶을 마감한다.

나는 나보다 앞서 온 모든 이들과는 전혀 딴판으로 찬양할 만한
발명자이다. 또한 사랑의 열쇠 같은 어떤 것을 발견한 음악가 자체
이다. (……) 이 거친 들판의 담백한 대기가 나의 혹독한 회의(懷疑)
를 아주 활기차게 길러 주기 때문이다. 그러나 이 회의적인 태도가
이제부터는 활용될 수 없으므로, 게다가 내가 새로운 혼란에 매달
려 있기 때문에 나는 매우 고약한 미치광이가 되기를 기대한다.
　　　　　　　　　　　　—랭보, 「삶2」, 『지옥에서 보낸 한철』에서

2

연애는 되지만
사랑은 안 된다

톨스토이의 『안나 카레니나』와 크람스코이의 「미지의 여인」

사랑은 운명을 바꾸는 지독한 충돌

사랑은 때로 운명을 바꾼다. 안나의 경우 사랑은 삶을 송두리째
뒤흔드는 엄청난 충돌이었다. 안나는 운명을 건 사랑을 했다. 권세,
아름다움과 교양, 모든 것을 다 가진 고관대작의 부인 안나는 야심
만만한 젊은 군인 브론스키 백작과 사랑에 빠졌다. 그 사랑을 선택한
대가는 너무 컸다. 사랑의 끝에서 안나를 기다리고 있었던 것은 비참
한 죽음이었다. 왜 그녀에게 사랑은 파멸의 시작이 되고 말았는가?

사랑은 추상적인 감정이 아니다. 그것은 구체적인 대상이 있고,
소통을 하는 구체적인 방식이 있다. 사랑의 얼굴은 시대마다 다르다.
'연애는 되지만 사랑은 안 된다.' '달콤한 속삭임은 되지만 진지한 맹
세는 금지다.' 이 황당한 룰이 지배하는 곳은 사치스러운 무도회용 드
레스 위에 위선과 거짓이라는 장식품이 필수적이었던 귀족들의 사교
계였다. 안나의 사랑은 그 시대에 태어났지만 그 시대에 어울리지 않

사랑

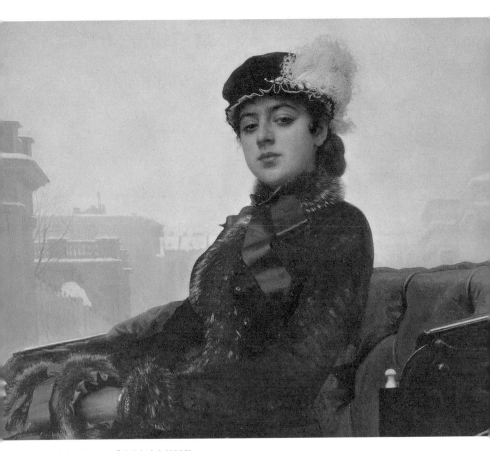

이반 크람스코이, 「미지의 여인」(1883)

았다. 진정한 사랑, 인간적 진실을 히용하지 않는 사회가 안나의 비극을 낳았다.

안나의 비극이 제대로 이해되기 위해서, 제대로 된 대안적인 사랑과 삶을 찾기 위해서는 깊고 친절한 설명이 필요했다. 그래서 『안나 카레니나』는 단순한 사랑 이야기를 넘어선, 19세기 말 러시아에 대한 장대한 사회사적인 보고서가 된다. 러시아 사회를 관통하는 장대한 스토리라인뿐만 아니라 장면 구성의 정교함, 심리를 전달하는 미묘한 동작의 묘사, 각 인물들이 스치듯 주고받는 시선의 흐름을 따라가기까지…… 소설의 모든 장면은 영화를 보는 것처럼 생생하게 펼쳐진다. 이런 폭넓음이 1878년에 처음 발간된 소설 『안나 카레니나』가 지금도 전 세계적으로 큰 사랑을 받고 있는 이유이다. 이 작품은 영국, 호주 등 영어권 문인들 125명이 추천한 가장 위대한 소설 열 권을 추린 책 『톱 텐: 문인들의 추천작(The Top Ten: Writers Pick Their Favorite Books)』(2007)에서 1위를 차지하기도 했다.

궁극적으로는 인간에 대한 천재

무엇보다도 여자, 그리고 사랑에 관한 한 톨스토이는 진정한 천재이다. 사랑은 평범한 삶을 단숨에 천국으로도, 지옥으로도 바꾸어 버린다. 사랑에 빠진 사람들에게는 사소한 것이 중요해지고, 또 남에게 중요한 것이 아주 시시한 일이 되어 버린다. 안나가 딱 그랬다.

모스크바에서 만난 청년 장교 브론스키에게 마음을 빼앗긴 안나는 흔들리는 감정을 억누르며 가족이 있는 상트페테르부르크의 집으로 돌아온다. 역에는 성실하고 듬직한 남편이 마중 나와 있다. 다정한 환대였다. 그러나 그녀의 눈에 제일 먼저 들어온 것은 "이상하게 생긴 남편의 귀"였다. 덩치에 비해 가늘고 느린 목소리도 거슬렸다. 새롭게 눈뜬 감정은 이전에는 깨닫지 못한 불만에 구체적인 이미지와 소리를 부여하기 시작했다. 왠지 남편의 귀와 목소리처럼 남편 자신도 어찌할 수 없는 부분들, 그러나 그의 출세와 사회적 지위와 심지어 사랑을 하는 데 아무 문제가 없는 그 부분들이 크게 보이고 싫어지기 시작했다. 반면 남들에게는 중요한 점잔 빼는 사교계의 관행, 사회적 지위와 관습 등이 그녀에게는 무의미해져 버렸다.

사실 톨스토이는 궁극적으로 인간 자체에 대한 천재이다. 전지전능은 인간의 일이 아니다. 그가 내세운 인물들 중 누구도 흠이 없는 인물이 없다. 안나와 브론스키뿐만 아니라 톨스토이의 분신으로 알려진 레빈 역시 그렇다. 각 개인은 모두 불완전하고 자기 위치에서만 세상을 볼 뿐이다. 다만 경우에 따라 사물의 모습이 가장 제대로 보이는 위치에 선 인물이 있을 뿐이다. 부족하고 조금씩 흠 있는 여러 인물들의 다양한 시점으로 사태를 풍부하게 묘사함으로써 소설에는 역설적으로 가장 종합적이면서도 가장 인간적인 세상이 얻어진다.

예컨대 어떤 사람이 사랑에 빠졌을 때, 그것을 가장 잘 알아차리는 사람은 누구일까? 바로 그 사람의 사랑을 갈구하는 사람이다.

이 소설의 가장 매력적인 장면 중 하나는 안나와 브론스키가 함께 춤을 추며 서로의 감정을 확인하는 무도회 장면이다. 여러 사람들이 북적대는 정신없는 무도회에서 오로지 그 둘만을 바라보고 있는 안타까운 한 사람이 있었다. 브론스키에게서 청혼받기를 간절히 기다리던 다른 여주인공 키티였다.

안나와 브론스키는 자신들도 모르게 사랑에 빠져들었다. 키티는 안나와 브론스키가 주고받는 사소한 눈길, 표정만으로도 모든 것을 알아챈다! 검은 머리에 검은 벨벳 드레스, 짙은 회색 눈동자의 안나가 뿜어내는 생기, 그리고 브론스키의 순종적인 표정. 갓 피어난 사랑으로 그들은 주변을 싱싱하게 물들이고 있었다. 이십 대의 키티가 삼십 대의 안나보다 아름답지 않을 리가 없었다. 그러나 사랑의 패배자가 된 키티의 눈에 안나는 범접할 수 없는 성숙한 아름다움을 가진 여인으로 보일 뿐이었다.

'슬픔'과 '도취'에 물든 아름다움

여기 소설 속의 안나가 튀어나온 듯한 그림이 있다. 브론스키의 눈을 멀게 하고, 키티를 절망에 빠뜨린 안나처럼 검은 머리에 짙은 회색 눈동자의 여인. 화가 크람스코이는 이런 여인을 그리고는 '미지의 여인'이라는 아리송한 제목을 붙였다. 도도하면서도 슬퍼 보이고, 냉정하면서도 마음속에 뜨거운 열정을 가지고 있는 듯 보이는 여인. 누굴까? 후대의 미술사학자들은 이 그림을 톨스토이 소설의 여주인공

안나 카레니나로 해석했다.

『안나 카레니나』의 집필이 시작되었던 1873년 그해, 화가 크람스코이는 톨스토이의 초상화를 그렸다. 당시 톨스토이는 러시아의 정신적인 차르였다. 많은 화가들이 톨스토이의 초상화를 그렸는데, 크람스코이가 그린 농민복을 입은 톨스토이의 초상화는 도덕주의적이고 금욕적이며 지식인의 사회적 책무에 대해 고뇌하던 작가의 모습을 가장 잘 보여 준다. 후에 톨스토이는 소설 속에 크람스코이를 모델로 한 미하일로프라는 화가를 등장시킨다. 『안나 카레니나』에서 화가 미하일로프는 안나의 초상화를 그렸다.

소설에서 톨스토이가 묘사하고 있는 초상화 속 안나의 미소는 단순하지 않다. 전체적인 인상은 '슬픔'이지만 거기에 어떤 '도취'된 듯한, 정당하지 않은 '승리감'이 깃들어 있다. 그러면서도 안나의 본성인 '다정함'을 숨기지 못하는 매력적인 초상화였다. 슬픔과 도취 같은 부정적인 뉘앙스로 물든 아름다움. 그것은 몰락하는 세계의 징표이다.

안나와 브론스키가 적당히 사랑하고 헤어지는 사교계의 룰을 따랐다면 파멸하지는 않았을 것이다. 그들은 끝까지 갔다. 그래서 그들의 사랑은 19세기 말 러시아 귀족 사회의 숨길 수 없는 병폐를 드러내는 계기가 된다. 브론스키의 어머니는 "아들의 불륜을 알고 처음에는 흡족해"했다. 상대가 지체 높은 고관대작의 부인이니 아들의 출세에 오히려 도움이 될 수도 있다고 생각했다. 그러나 이 사랑이 그렇

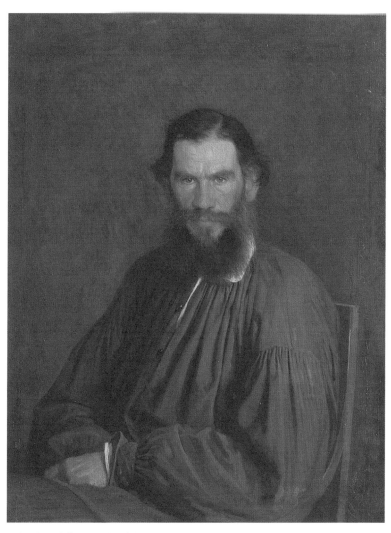

이반 크람스코이, 「톨스토이의 초상화」(1873)

고 그런 사교계의 불륜이 아니라 "베르테르 식의 지독한 열정"이라는 것이 드러났을 때부터는 문제가 달라졌다.

사랑은 사회적 조건을 초월할 수 있는가

주변 사람들이 안나와 브론스키에 대해 수근거렸다. 그 핵심은 "사랑은 사회적 조건을 초월할 수 있는가."였다. 모두가 부정적인 답을 내렸고, 지나치게 진지한 사랑은 어리석은 짓이라고 했다. 그들의 사랑을 가로막는 것은 사회적인 관습, 그것도 정직하지 않은 관습들이었다. 모두들 사랑은 사회적 조건을 초월할 수 없다고 말했을 때 안나는 고통스러운 선택을 했다. 그녀는 관습이 아니라 마음의 진실을 택했다.

그래서 안나는 행복을 얻었을까? 사랑은 짧고 고통은 길었다. 그들이 진실한 사랑의 세계에 발을 들여놓았을 때 우아한 사교계의 모든 신기루는 사라지고 말았다. 차가운 경멸과 독설이 무방비 상태의 안나를 공격해 왔다. 진실한 사랑을 찾아 상류사회의 틀을 깨고 나왔지만 안나 자신도 다른 삶의 방식을 알지 못했다. 문제는 여기에 있었다. 도시를 떠나 시골로 내려왔지만 그녀는 그 시골에서도 온통 외국 제품으로 가득 채운 집에서 사치스러운 생활을 계속했다. '사교계'로 표현된 타락한 귀족 사회 전체의 틀에서 벗어난 다른 대안적인 삶을 찾지 못했기 때문에 안나와 브론스키는 그저 "모든 것을 다잃었을 뿐"이다. 고관대작 부인 안나는 순식간에 부정한 여인, 자식을

버린 모진 여인이 되었고, 전도양양하던 브론스키는 앞길을 망쳤다.

그녀가 의지할 수 있는 유일한 것은 브론스키의 사랑이었다. 그러나 집착하면 할수록 사랑은 더 부족해 보이는 법. "그녀는 그의 사랑이 식으면 어떻게 될까 하는 무시무시한 생각을 낮에는 일로, 밤에는 모르핀으로 잠재울 수밖에 없었다." 출구를 찾지 못한 안나는 기차역에서 투신해 비극적으로 삶을 마감한다. 여인을 잃은 브론스키에게도 긴 고통만이 남았다. 살아 있는 안나와는 사랑을 할 수도 이별을 할 수도 있지만, 죽은 안나와는 사랑도 이별도 그 어떤 것도 불가능했다. 허무의 끝에 선 브론스키는 전쟁에 참여하기 위해 길을 떠난다.

출구는 없는 것일까? 백작 가문에서 태어난 톨스토이는 젊은 시절을 방탕하게 보내고 나서 후에 농민 계몽운동과 새로운 공동체 운동에 매진했다. 그는 서구화된 귀족들의 위선적이고 타락한 삶을 비판하고 러시아 농민들의 소박함을 삶의 모범으로 삼았다. 이 소설의 또 다른 주인공 레빈과 키티는 톨스토이가 찾은 대안적 삶을 살아가는 인물들이다. 한때 브론스키의 사랑을 잃고 실의에 빠졌던 키티는 레빈과 결혼을 했고, 시골 영지에서 새로운 삶을 살아간다. 안나 때문에 사교계에서 쓰라린 패배를 맛본 키티는 결국 인생에서 승리했다. 사랑이 운명을 바꾼다는 것은 삶을 살아가는 내적인 태도를 바꾼다는 것을 의미한다. 사랑이 일으키는 강렬한 에너지는 변화된 새로운 삶을 살아가는 내적인 힘이 될 때에만 의미가 있는 것이다.

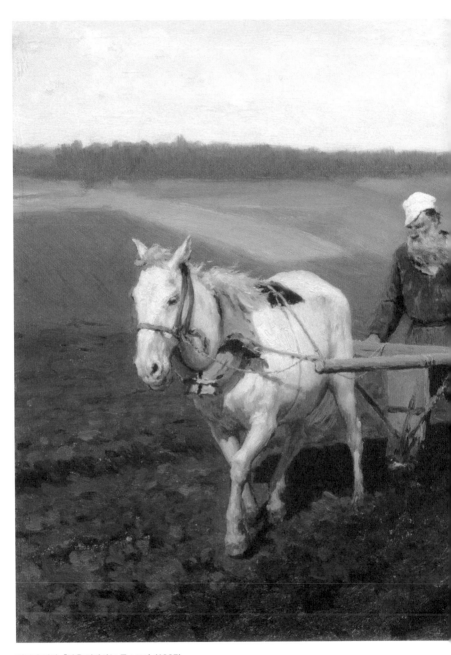

일리야 레핀, 「밭을 경작하는 톨스토이」(1887)

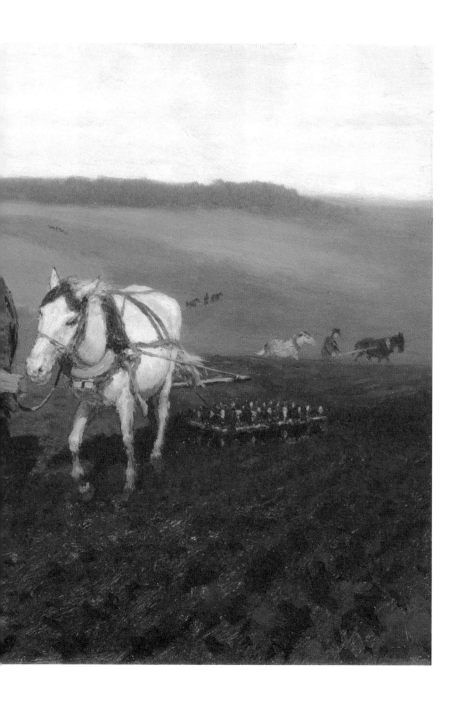

사랑

이반 크람스코이

Ivan Nikolaevich Kramskoi, 1837-1887

화가의 자화상(1867)

크람스코이는 19세기 후반 러시아 미술의 중요한 흐름인 '이동파'의 수장이다. '이동파'는 러시아의 여러 사회적 문제에 적극적으로 대처하려 했던 지식인 중심의 민주적인 미술 유파였다. 이동파는 오십여 년 넘게 존속하며 "삶의 진실의 추구"라는 러시아 미술의 전통을 구축하였다. 크람스코이는 뛰어난 화가이자 탁월한 미술 비평가였으며, 탁월한 조직가이자 레핀과 야로센코 같은 훌륭한 제자들을 키워 낸 스승이기도 했다. 톨스토이의 소설 『안나 카레니나』에서 안나의 초상화를 그려 주는 화가 미하일로프의 모델이기도 했다.

지금까지 그 누구도 그와 비슷한 그림을 그린 적이 없다고 생각했다. 자신의 그림이 라파엘의 작품을 능가한다고는 생각하지 않았다. 그러나 그는 자신이 이 그림에서 표현하고자 했고 또 표현한 것은 지금까지 그 누구도 표현하지 않은 것이라는 점을 알고 있었다.

　　　　　　　　　　　　　　　　　　　—톨스토이, 『안나 카레니나』에서

레프 톨스토이
Lev Tolstoy, 1828-1910

니콜라이 게, 「톨스토이의 초상화」(1882)

도스토예프스키와 함께 19세기 러시아 문학을 대표하는 대문호. 러시아 사회의 모순을 지적하면서 계몽주의와 비폭력 인도주의를 설파한 그는 정부와 대척하는 위치에 서게 되었다. 그가 죽었을 때 러시아의 실질적인 차르는 니콜라이 2세가 아니라 톨스토이라는 말이 나올 정도로 많은 사람들에게 영향을 미쳤다.

"행복한 가정은 모두 모습이 비슷하고, 불행한 가정은 모두 제각각의 불행을 안고 있다."라는 유명한 문장으로 시작되는 소설 『안나 카레니나』는 1878년에 처음 발간된 이래 여전히 전 세계적으로 큰 사랑을 받고 있다.

> 난 더 자신을 속일 수 없다는 걸 깨달았어. 난 살아 있는 여자야.
> 내게는 죄가 없어. 하느님은 날 사랑하며 살아야 하는 그런 여자
> 로 만드셨어.
>
> ─톨스토이, 『안나 카레니나』에서

사랑

3

사랑, 그 진부함에 관하여

체호프의 『개를 데리고 다니는 여인』과 부그로의 「에로스에게서 자신을 지키려는 젊은 아가씨」

습관성 연애 중독증

남들은 평생 가도 한두 번 할까 말까 한 그것을 너무 많이 하는 사람이 있다. 연애에도 빈익빈 부익부 현상이 있다. 하지만 너무 자주 하면 연애도 병이다. 그것도 아주 진부한 질병이 되고 만다. 술을 마시지 않으면 견딜 수 없는 상황이었다고 말하지만, 술의 위로가 몇 날 며칠이고 계속된다면 알코올중독을 의심해 봐야 한다. 마찬가지로 너무 금방 사랑에 빠지거나(금사빠), 끊이지 않고 연애를 하고 있다면 스스로 습관성 연애 중독증이 아닌지 한 번쯤은 의심해 볼 만하다.

습관적으로 반복되고 있는 것은 필연적으로 진부함이라는 악마와 손잡게 된다. 이번에는 유행가 가사대로 "그 흔한 사랑 너무 많이 한 사람"에 관한 이야기이다. 수없이 망쳐 먹은 연애의 역사에서 이번만은 좀 다르기를 갈구하지만 매번 결론은 비슷했던 한 남자의 이야

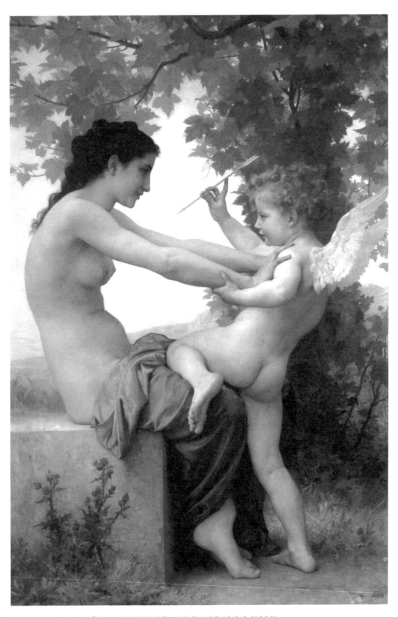

윌리엄 아돌프 부그로, 「에로스에게서 자신을 지키려는 젊은 아가씨」(1880)

기, 바로 체호프의 『개를 데리고 다니는 여인』이나.

윌리엄 아돌프 부그로의 그림 「에로스에게서 자신을 지키려는 젊은 아가씨」 역시 달콤하게 사랑을 미화했지만 딱 미화된 그만큼 진부해진 경우이다. 에로스는 예쁜 아가씨를 사랑의 화살로 맞추어 사랑에 빠뜨리려고 한다. 아가씨가 한사코 밀쳐 내고, 그럴수록 에로스는 더 짓궂게 군다. 사랑 때문에 사람들은 목숨도 거는데, 왜 사랑을 관장하는 신은 저런 철없는 소년 에로스일까? 사랑에 빠지고 그것에서 헤어나는 것이 대부분 논리로 설명하기 곤란한 탓이다. '운명 같은 사랑'을 꿈꾸지만 자꾸 '운명의 장난' 같은 사랑이 되고 마는 것은 철없는 소년 에로스 탓이라고 해 두자.

아가씨의 눈빛을 보라. 손으로는 밀어내지만 눈빛으로는 당기고 있다. 아름다운 미소를 띠고 있지만 저 입술은 본심을 숨긴 거짓을 말하고 있다. 입으로는 '아니요'라고 말하면서 아가씨는 저렇게 그윽한 눈빛을 보내고 있다. 적당히 튕겨 더 애달프게 만드는 흔하디흔한 사랑의 밀당 장면이다. 새로울 것 하나 없는 이런 장면은 지금까지도 소설, 드라마, 영화에서 무한 되돌이표를 단 악보처럼 지칠 줄 모르고 되풀이된다.

내용도 그렇지만 그린 방식도 아주 상투적인 그림이다. 부그로는 19세기 말 프랑스 아카데미즘의 대표적인 작가였다. 부그로는 보다시피 전통적인 그림을 그리는 솜씨가 좋았고, 누구나 쉽게 고개를 끄덕일 수 있는 그런 내용을 그렸다. 이 점이 그의 성공의 원인이자

실패의 원인이었다. 당대에는 상당한 인기 작가였던 그는 사후 혁신이 생명인, 인상주의를 필두로 하는 근대 미술이 등장하면서 미술계에서 서서히 잊혔다. 예술계에서 진부함은 죄악이 되는 시대가 도래한 것이다.

'운명 같은 사랑' 대신 '운명의 장난' 같은 사랑

안톤 체호프의 단편소설 『개를 데리고 다니는 여인』 역시 사랑, 연애의 진부함이 어떤 것인지를 꼭 집어 보여 준다. 단, 진부하지 않은 방식으로. 체호프는 도덕적 코멘트를 붙이지도, 사랑을 미화하지도 않았다. 소위 고전 문학작품 속의 사랑, 예술 속의 사랑을 대할 때 우리는 그것을 절대화하고 미화하고 싶은 유혹에 빠진다. 그런 사랑이 우리의 비루한 삶에서는 잘 발견되지 않기 때문에 예술에서라도 근사한 사랑의 감정을 느끼고 싶어 한다.

따뜻한 인간애로 무장한 냉소주의자 체호프는 이런 우리 생각의 허를 찌른다. 「개를 데리고 다니는 여인」에서는 늘 '운명 같은 사랑'을 꿈꾸지만 '운명의 장난'으로 끝나게 되는 사랑의 메커니즘이 까발려지고, 상투적인 사랑의 민낯이 적나라하게 드러난다. 연애 중독자의 '특별한 연애 기술'도, 거기에 빠져드는 여성의 심리도 혀를 내두를 정도로 상투적이라는 것을 보여 준다.

소설의 주인공 구로프는 변명할 길 없는 연애 중독자였다. 아이

가 셋이나 있는 멀쩡한 가장이었지만, 오래전부디 이 여자 저 여자를 만나 왔다. 다 이유가 있었다. 불륜의 너무나 분명하고 뻔한 그 첫 번째 이유는 바로 '나쁜 배우자'이다. 구로프는 자신의 아내가 "직설적이고 거만하고 유행을 쫓고 천박하고 속이 좁고 촌스러운 여자"라고 생각했다. 실제 그런 사람인지는 알 수 없으나, 악역은 언제나 배우자의 몫이다. 그래야만 바람이 합리화되기 때문이다. 그런데 사실 나쁜 배우자(정확하게는 안 맞는 배우자, 혹은 싫증 난 배우자)와 함께 산다고 해서 모든 사람이 바람을 피우는 것은 아니다.

바람둥이가 되려면 능력이라면 능력이라고 할 그 무엇이 있어야 한다. 구로프는 꼭 잘생겼다고는 말할 수 없지만 전체적으로 '매력적'인 구석이 좀 있었다. 물론 매력적인 외모를 가진 사람들이 다 바람둥이가 되지는 않는다. 사실 능력보다 더 중요한 것은 이성에 대한 지칠 줄 모르는 환상, 마르지 않는 사랑에 대한 욕망이다. 중년의 나이에 가까워졌지만 그의 연애 세포는 시들 줄 몰랐다. 그러나 모든 것은 반복되면 지루해질 뿐 아니라 가볍고 천하게 여겨지는 법이다. 바람둥이들은 자신의 유혹에 쉽게 빠졌던 여자들을 귀하게 여기지 않는다. 그도 그랬다.

구로프는 여자들을 "싸구려 종자들"이라 부르며 경멸했다. 여자들은 유혹에 넘어오고 싶어서 안달이 난 것들이라며, 도덕적인 비난의 화살을 상대방에게 돌렸다. 그렇게 또 남아 있는 죄책감의 나머지 일부를 덜어 내는 것이다. 그렇지만 그 "싸구려 종자들"이 없다면 그는 단 이틀도 살 수가 없었다. 새로운 여인과의 은밀한 로맨스에 대한

유혹은 언제나 그를 설레게 했다. 오랜 시간을 함께하면서 성숙해지는 사랑이 아니라 바람둥이에게는 가장 설레고 짜릿한 사랑의 도입부만 있는 법이다.

'개를 데리고 다니는 여인'에게 접근하는 가장 쉬운 방법

천부적으로 타고난 데다 여러 번의 경험으로 쌓은 유혹의 기술도 중요하다. 이번에 그가 고급 휴양지인 얄타에서 만난 여인은 하얀 스피츠를 데리고 다니는 여인이었다. '개를 데리고 다니는 여인'에게 접근하는 가장 쉬운 방법은 개에게 접근하는 것이다. 개를 쓰다듬었고, 개 주인 여자와 자연스레 말문이 트였다. 둘은 대화를 시작한다. 이 대목을 읽어 보자.

구로프는 자신이 모스크바 사람이며, 인문학을 공부했지만 은행에서 일하고 있고, 한때 오페라 가수가 되기 위해 연습했으나 그만두고 지금은 모스크바에 집 두 채를 소유하고 있다는 이야기를 했다. 그리고 그녀가 페테르부르크에서 성장했으며 지금은 결혼을 해서 이 년째 S시에서 살고 있고, 얄타에는 한 달 정도 머무를 예정이며, 어쩌면 휴식이 필요한 남편도 이곳에 올지 모른다는 사실도 알게 되었다.

이것이 체호프이다! 짧은 단락 속에 묘사된 정보의 비대칭성에 주목해 보자. 구로프는 자신이 세련된 서울 사람임을, 괜찮은 학벌과

안정적인 식상, 그리고 적지 않은 재산을 가지고 있음을 여인에게 알렸다. 한때 오페라 가수가 되려 했던 낭만적인 기질의 소유자라는 말도 덧붙였다. 이 부분이 특히 중요하다. 대부분의 여인들에게는 경제적으로는 안정적이지만 낭만적이지 않은 남편들이 있기 때문이다.

반면 여자는 자신도 그렇게 어리숙한 시골뜨기가 아니며, 결혼이 년 차이니 약간 싫증이 날 때도 되었고, 남편도 이곳에 올지 모르지만 아직은 안 왔고, 한 달이 채 안 되는 시간이 남아 있다고 말한다. 즉 남자는 자신의 매력에 관한 정보를, 여자는 자신이 그 매력에 넘어갈 수 있는 충분한 조건을 갖추고 있다는 정보를 주고받은 것이다.

'운명 같은 사랑'이란 운명을 바꿀 때만

기간이 정해져 있던 휴양지에서의 짧은 사랑이 끝나고 각자 가정으로 돌아갔고, 서로는 서로를 잊은 듯했다. 그런데 이상하게도 구로프는 자꾸 그녀가 생각났다. 드문 일이었다. 그는 그녀를 찾아 나섰고, 둘의 밀회는 다시 시작되었다. 이 정도가 되니 이건 이전의 그렇고 그런 연애와는 다르다는 생각이 들기 시작했다. 거울에 비친 희끗희끗해지기 시작한 머리카락을 보자 더욱 그런 생각이 들었다. 이 나이가 되어서야 처음으로 진정한 사랑을 느끼고 있다고, 진짜 '운명' 같은 사랑이 찾아왔다고 느끼게 되었다.

'운명 같은 사랑'이란 자신의 운명을 바꿔야만 의미가 생기는 법

일 텐데. 체호프는 구로프와 여인이 그렇게 했는지에 대해서는 말하지 않고 소설을 끝낸다. 그들의 시대는 안나 카레니나의 시대보다 겨우 이십 년쯤 뒤의 일인데 그들은 과연 운명을 바꿀 수 있었을까? 이야기는 하나 마나다. 체호프는 다만 "겨우 아주 복잡하고 어려운 일"이 시작되었다는 것을 직감하는 것으로 소설을 끝내는데, 아마도 그들 스스로 운명을 바꾸지는 않았을 거라는 뉘앙스이다. 습관성 연애 중독자 구로프가 이번에는 고양이를 사랑하는 여인을 만나 또 사랑에 빠진다면 개를 데리고 다니는 여인은 그렇고 그런 '싸구려 종자' 중의 하나가 되어 잊힐 것이다.

모두가 사랑이 아름답다고 합창을 할 때 체호프는 아주 덤덤하게 때로는 냉소적으로 사랑의 상투성을 그려 냈다. 놀라운 것은 100여 년 전에 쓰인 상투적인 사랑의 공식이 요즘에도 과히 틀린 것처럼 보이지 않는다는 점이다. 시작하는 사랑의 설렘과 행복을 모르는 사람이 어디 있겠는가? 바람둥이들은 이 새로운 설렘에 중독된 사람이다. 설렘도 일종의 쾌락으로 끊임없이 충족시켜 줄 것을 요구하기에, 그 설렘을 느끼려는 자기 욕망에 속고 만다. 자기는 이번에야말로 진정한 사랑을 하고 싶다고 느끼지만, 그 새로운 감정을 느끼기 위해서 옛사랑에 잔혹해지는 것이 바람둥이들의 속성이다.

운명처럼 다가온 사랑이 진정 의미 있고 아름다운 것이 되기 위해서는 상투성을 벗어나기 위한 자기 성찰이 있어야 하지 않을까? 상투성에 빠진다는 것은 아주 지루하고 심지어 괴로운 일이다. 꽤 재주가 있었던 화가 부그로는 많은 소녀상을 그렸다. 얼핏 보면 정말 그림

윌리엄 아돌프 부그로, 「작은 양치기 소녀」(1889)

같이 예쁜 소녀들이지만 그림을 이루고 있는 관념은 구로프의 연애관만큼 진부하다. 「작은 양치기 소녀」라는 제목의 그림 속 소녀. 가축들은 소녀의 아름다움을 묘사하는 데 방해되지 않을 만큼 멀리 떨어져 있다.

부그로의 다른 그림처럼 이 그림의 메시지는 하나다. 소녀는 예쁘다, 소녀는 순진하다, 소녀는 예쁘지 않을 수 없다, 소녀는 예쁜 것 이상일 필요가 없다……. 우리가 흔히 생각하는 '소녀'에 대한 관념에서 단 한 치도 벗어나지 못한다. 이건 타당한 상식이 아니라 성찰에 의해서 바뀌어야 할 상투적인 관념일 뿐이다. 이 소녀는 신발도 못 신은 불쌍한 아이이고, 학교를 다닐 나이에 일을 하고 있는 가련한 아이라는 가장 상식적인 생각도 그림은 담고 있지 않다. 부그로는 안타깝게도 상투적인 관념과 딱 상투적인 관념에 필요할 만큼의 재주를 가진 작가였다.

다시 체호프로 돌아오자. 구로프는 '개를 데리고 다니는 여인'과 어떤 사랑을 이어 갔을까? 그 사랑도 언젠가는 그 설렘의 시간이 지나갈 텐데. 문제는 설렘이 사라지고 일상이 된 묵은 사랑들이다. 우리에게 필요한 것은 사랑을 귀하게 여기면서 내 인생의 행복한 일부로 바꾸는 기술, 소위 '지속 가능한 사랑'의 기술이다. 그 답은 루소의 소설 『신 엘로이즈』에서 구해 보자.

윌리엄 아돌프 부그로

William-Adolphe Bouguereau, 1825-1905

화가의 자화상(1886)

19세기 프랑스 신고전주의 화가. 에콜 데 보자르 출신으로 결점 없이 완벽하고 이상화된 인물상과 엄격한 원근법을 지키는 아카데미 화가들 가운데 한 명이며 전통적인 신화화나 장르화에 능했다. 관능적이고 풍만한 몸매의 여성들이 등장하는 그의 그림은 클래식한 소재를 19세기 중엽 이후의 감각에 맞게 해석해 내 당시 큰 인기를 누렸다. 새롭게 떠오르던 인상주의에 반대했던 그의 작품은 과거의 원칙을 반복하고 절충한 경우가 많아 사후에는 서서히 잊혔다. 부그로가 눈을 감은 1905년은 야수파 전시회가 열리는 상징적인 해가 된다.

> 매일 나는 기쁨에 차서 스튜디오에 가곤 했다. 저녁이면 어두워져서 그림을 멈추어야만 했는데, 그다음 날 아침이 올 때까지 나는 거의 기다릴 수가 없었다. 이 고귀한 회화 작업에 나를 투신할 수 없었다면 나는 참으로 비참한 인생을 살았을 것이다.
>
> ─프로니아 뷔스만의 『부그로 평전』에서

안톤 체호프

Anton Chekhov, 1860-1904

이사크 레비탄, 「안톤 체호프의 초상」(1886)

할아버지가 지주에게 돈을 주고 해방된 농노였다. 체호프는 아버지의 파산으로 고학으로 공부하여 모스크바 대학교 의학부에 입학했지만 가족의 생계를 위해 오락 잡지에 단편소설을 기고하기 시작했다. 체호프는 작가란 '사실에 대한 객관적인 증인'이라고 생각했다. 그는 특유의 담담한 태도로 세기 전환기의 러시아 사회를 관찰하고 주옥같은 명작을 남겼다.

시니컬한 태도 뒤에 몰락할 수밖에 없는 어리석은 인간 군상에 대한 따뜻한 시선이 녹아 있다. 『갈매기』, 『세 자매』, 『바냐 아저씨』, 『벚꽃동산』은 체호프의 4대 희곡으로 꼽힌다.

> 과거는 싱겁게 흘러가 버렸고 미래는 부질없어라. 인생에 단 한 번뿐일 이 기적 같은 밤도 이윽고 끝이 나서 영원과 하나가 되리니. 무엇 때문에 사는가.
>
> ─ 체호프, 『메뚜기』에서

4

지속 가능한
사랑의 기술

루소의 『신 엘로이즈』와 존 컨스터블의 풍경화

사랑은 끝나도 삶은 끝나지 않는다

사랑은 끝나도 삶은 끝나지 않는다. 영화야 엔딩 크레디트가 올라가면 그만이지만, 사랑을 얻은 사람이나 사랑을 잃은 사람이나 모두 살아 내야 할 삶은 극장 밖에 그대로 남아 있다. 가장 뜨거운 열정의 순간이 지나간 후에 사랑은 어떻게 될까? 사랑을 잃은 사람은 더 상처받지 말아야 하고, 사랑을 얻은 사람은 그 온기를 유지하며 살아야 한다. 어떻게?

계몽주의 철학자 장자크 루소의 소설 『신 엘로이즈』의 여주인공 쥘리는 "살기 위해서 서로 사랑합시다."라고 대답한다. 젊은 시절의 격정을 넘어선 사랑은 세상을 제대로 살아가기 위한 근원적인 힘이 되어야 한다고 말이다. 이 맹세가 생활이 되기까지는 적지 않은 시간과 공력이 필요한 법. 어쩌면 사랑은 긴 생애를 걸고 더디게 만들어 내는 작품일지도 모른다.

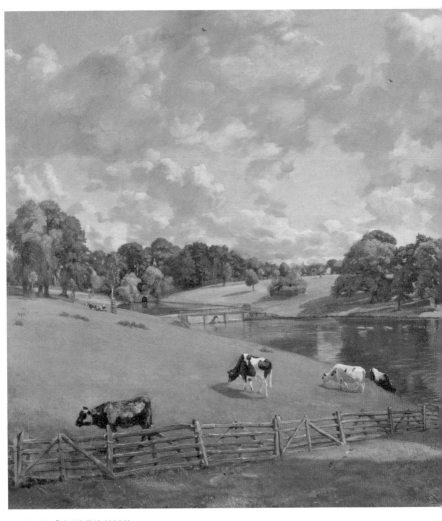

존 컨스터블, 「위븐회 공원」(1816)

사랑

귀족의 딸 쥘리는 평민 출신 가정교사 생 프뢰와 사랑에 빠졌다. 잘생기고 학식 있고 건전한 영혼을 지닌 생 프뢰는 더할 나위 없이 훌륭한 '영혼의 귀족'이었다. 그러나 프랑스혁명이 발발하기 이전의 편협한 신분 사회에서는 '영혼의 귀족'일지라도 평민과 귀족 사이의 사랑은 허락되지 않았다. 결혼이 사랑의 유일한 결론이 아니기에 두 청춘 남녀는 독신을 맹세하고 정신적인 사랑을 이어 가려 하지만 그조차 허용되지 않았다.

쥘리는 결국 완강한 아버지의 뜻에 의해 다른 남자와 결혼하게 된다. 사랑이 미덕과 상충하게 될 경우 그들은 미덕을 택했다. 아무리 정신적인 사랑일지라도 그것은 남편에 대한 배신을 의미했으므로 그들의 사랑은 마침내 끝이 났다. 그녀에게 결혼은 "시민 생활의 의무를 함께 완수"하는 방법이었고, 남자는 그것을 존중해 준다. 남자는 세계 여행을 떠나고 여자는 충실한 결혼 생활을 꾸려 간다.

사랑은 끝났지만 삶은 끝나지 않았다. 몇 년 후 그들은 다시 만났다. 쥘리는 남편에게 생 프뢰를 친구로 소개하고, 남편은 두 사람의 소중한 관계를 받아들인다. 그들의 방해받은 사랑은 거꾸로 끊임없는 도덕 단련의 계기가 되었다. 루소는 사랑을 남녀 간의 정념의 문제에서 인생을 '제대로 잘 살아가기'라는 실천철학의 실천 과정으로 바꾸었다.

두 사람은 "삶의 지극히 감미로운 상태를 조용히 즐기는 법 ― 마음과 마음의 결합에서 오는 매력"을 향유하는 스토아적인 행복의 단

계를 꿈꾸게 된다. 루소가 그리고 싶었던 것은 젊은이들의 느서운 사랑의 열정이나 비극이 아니었다. 그가 그리고 싶었던 것은 오랫동안 지속 가능한 사랑으로 뒷받침되는 삶이었다. 그것을 불가능하게 하는 위선적인 사회를 비판하고 대안을 제시하고 싶어 했다.

사랑의 유토피아적 풍경

이 소설에는 '알프스 기슭의 작은 마을에 사는 두 사람의 연서'라는 달콤한 부제가 달려 있다. 그들의 행복한 거처는 스위스의 작은 마을 클라랑. 소박하면서도 정갈한 질서가 있는 쾌적한 시골 생활이 있는 곳, 풍성한 농산물로 자급자족이 가능하며, 육체노동과 정신적 활동이 조화를 이룬 곳이다. 이곳은 미덕을 지키려고 부단히 노력하는 개인들의 이상적인 공동체이다. 이곳은 퇴폐적인 사교계의 도시인 파리의 대안이 되는 공간이다.

그들은 소박하면서도 평등한 생활 태도를 가지고 있고, 권위와 돈 앞에서 주눅 들지 않고 당당했다. "집에서나 공화국에서나 자유가 똑같이 넘치고 있으니, 가정이 곧 국가의 상징"이 된다. 비록 소설 말미에 여주인공 쥘리가 뜻하지 않은 죽음을 맞이하지만, 자연 속에서 유토피아적인 공동체를 대안적 모델로 제시했던 루소의 소설은 당시 폭발적인 인기를 끌었고, 여러 분야에 영향을 미쳤다. 특히 루소의 자연 예찬은 미술에서 풍경화가 발전하는 데 큰 영향을 미쳤다.

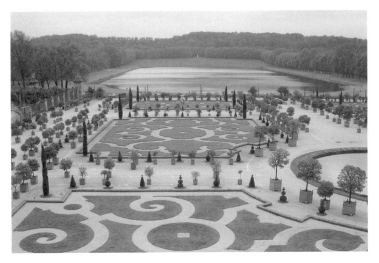

베르사유 궁전의 정원

　루소는 쥘리가 꾸민 산책 길과 정원을 꼼꼼하게 묘사한다. 명목상 과수원인 이곳은 실용적이면서도 자연의 경관을 해치지 않은, 전혀 손을 안 댄 듯이 보이지만 칠팔 년 동안 적지 않은 정성을 다해 가꾼 정원이었다. 이 정원은 고대 그리스 시절의 낙원을 일컫는 엘리제(Elysee)라 불렸다. 쥘리의 정원은 기하학적인 인공미로 가득 찬 프랑스 궁전의 고전주의 정원과는 상반되는 취향을 보여 준다. 프랑스 고전주의 정원을 대표하는 베르사유 궁전의 정원에는 나무와 잔디들이 기하학적인 패턴으로 숨 막히게 다듬어져 있다.

　그 모습을 보고 생시몽 백작은 이 정원은 왕의 명령 없이는 나무 한 그루 제멋대로 자라지 못하는 절대왕정의 권위를 보여 주며, 차

라리 '조신들을 침묵하게 하기 위한 징치적 세엄'의 상이라고 평가했다. 즉 프랑스 고전주의 정원은 신분제를 기반으로 한 절대왕정의 정치체제처럼 인공적이고 자연스럽지 못한 것으로 여겨졌다. 반면 쥘리의 정원은 있는 그대로의 자연을 자연스럽게 보여 주려는 시민적 취향과 관련이 있다. 자연 상태에서 인간은 누구나 평등하다. 루소가 '자연으로 돌아가라.'라고 했을 때는 인간의 이러한 자연 상태에 대한 옹호와 인위적인 신분 사회에 대한 준열한 비판을 포함하고 있었다. 쥘리의 정원은 자연 그대로의 특징을 살린 영국식 '풍경 정원(Landscape Garden)' 취향에 가까웠다. 루소는 물론 영국식 풍경 정원이 더 자연스러워야 한다고 주장했지만, 루소의 영향으로 이후 이런 정원들은 더욱 유행하게 되었다.

루소가 풍경화에 미친 영향

영국 풍경화가 존 컨스터블의 「위븐회 공원(Wivenhoe Park)」(1816)에서도 루소의 영향을 볼 수 있다. 루소의 자연 예찬에 영향받은 영국식 '풍경 정원'이 이번에는 그림이 되어 우리 눈앞에 나타난 것이다. 풍경화는 프랑스가 아닌 영국에서 먼저 발달했다. 프랑스는 루소 이후 대혁명이라는 거센 정치적 소용돌이에 휩쓸리면서 역사화와 인물화가 비약적으로 발전했다. 반면 명예혁명으로 완만한 정치적 발전을 이룬 영국에서는 있는 그대로의 자연을 향유하고 즐기는 부르주아 계층이 빠르게 성장했으며, 다른 나라보다 산업혁명이 일찍 시작된 탓에 영국에서 자연은 더욱 그릴 만한 가치가 있는 대상이 되었다.

평화롭게 풀을 뜯는 건강한 소들, 잔잔한 호수 위에 다정한 백조 한 쌍, 어미를 따라 평화롭게 헤엄치는 오리들, 어망을 치는 촌부들. 부드러운 미풍 속에 떠가며 사람들에게 기분 좋은 그늘을 제공할 구름. 매우 이상적인 풍경을 그린 이발소 그림처럼 보이지만 그림 속 풍경은 실제로 존재한다! 런던에서 북동쪽으로 약 90킬로미터 떨어진 에섹스 지방에 있는 공원이다. 이 그림이 그려질 당시 이곳의 주인은 프랜시스 슬레이터 레보우 장군이었는데, 그는 200에이커에 이르는 대지를 광대한 공원으로 가꾸고 컨스터블에게 그림을 의뢰했다. 장군의 일곱 살짜리 딸이 그림 왼편에 당나귀 수레를 탄 모습으로 등장하고 있다.

모든 것이 자연스러워 보이지만, 더 들여다보면 이곳도 쥘리의 정원처럼 아주 섬세하게 가꾸어진 곳임을 알 수 있다. 구릉의 흐름에 자연스럽게 조응하는 목책, 호수 상류의 작은 댐과 저택으로 연결된 다리, 적절하게 그늘을 제공하는 나무들 하며 이곳이야말로 손댄 것 같지 않게 손을 댄, 기교를 숨긴 세련된 취향이 돋보이는 곳이다. 자연과 인공 예술이 적절히 만나 이루어진 평온한 전원이다.

살기 위해서 서로 사랑합시다

아무리 아름다운 풍경일지라도 부동산 개발업자의 눈에는 '돈' 되는 땅만이 좋아 보일 것이다. 이 아름다운 풍경을 아름다운 그림으로 만드는 것은 풍경의 가치를 읽어 내는 화가의 태도와 관련이 있

다. 지금은 호텔로 사용되는, 그림 힌복편에 보이는 붉은 벽돌 서택은 실제로는 호수와 함께 한눈에 보이지 않는다. 그림의 주문자인 장군은 대저택이 좀 더 크게 그려져 부유함이 과시되길 원했다. 그러나 화가는 장군이 가진 유한한 부보다 자연이 가진 무한한 풍성함을 더 강조하고 싶어서 저택을 풍경의 일부로 삼아 멀리 그렸다. 긴 가로 형태의 그림 절반 가까이 차지하는 하늘에 구름이 흘러가며 지상에 생기 있는 빛과 그림자를 드라마틱하게 만들어 낸다. 그가 주목하고 싶은 것은 종일 봐도 싫증나지 않는 자연과 하늘이 만들어 내는 시(詩)였다.

스스로 '자연의 제자'임을 자처한 컨스터블은 늘 자연을 사랑했고, 자연과 어울려 살 때야말로 인생의 '황금기'라고 생각했다. 이 그림을 그릴 무렵 컨스터블도 인생에서 가장 행복한 순간을 맞이하고 있었다. 컨스터블은 1816년 9월에 그림을 완성했고, 이 그림으로 결혼 자금을 마련하여 10월에 오래된 연인과 결혼한다. 자식 일곱을 낳은 결혼 생활은 대체로 행복했다. 인생의 황금기에 그려진 그림인 만큼 이 작품은 새로운 삶을 꿈꾸는 기대 심리로 인해 더욱 평화롭고 아름답게 그려졌다.

자연은 늘 그렇게 거기에 있다. 자연은 사랑할 자세가 되어 있는 사람에게는 기꺼이 자신의 아름다움을 보여 준다. 자연이 가지고 있는 그 자체의 질서와 아름다움을 통찰할 줄 아는 안목은 "살기 위해서 살고, 자기 자신을 즐길 줄 알고, 참되고 소박한 쾌락을 추구하는 사람의 취향"이라고 루소는 말한다. 동서고금을 막론하고 자연은 삶

존 컨스터블, 「플랫포드 제분소」(1810-1811)

을 사랑하고 좋은 삶을 살려는 사람의 최고의 친구이다. 오랫동안 지속 가능한 사랑의 배경이 자연이었던 것은 너무도 당연하다. 젊은 시절 쥘리와 생 프뢰 역시 젊은이다운 유혹에 빠질 뻔하기도 하고 사랑을 잃을 뻔한 위기를 겪기도 했다. 그러나 그들의 최종 선택은 사랑을 하기 위해서 산 것이 아니라 "살기 위해서 서로 사랑합시다."였다. 좋은 삶을 위한 분투가 바로 좋은 사랑을 위한 가장 훌륭한 노력이었다.

존 컨스터블

John Constable, 1776~1837

화가의 자화상

영국의 대표적인 풍경화가. 제분소 집 아들로 태어나 가업을 이으리란 아버지의 기대를 저버리고 화가가 되었다. 스무 살 때 클로드 로랭의 「하갈과 천사가 있는 풍경」이라는 작품을 보고 풍경화가가 되기로 결심한다. 고향인 서포크 지방의 자연을 섬세하게 관찰하고 화폭에 옮기는 것을 좋아한 컨스터블은 "자연의 제자"로 자처했다. 기존의 아카데미즘 화풍에서 벗어난 그의 그림은 영국보다 1824년 파리 살롱전에 「건초더미」(1821)가 수상을 하면서 프랑스 화단의 관심을 받았다. 이를 계기로 그의 작품은 후에 프랑스 풍경화 발전에 크게 영향을 끼치게 된다.

위대한 대가들의 작품은 우리의 마음을 고양시키고 뛰어난 경지로 올라가게 하지만, 자연은 여전히 그로부터 모든 개성이 흘러나와야만 하는 근원 중의 근원이다. 만약 예술가가 자연을 참조하지 않고 작업을 계속한다면 고착된 양식만 반복하게 될 것이다.

장자크 루소

Jean-Jacques Rousseau, 1712-1778

앨런 램지, 「루소의 초상화」(1766)

일곱 살 나이에 플루타르코스를 읽었던 명민한 루소는 독창적인 계몽사상가이다. 스위스 태생으로 어린 시절 사랑과 교육을 모두 받지 못하고 방랑했지만, 이탈리아에서 바랑 부인의 후원으로 학문을 익히고 프랑스에 정착하여 디드로와 달랑베르 등의 사상가들과 교류하게 된다. 루소의 사상은 프랑스혁명 기간 중 매우 큰 영향력을 끼쳤다. "자연으로 돌아가라!"라는 그의 말은 신분 사회의 모순을 뛰어넘어 가장 자연스러운 사회 형태에 대한 구상을 촉구하는 말이었다.

누리는 것 이상은 아무것도 바라지 않는 까닭은, 신이 그런 것만큼이나 행복하기 때문이지요. 그는 자신의 소유물을 확장하는 것이 아니라, 가장 완전한 관계와 가장 알맞은 지도에 의해 그 소유물을 참으로 자기의 것이 되도록 만듭니다. 새로운 획득물에 의해 부유해지지는 않는다 해도, 지닌 것을 잘 소유하면서 부유해지는 거지요.
　　　　　　　　　　　　　　　　　　—장자크 루소, 『신 엘로이즈』에서

사랑, 살아가면서 해야 할
유일한 일

마이클 커닝햄의 『세월』과 에드워드 호퍼의 「아침 햇살 속의 여인」

간절히 원한 것은 오직 책을 읽을 수 있는 두세 시간

어느 맑은 날 아침. 그녀는 일어나야 했고, 걸어야 했다. 손에 든 담배가 거의 타들어 갔을 때쯤, 그녀는 마침내 침대에서 일어나 빛을 향해 걸어갔다. 긴 망설임 속에 누워 있던 그녀를 일으켜 세운 것은 창문으로 들어오는 네모지게 떨어지는 아침 햇살이다.

텅 빈 듯 보이지만 작은 붓질로 채워진 벽, 바닥, 하늘…… 그녀를 둘러싼 그림 속 모든 것들은 그녀의 얼룩진 삶을 닮았다. 크게 나쁘지도 않았지만 썩 좋지도 않았고, 큰 사고는 없었지만 그렇다고 쉽게 지워 낼 수 없는 기억과 상처가 자잘한 얼룩으로 남아 있는 여인의 삶.

상처의 시간이건 행복의 시간이건 시간은 흐르고 그녀의 몸은 조금씩 탄력을 잃기 시작했다. 무언가를 시작하기엔 좀 늦은 듯하고,

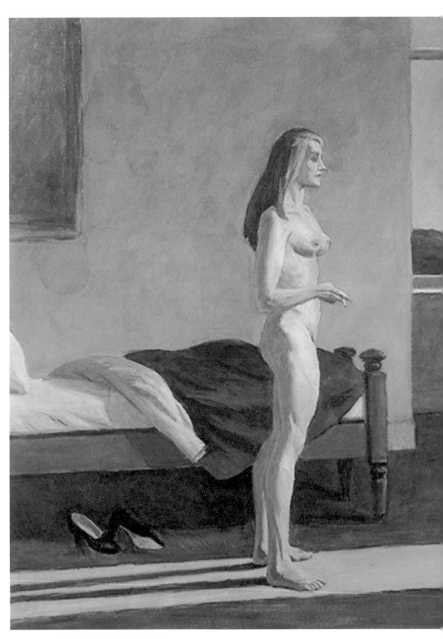

에드워드 호퍼, 「아침 햇살 속의 여인」(1961)

사랑

그렇다고 포기하기엔 아직 젊은 나이, 사랑에서도 일에서도 모든 것이 어중간한 그런 나이였다. 호퍼의 그림 「아침 햇살 속의 여인」(1961) 속 인물은 어떤 이유로 지금까지의 삶으로부터 떠나고 있다. 『바람과 함께 사라지다』에서 스칼렛 오하라가 말한 "내일은 내일의 태양이 떠오른다."라는 유명한 대사 속의 그 태양, 어제의 내일인 오늘의 태양이 떠올랐다. 이제는 희망을 말할 때가 아니라 행동을 할 때이다. 여인은 기어코 일어나서 단호하게 과거로부터 등을 돌려 시작의 아침을 향했다. 그 앞에 무엇이 기다리고 있는지는 아무도 모른다.

마이클 커닝햄의 소설 『세월』의 주인공 로라 브라운은 그림 속 여인처럼 홀로 낯선 호텔에 들었다. 그날은 남편의 생일이었다. 낯선 호텔에서 남편을 위한 서프라이즈 파티를 기획한 것도 아니고, 남편의 눈을 피해 애인을 만나기 위해서도 아니다. 로라가 간절히 원한 것은 오직 책을 읽을 수 있는 두세 시간이었다.

지칠 줄 모르던 책벌레 소녀 로라 지엘스키는 동생의 친구이자 2차 세계대전에서 살아 돌아온 전쟁 영웅 댄 브라운과 결혼해서 로라 브라운이 되었다. 지엘스키라는 특이한 이름에서 브라운이라는 평범한 이름이 그녀의 것이 되었다. 그리고 내성적인 독서광은 평범한 가정주부가 되었다. 댄은 선량하고 믿음직한 남편이었고 아들 리치는 엄마를 닮은 감수성 예민한 꼬마였다. 그녀는 둘째 아이를 임신 중이었다. 모든 것이 나무랄 데 없었지만 모두 그녀의 것이 아닌 것처럼만 느껴졌다.

버네사 벨, 「버지니아 울프」(1912)

절망적일 만큼 삶을 사랑했기에

남편과 아들은 그녀를 사랑했고, 그녀도 남편과 아들을 사랑했다. 차이는 하나였다. 남편과 아들은 가진 것을 더 가지고 싶어 했다. 그들은 더 좋은 아내, 더 좋은 엄마를 원했다. 반면 그녀는 갖지 못한 것을 원했다. 그것은 대단한 것이 아니었다. 지금처럼 혼자 두세 시간 책을 읽는 것, 엄마나 아내 이전에 자기 자신이 되는 것이었다. 아무것도 잘못된 것은 없었지만 제대로 된 것도 없었다. 로라는 세상에 통용되는 기준으로는 자신을 설명할 수 없었다. 무표정한 호텔 방에서 홀로 있는 그녀에게 죽음은 낯설지 않게 느껴졌다. 그러나 그녀가 원한 것은 죽음이 아니었다. 그녀는 절망적일 만큼 삶을 사랑했다.

그녀의 손에 들려 있는 것은 바로 버지니아 울프(1882-1941)의 소설 『댈러웨이 부인』이다. "삶. 런던. 6월의 이 순간"이라는 소설의 마지막 대목을 곱씹었다. 로라는 그토록 아름다운 글을 쓰고, 또 삶을 열정적으로 사랑했던 여류 작가 버지니아 울프의 자살에 대해 생각하고 또 생각했다. 무엇이 그녀를 죽음으로 몰아넣었던가?

소설가 버지니아 울프가 죽음을 택한 이유는 역설적으로 강렬하게 삶을 원했기 때문이다. 버지니아 울프는 자신의 삶에 가해진 폭력, 2차 세계대전으로 치닫고 만 세상의 폭력에 넌더리를 냈다. 버지니아 울프가 원했던 진실한 세계는 폭력적인 남성적 세계에 의해 처절하게 바스라졌다. 원하는 삶이 주어질 가능성이 없다는 것이 판명된 순간, 버지니아 울프는 삶으로부터 스스로 걸어 나갔다. 주머니에

무거운 돌을 잔뜩 담은 채, 그녀는 강으로 걸어 들어갔고, 빠른 물살은 수척하게 여윈 여류 작가를 단숨에 삼켜 버렸다. 로라는 죽음을 택하지 않았다. 대신 낯선 호텔 방에서, 그리고 자신의 삶으로부터 걸어 나왔다. 둘째 아이를 출산한 직후 그녀는 자신에게 어울리지 않는 배역을 버리고 자신의 삶을 향해 떠났다.

삶의 확신으로 충만한 아침에 맞이한 죽음

20세기 말 뉴욕 어느 6월의 아침. 이름 때문에 "댈러웨이 부인"이라는 별명으로 불리는 클래리사는 파티 준비를 하느라 분주하다. 마이클 커닝햄의 『세월』은 각기 다른 시대를 살았던 세 여인의 이야기가 서로 교차하며 아름답게 변주되는 소설인데, 그 마지막 인물이 클래리사이다. 매일매일 지나가는 시간은 사랑과 죽음, 희망과 절망이 교차하며 한 시절, 세월이 된다. 로라와 버지니아 울프의 삶이 죽음 앞에 맞닥뜨릴 정도로 절박했지만, 클래리사만은 유독 태평해 보인다. 클래리사가 맞이한 그 아침은 아주 좋았다. 맑은 초여름 아침이었고, "새로운 삶의 확신으로 충만한 그런 아침"이었다.

그날은 친구이자 한때 연인이었던 리처드를 위한 특별한 파티가 있는 날이었다. 리처드와 클래리사, 두 남녀는 젊은 날, 불같이 사랑했으나 그 사랑은 이내 식었다. 나중에는 둘 다 각자의 동성 애인들과의 사랑에 몰두했다. 리처드는 자신의 동성애적인 사랑을 적극적으로 옹호하는 시로 문단의 주목을 받았고, 마침내 오늘 중요한 문학상을 수

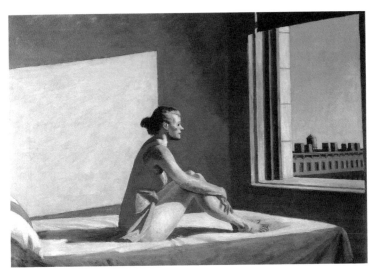

에드워드 호퍼, 「아침 햇살」(1952)

상하게 되었다. 클래리사 역시 동성 애인과 함께 십팔 년째 평범하고
유복한 중산층 생활을 유지하고 있었다. 이제 이 사랑은 초기만큼의
뜨거움은 없지만 그래도 잘해 오고 있다고 클래리사는 생각한다.

쉰둘의 클래리사에게 삶에 대한 특별한 호기심은 더 이상 없다.
그 대신 도시에 모여든 많은 사람들이 특별할 것은 없지만 자기의 삶
을 살아가는 데 열중하고 있다는 것을 알 정도의 지혜가 생겼다. 그
삶에 대한 열망이 이 도시를 아름답고 생명력 넘치게 한다고 그녀는
생각했다. 그녀는 자기 삶의 평범함을 사랑했고, 도시가 가지고 있는
끝없는 생명력을 사랑했다.

그러나 삶에 대한 열정이 넘치는 도시 한가운데도 죽음은 피할 수 없이 깃들었다. 사실 리처드는 오래전부터 에이즈로 고통받고 있었다. 시상식을 몇 시간 앞두고 리처드는 (클래리사가 보는 앞에서) 창문 밖으로 투신자살을 해 버린다. 작품에 대한 문학적인 평가보다 에이즈 투병 중인 작가에 대해 갖는 야릇한 관심사가 부담스러웠던 것이다. 그렇게 화려해야 될 그날, 그는 삶의 바깥으로 나가 버렸다. 리처드의 문학상 수상 파티를 위해 주문했던 음식은 장례식 음식이 되고 말았다.

사랑, 삶에 대해 끊임없이 희망하는 것

리처드의 장례식에 '그녀'가 왔다. 그녀, 리처드의 시에 자주 등장했던 "방황하던 어머니", "자살 유혹에 넘어가지 않고 일상을 탈출했던 부인" 로라 브라운이 왔다. 전남편의 죽음, 음주 운전으로 인한 둘째 딸의 죽음, 이제 아들 리치의 죽음까지 맞이하게 된 여인. 그 여인은 팔순 노인이 된 로라 브라운이다.

남편과 자식을 떠나 버려 상처를 주었던 여인, 자신의 삶을 못 견디게 사랑했던 그 여인은 어떻게 살았는가? 위대한 인물이 되었던가? 아니다. 그녀는 가족을 떠나 캐나다에서 도서관 사서가 되어 평생 책을 읽으며 홀로 조용히 살았다. 그것뿐이었다. 로라의 희망은 리처드의 절망이 되었다. 삶을 사랑하는 한 사람의 방식이 다른 사람에게는 상처가 되었다. 리처드의 상처를 잘 알고 있던 클래리사는 로라

를 보면서 복잡한 심경으로 '희망'에 관해 다시 생각한다. 로라의 희망에 관해, 그리고 자신의 희망과 행복에 관해, 도시에 모여든 사람들의 엇갈리는 희망들에 대해서.

그림 속의 그녀는 마치 우리가 알몸으로 세상을 나오듯 그렇게 빛을 향해 이끌리듯 섰다. 지리멸렬한 가운데서 살지 않을 수 없고 또 아무것도 보장되어 있지 않지만, 삶을 사랑하지 않을 수 없고 희망을 갖지 않을 수 없다. 삶은 그다지 빛나는 것도, 그렇게 어두운 것도 아니다. 무수히 많은 명암이 교차하는 가운데 각자는 자신의 삶을 사랑할 수밖에 없다. 그것이 때로는 타인에게 상처가 될 수 있다.

그러나 자신의 삶을 강렬하게 사랑하는 사람이라면 그 사람이 옳다. 그리고 우리 모두는 삶을 사랑하는 만큼 희망해야 한다. 희망은 삶을 사랑한다는 가장 확실한 징표이니까. 늘 그래 왔듯이 내일은 내일의 태양이 그냥 뜬다. 그 태양을 의미 있게 만드는 것은 각자가 거기에 부여하는 의미이다. 소설 속 댈러웨이 부인 클래리사는 말한다. "그래도 우리 인간은 도시를, 그리고 아침을 마음에 품는다. 무엇보다도 우리 인간은 더 많은 것을 희망한다." 그래서 인간인 것이다. 그 어떤 무엇에도 불구하고 사랑하는 것, 삶에 대해 끊임없이 희망을 갖는 것, 그것은 살아 있는 인간이 해야 할 유일한 일이다.

에드워드 호퍼
Edward Hopper, 1882-1967

화가의 자화상(1906)

추상표현주의, 팝아트 등의 인기 사조와 관계없이 사실주의를 고집한 20세기 미국의 대표 화가. 오랫동안 무명이었으나 「철길 옆의 집」(1925)으로 알려지기 시작했다. 산업화된 미국 도시의 황량함과 쓸쓸함, 현대적 멜랑콜리를 감성적으로 표현하는 데 성공했다.

그의 작품은 얼핏 보면 상당히 리얼리즘적인 것처럼 보이지만, 보이는 사물들 간의 미묘한 관계에 대한 암시에 능하다. 늘 보는 장면이지만, 어느 날 문득 그 장면의 의미를 깨닫게 되는 각성의 순간을 떠올리게 하는 작품들을 발표했다. 호퍼의 작품은 영화감독들에게도 많은 영향을 끼쳤는데, 최근에는 화가의 그림들을 영상 스틸로 살려 낸 「셜리에 관한 모든 것」(2013)이 화제가 되었다.

한마디로, 호퍼는 고약한 사람이다. 만약 그가 고약하지 않았더라면 위대한 화가가 되지 못했을 것이다.

—클레멘트 그린버그

사랑

마이클 커닝햄

Michael Cunningham, 1952-

마이클 커닝햄

"열다섯 살 고교 시절에 읽은 『댈러웨이 부인』은 내게 첫 키스보다 강렬했다." 버지니아 울프에게서 영감을 받아 쓴 소설 『세월』로 커닝햄은 1999년 퓰리처상을 받았다. 이 작품은 영화 「디 아워스」(2002)의 원작으로 더욱 유명세를 탔고, 커닝햄은 작품성과 대중성을 모두 갖춘 작가의 대명사가 되었다. 뉴욕에 거주하며 매일 아침 9시부터 저녁 늦게까지 집필에 몰두하는 성실한 작가로 알려져 있다.

그럼에도 불구하고 이런 무차별적인 사랑은 그녀에게 너무도 심각하게 느껴진다. 마치 이 세상의 모든 것은 어떤 거대하고 뜻 모를 의지의 한 부분을 이루고 있으며 그 나름의 은밀한 이름을, 언어로는 절대로 전달될 수 없지만 그 자체의 생김과 느낌 그대로인 어떤 이름을 가지고 있는 것처럼 말이다. 이렇듯 결연하고 영구적인 감수성을 그녀는 영혼이라고 생각한다.

—마이클 커닝햄, 『세월』에서

죽음

6

인류 최초의 서사시,
인류 최초의 타나톨로기

『길가메시』와 데이미언 허스트의 「피할 수 없는 진실」

필멸이라는 인간의 운명

사람은 두 가지를 볼 수 없다. 하나는 자신의 얼굴이다. 그래서 거울이 필요했다. 또 인간은 자신의 죽음을 볼 수 없다. 자신의 죽음을 보여 주는 마법 거울은 발명되지 않았다. 볼 수 있는 것은 타인의 죽음뿐이다. 타인의 죽음은 타인의 것이 아니다. 죽은 자는 더 이상 자신의 죽음에 관여할 수 없다. 그것은 내 죽음을 비춰 주는 거울이다. 타인의 죽음을 통해 우리는 죽음을 배우고 스스로의 죽음에 대해 생각할 기회를 갖게 된다. 지구상에 태어난 누구도 피할 수 없었던 오래된 문제, 죽음. 4800여 년 전 쓰인 인류 최초의 서사시 『길가메시』의 핵심 내용도 죽음이었다! 그리고 이 죽음으로부터 예술과 종교가 자라나왔다.

'최초의 문명' 수메르의 도시국가 우루크의 왕인 길가메시는 세상 최고의 남자였다. 남성호르몬이 과다 분비되는 길가메시 앞을 남

자도 여자도 성한 몸으로 지나갈 수 없었다. 남자들은 부상을 당했고, 여자들은 정조를 잃었다. 그의 욕망이 너무 커서 세상은 평화롭지 못했다. 그래서 하늘의 신 엔릴은 그를 꺾을 엔키두를 만들어 보냈다. 용호쌍박 같았던 길가메시와 엔키두는 힘겨루기 끝에 결판을 내지 못하고 친구가 되었다. 이때까지만 해도 이 풍운아의 삶을 지배하고 있는 것은 거침없는 삶의 욕망, 에로스였다. 그를 위험한 모험으로 내몬 것은 죽음에 대한 두려움이었다.

길가메시는 친구 엔키두와 함께 신의 명령을 어기고 모험을 감행한다. 이유는 딱 하나, '명성'을 얻기 위해서였다. 그는 왜 명성에 집착한 것일까? 영웅 길가메시에게는 떨칠 수 없는 두려움이 있었다. 신과 인간 사이에서 태어난 그는 3분의 2는 신이었고, 3분의 1은 인간이었다. 인간의 피가 흐르는 탓에 그는 필멸이라는 인간의 운명에서 벗어날 수 없었다. 몸은 죽어도 이름은 남으리라. 명성은 헛되이 죽어 사라지는 인간이 남길 수 있는 유일한 것처럼 보였다.

길가메시와 엔키두는 모험에 성공했고, 원하는 만큼 명성을 얻었다. 그러나 신의 명령을 어긴 벌로 엔키두는 죽음을 맞게 된다. 길가메시는 친구가 죽어 가는 것을 속절없이 지켜봐야만 했다. 그것이 그가 받은 끔찍한 형벌이었다. 길가메시는 그토록 용감하던 엔키두의 육체가 한낱 구더기 밥이 되는 것을 지켜보면서, 예술가를 불러 그 모습을 남겼다. 미술은 이렇게 죽음 옆에서 태어났다. 우리에게 전승되는 고대의 미술품들은 대부분 죽음을 극복하려는 불멸의 욕망 속에서 태어난 부장품들이다.

분노로 얽힌 마음을 갖고 저승에 가서는 안 된다

엔키두의 죽음을 목도한 길가메시는 영생을 얻기 위한 모험을 떠난다. 모두가 말리는 이 여행에서 유일한 위로는 주막집 여인네 시두리(Siduri)가 건네는 한 잔의 술이다. 여인은 망각과 도취의 음료인 포도주를 권하며 말한다. 불멸은 인간의 일이 아니니, 차라리 모든 것을 잊고 지금 이 순간을 만끽하라고. 후에 '카르페 디엠(carpe diem)'이라는 말로 압축되는 이러한 태도는 내세를 지향하던 중세를 제외하고 고대, 르네상스, 그리고 이후 세속화가 진행되는 근대에 많은 사람들의 기본 태도가 되었다.

그러나 영생을 향한 길가메시의 갈망은 누구도 말리지 못했고, 급기야 그에게 영생을 주는 문제로 신들의 회합이 열렸다. 회합이 열리는 6박 7일 동안 그는 잠들면 안 됐다. 그러나 마지막 날을 버티지 못하고 길가메시는 그만 잠이 들고 만다. 인간이 가지고 있는 육체의 한계를 영웅 길가메시도 이기지 못했다. 인간은 육체를 가지고 태어났고, 바로 그 육체 때문에 생로병사의 필연적인 과정을 겪어야 하는 것이다.

이제 영생의 기회는 영원히 사라졌다. 영생을 얻지 못한 길가메시를 위로하기 위해 '늙은이가 젊은이로 되다.'라는 이름을 가진 불로의 약이 선물로 주어졌다. 오랜만에 가뿐한 마음으로 그는 목욕을 했다. 그런데 그 잠시 동안 약삭빠른 뱀이 약을 몰래 훔쳐가고 말았다. 다시 청춘을 얻은 뱀은 낡은 허물을 벗고 도망쳐 버렸고, 길가메시에

게 남은 것은 뱀의 허물뿐이었다. 영웅 길가메시는 털썩 주저앉아 하염없이 울었다. 영생도 불로도 모두 그의 것이 아니었다. 실의에 빠진 그에게 잔인한 신은 다정하게 충고한다. "인간의 가장 어두운 날이 이제 너를 기다린다. 그러나 너는 분노로 얽힌 마음을 갖고 저승에 가서는 안 된다." 그는 결국 겸허하게 죽음을 받아들인다.

인류 최초의 서사시는 인류 최초의 타나톨로기(thanatology, 죽음학)였다. 각 시대는 자기만의 고유한 타나톨로기를 발전시켰다. 죽음에 관한 문제는 곧 삶에 직결되는 문제이기 때문이다. 21세기의 현대인들은 인류 탄생 이래 최고의 수명을 누리고 있다. 더 긴 생명 연장의 꿈을 향해 치달으면서 죽음을 거의 잊고 산다. 테러와 자연재해, 전쟁으로 수없이 많은 사람들이 여전히 평균수명도 채우지 못하고 죽어 가는데도. 마치 죽음을 제대로 준비 못 한, 또는 운 없는 개인에게만 말이다.

살아 있는 자의 마음속에 있는 육체적 불가능성

타락한 시대의 끔찍한 취향을 보여 주는 작품이라고 비판을 받았지만 우리에게 지치지 않고 '죽음'을 보여 주는 작가가 있다. 바로 데이미언 허스트이다. 그를 유명하게 만든 것은 방부액에 죽은 상어를 보관한 작품이었다. 미술관보다는 자연사 박물관에 더 어울린다는 악평을 들은 이 작품은 「살아 있는 자의 마음속에 있는 육체적 불가능성」(1991)이라는 의미심장한 제목을 가지고 있다. 길가메시를 사

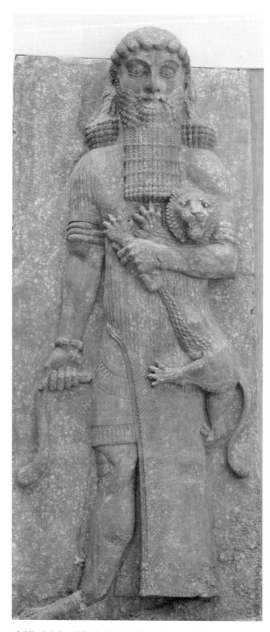

사자를 제압하는 영웅(길가메시로 추정, 루브르 박물관)

죽음

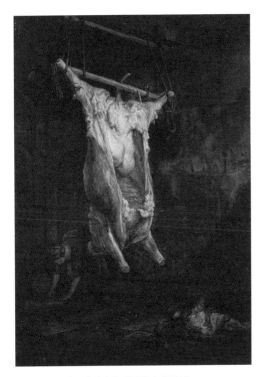

렘브란트 하르먼스 판 레인, 「도살당한 소」(1655)

로잡은 욕망, 살아 있는 인간이 간절히 열망하지만 육체적으로는 절대 불가능한 그것. 바로 불멸이다.

그는 상어뿐만 아니라 양, 소의 사체들도 작품으로 만들었다. 동물의 사체나 해골을 미술에 끌어들인 것은 데이미언 허스트가 처음은 아니었다. 서양미술사에는 삶의 유한성과 죽음을 기억하기 위해 해골이나 동물의 사체를 그리는 바니타스(Vanitas) 회화의 전통이 존

프란시스코 고야, 「도미가 있는 정물」(1808-1812)

재하며, 데이미언 허스트의 작품도 그 연장선상에 있다.

데이미언 허스트의 이 작품들은 이집트의 미라를 연상시킨다. 이집트 사람들은 죽음을 영혼이 잠시 육체를 떠나는 것으로 이해했다. 그래서 영혼이 돌아왔을 때 다시 깃들 수 있도록 육체를 미라로 만들어서 잘 보관하려 했다. 상어는 자신의 의지와 상관없이 미라가 되어버렸다. 상어는 어쩌면 인류가 탄생한 이래 조금도 변치 않은, 불멸에 대한 인간의 어리석은 욕망이라는 방부제에 담긴 것일지도 모른다.

리움미술관에 소장되어 있는 「피할 수 없는 진실」이라는 직설

죽음

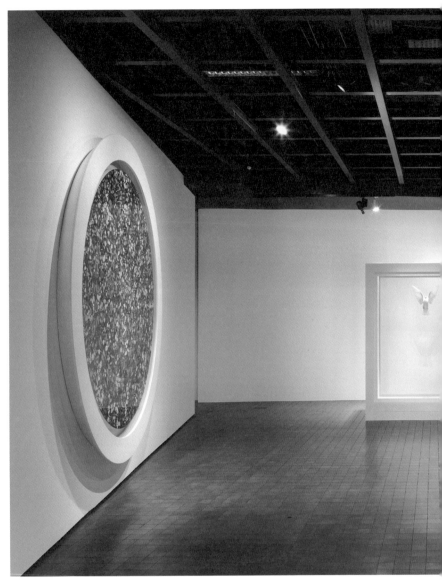

리움 전시 광경, photo ⓒ Courtesy Leeum, Samsung Museum of Art
(좌) 데이미언 허스트, 「어둡고 둥근 나선형의 나비 날개 회화(깨달음)」(2003)
(중) 데이미언 허스트, 「피할 수 없는 진실」(2005)
(우) 데이미언 허스트, 「어두운 타원형의 나비 날개 회화(성찬)」(2003)

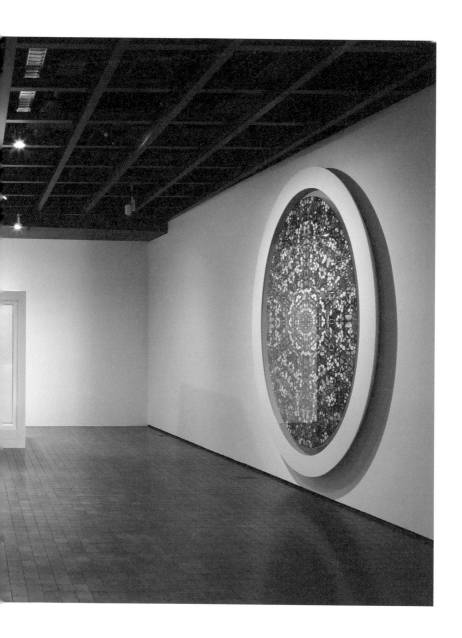

죽음

적인 제목의 작품은 해골 위에 성령의 비둘기가 날아오르는 장면으로 되어 있다. 이 작품은 유리와 방부액 때문에 종교적 비현실성과 1960~1970년대 유럽의 공중보건소를 동시에 연상시키는 애매한 민트 색을 띠고 있다. 해골 위 성령의 비둘기라는 이 작품의 양옆에는 '부활'을 상징하는 두 작품 「깨달음」과 「성찬」이 걸려 있어 전형적인 중세 성당의 구조를 떠올리게 한다.

이 두 작품은 실제 나비를 성당의 장미창(rosewindow) 모양으로 캔버스에 붙여서 만들었다. 중세 기독교에서 나비는 부활의 상징이다. 고치는 염을 한 시체, 즉 죽음을 연상시켰고, 이 죽음의 상태를 극복하고서야 날아오르는 나비는 죽음을 이긴 예수의 부활을 상징했다. 데이미언 허스트는 종교로 체계화된 죽음을 극복하려는 인간의 오랜 열망을 현대적인 어법으로 재해석한 것이다.

현대인의 타나톨로기

그러나 죽음은 과연 극복될 수 있는가? 누구도 죽음을 피할 수는 없다. 다만 조금 미룰 뿐이다. 이 작품들 이전에도 데이미언 허스트는 현대적 타나톨로기의 다양한 모습을 작품화했다. 죽음에 직면한 위급 사항에 우리가 달려가는 곳은 병원이다. 현대인들은 자신의 죽음을 의학에 의탁한다. 데이미언 허스트는 한때 '약국'이라는 레스토랑을 운영한 적이 있으며, 가정 상비용 약장을 모티프로 한 작품을 창작하기도 했다. 데이미언 허스트의 저 유명한 스폿 페인팅(일명 땡땡

데이미언 허스트의 '스폿 페인팅'을 소개하고 있는 책

이 그림)의 제목은 모두 약품의 이름이다. 우리가 아침마다 입에 털어넣는 영양제, 치료약이 우리의 타나톨로기이다. 다양한 약 이름을 가진 땡땡이 그림은 죽음을 거부하는 일종의 현대적인 액막이 그림인 셈이다.

현대인의 타나톨로기는 과학의 힘을 빌려 죽음으로부터 죽도록 달아나는 일이다. 현대인들은 죽음이 가져다주는 정신적인 성숙을 거부하고 오로지 육체적인 삶을 연장하는 데에만 몰두할 뿐이다. 우리가 여전히 흥미를 가지고 『길가메시』를 읽고, 데이미언 허스트의 인기

죽음 103

가 식지 않는 이유는 이 작품들이 우리가 결국 죽는다는 사실을 상
기시키기 때문이다.

거울을 보고 '이만하면 되었다.'는 생각과 함께 출근을 하듯이,
나는 오늘도 죽음을 타인의 것으로 미루면서 하루를 시작한다. 그러
나 문밖에 있는 타인의 죽음은 결코 타인만의 것이 아니다. 전쟁, 재
난, 사고 등 슬픈 죽음이 많이 일어나는 사회에서 나와 내 가족만 예
외가 될 수는 없다. 타인의 죽음에 대해 냉정한 사회는 철학적으로
빈곤한 사회이며, 비인간적인 사회이다. 영원히 살 것처럼 돈을 그러
모으고, 영원히 살 것처럼 권력을 휘두르는 오만한 자에게 보내는 삶
의 경고가 타인의 죽음이다. 죽음은 삶을 돌아보게 하는 고마운 거
울이다.

데이미언 허스트

Damien Hirst, 1965-

데이미언 허스트

1995년 터너 상을 수상한 영국의 설치작가. 1988년에 골드스미스 미술학교 졸업전인 '프리즈'전을 유명하게 치러내 주목을 받게 되었다. 그의 에너지와 끊임없는 창의력, 직관적이고 이목을 집중시키는 작품은 젊은 영국 아티스트들을 통칭하는 'yBa'(young British artists)들의 대표 작가로 자리매김하게 했다. 데이미언 허스트는 설치, 조각, 회화 등 모든 분야를 총망라하며 예술과 과학, 팝 문화의 경계에 도전한다. 허스트는 일상의 경험들(사랑, 삶, 죽음, 충성과 배신)에 대한 불확실성을 생각지 못한 자유로운 기법으로 탐구한다. 죽음을 직접적이고 충격적으로 표현해 '악마의 자식'이라는 별명이 붙기도 했다.

어떻게 살아야 하는가에 대한 답은 그것에 대해 더 이상 생각하지 않는 것이다. 그리고 그냥 사는 거다. 그 문제를 온갖 지성으로 치장하지만, 우리는 그저 살아갈 뿐이다.

죽음 105

길가메시

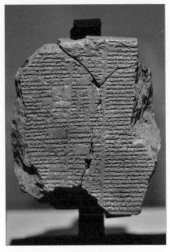

길가메시 서사시가 기록된 점토판

길가메시 신화는 최초의 문명이었던 메소포타미아 남쪽 수메르의 도시 우르크를 다스렸던 왕의 전설이다. 기독교의 성경, 호메로스의 『일리아스』, 게르만 민족의 최초 서사시 『베어울프』, 그리고 J. R. R. 톨킨의 『반지의 제왕』에 이르기까지 모든 영웅 문학의 시조가 되는 작품이다. 시인 라이너 마리아 릴케는 그 일부가 최초로 번역이 되었을 때 인류 최초의 서사시인 "길가메시 서사시는 죽음의 공포에 대한 위대한 서사시"라며 흥분을 감추지 못했다.

> 너는 이것이 인간이 갖고 있는 고난의 길임을 분명히 들었을 것이다. (……) 인간의 가장 어두운 날이 이제 너를 기다린다. 인간의 가장 고독한 장소가 이제 너를 기다린다. 멈추지 않는 밀물의 파도가 이제 너를 기다린다. 피할 수 없는 전투가 이제 너를 기다린다. (……) 그러나 너는 분노로 얽힌 마음을 갖고 저승에 가서는 안 된다.
>
> ─『길가메시』에서

7

육체의 성장 끝에는
소멸만이

다니엘 페나크의 『몸의 일기』와 루치안 프로이트의 「어머니의 초상화」

매일매일 조금씩 진행되는 기나긴 소멸

"울 엄마가 이렇게 날씬해질 줄은 몰랐어." 막내 동생의 말에는 쓸쓸함이 묻어난다. 적당히 몸피가 있던 엄마는 늘 우리 세상의 당당한 일부였다. 그러던 엄마가 점점 작아지고 있었다. 요양 병원과 종합 병원을 오가길 팔 년. 살이 다 빠지고 뼈도 빠져나가 엄마는 아주 조그만해져 그냥 사라질 것 같다. "선택을 해야 할지 모르니 마음의 준비를 하고 미리 의논들을 해 놓으라."는 의사의 경고가 수차례 있었는데, 매번 감당할 수가 없다. 도대체 어떻게 자식이 부모의 목숨을 결정할 수 있단 말인가?

엄마는 자신이 노환과 치매가 왔을 경우 어떤 조처를 취하라는 말을 한 적이 없다. 엄마는 간절하게 살고 싶어 한다는 것, 이것이 우리가 아는 전부다. 그러니 우리 여섯 형제가 할 수 있는 것은 엄마의 삶을 가능한 한 유지시키는 것뿐이다. 비록 그것이 아무 희망이 없는

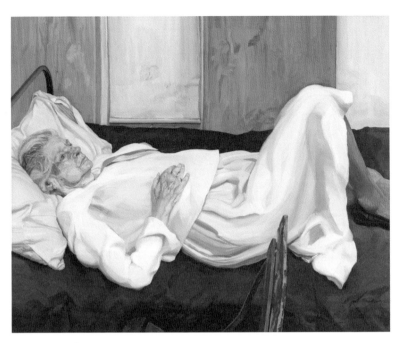

루치안 프로이트, 「어머니의 초상화」(1982-1984)
©The Lucian Freud Estate/Bridgeman Images/gettyimageskorea

일일지라도. 나에게 생명을 준 사람, 그 사람의 죽음은 잔인하고 더딘 걸음으로 다가오고 있다. 매일매일 조금씩 진행되는 기나긴 소멸이 갖는 지독한 산문성은 죽음의 육체적인 측면을 바라보게 한다. 다니엘 페나크의 소설『몸의 일기』를 집어 든 이유도 바로 그 때문이다.

　그렇게 되는 줄 뻔히 알면서도 그게 내 문제가 되면 하소연할 길 없이 서글퍼지는 게 바로 늙는 것과 죽는 것이리라. 그동안 문화사에서 숱하게 쓰인 대부분의 성장소설이 영혼의 성장을 중심으로 했

지만 이 소설의 중심에는 몸이 있다. 영혼에게는 시간이 지날수록 성숙이라는 영광이, 혹은 위로가 주어지지만 육체의 성장의 끝에는 노쇠와 소멸만이 존재한다.

존재의 장치로서의 몸

소설의 주인공은 1923년생. 이십 대 때 나치 침범과 레지스탕스 활동 등 영웅이 될 만한 역사적 시대를 살았지만 그는 영혼, 정신, 위대함, 내적 성취 등 폼 나는 것에는 전혀 관심이 없다. 그의 유일한 관심사는 몸, "우리의 길동무, 존재의 장치로서의 몸"이다. 열두 살 때부터 여든일곱 살의 노인이 되어 죽기까지 오직 몸에 관해 쓴 일기를 딸에게 남긴다. 여자야말로 남자의 몸에 무지한 존재이니까.

성장한다는 것은 대소변 가리기, 들끓는 욕망을 적절히 해소하고 다스리기, 건강한 몸 가꾸기 등 몸에 대한 통제를 배워 나가는 과정이며 반대로 늙는다는 것은 몸에 대한 통제력을 잃는 것을 의미한다. 대학에서 강의를 하는 지식인인 주인공은 일흔세 살에 전립선 수술로 네 시간 간격으로 오줌 주머니를 비워야 하는 '물시계'가 되었다. 늙어 가는 사람의 지혜는 오줌 주머니뿐만 아니라 "내 이명, 내 신트림, 내 불안증, 내 비출혈, 내 불면증" 같은 노쇠의 징후도 자신의 일부로 받아들이는 것이다. 조금씩 기능이 떨어지기 시작하는 몸이 통제의 대상이 아니라 "인생이라는 임대차 계약의 마지막 기간을 함께 살아"가는 동거인임을 인정하는 것이다.

물론 노화에 적응하는 것은 쉽지 않다. 옛날 사진일 땐 오히려 금방 알아보는데, 최근 사진일수록 자기 얼굴을 더 못 알아보는 일이 생긴다. 늙어 가는 나를 인정하기가 쉽지 않다. "몸 구석구석이 다 퇴화하고 있는데도 삶의 환희는 변함없이 남아" 있기 때문이다. 욕망의 생생함과 육체의 쇠락이라는 불균형은 노화를 더욱 슬프게 만든다. 노인의 마지막 소망은 좋은 죽음이다. 소설의 주인공도 더 이상 노쇠로 인한 육체적 고통을 겪지 않고 잠을 자듯이 죽기를 소망한다. 좋은 죽음은 삶이 주는 마지막 선물일 것이다.

푸르딩딩하고, 허옇고, 벌그레한

다니엘 페나크가 기름기와 습기 쏙 빼고 약간의 위트만 가미해서 『몸의 일기』를 썼듯이, 화가 루치안 프로이트 역시 어떤 미화나 이상화 없이 인간의 몸을 그렸다. 정신분석학자 지그문트 프로이트의 손자인 화가 루치안 프로이트가 그린 벌거벗은 초상화들(naked portrait)은 전통적인 누드와는 완전히 다른, 새로운 유형의 작품이다. 서양미술사의 전통적인 누드(nude)에는 인간의 아름다움에 대한 영원한 상찬과 관능에 대한 탐닉이 담겨 있다. 불변의 아름다움을 담기 위해 유행에 따라 변하는 의상은 불필요한 것으로 여겨졌고, 시간의 흔적을 나타내는 나이 듦도, 상황에 따라 달라지는 감정도 표현하지 않았다.

프로이트의 그림은 이와는 본질적으로 거리가 멀다. 평론가 마

틴 게이퍼드는 "노화나 피할 수 없는 죽음"이라는 진실을 솔직하게 보여 주는 것이 바로 프로이트 회화의 핵심이라고 말한다. 프로이트 그림 속 인물 대부분은 침대나 소파에 널부러져 있다. 인체의 아름다움을 돋보이게 하는 고전적인 우아한 자세와는 거리가 멀다. 영원한 청춘과 초월적인 무표정이 고전적 누드의 핵심인데, 프로이트의 인물은 살은 흔들거리는 듯하고, 표정은 세상에 던져진 나약한 존재들의 두려움을 숨기지 못하는 듯 불안정하기만 하다.

프로이트는 모델을 앞에 두고 장시간 작업하는 것으로 유명하다. 그는 모델과 이야기를 나누면서 표정이나 자세가 조금씩 흐트러지는 것 자체를 그대로 관찰하고 그렸다. 초상화를 그릴 때 세잔은 사과처럼 움직이지 말라고 모델에게 호통을 쳤다는 유명한 일화가 전해진다. 그러나 프로이트는 인간은 사과 같은 정물처럼 고정된 것이 아니라 부단히 변화하는 존재라고 생각했고, 그 필연적인 변화와 불안정성이 인간의 핵심이라고 생각했다. 푸르딩딩하고, 허옇고, 벌그레한 물감이 더덕더덕 발린 얼굴에는 까닭 모를 긴장감이 배어 있다. 서로 다른 색깔의 시간이 쌓여 인생을 만들 듯 그런 색들이 쌓여서 얼굴이 되고 몸이 된다. 나의 몸은 그렇게 오래 쌓인 시간의 흔적, 나의 역사 자체이다.

자기 자신이 모델이 되었을 때도 예외는 아니다. 일흔이 된 노화가는 벌거벗은 채 나이프와 팔레트를 들고 있다. 아직도 그는 굴복하고 싶지 않고, 여전히 전투를 진행하려는 의지로 충만한 것 같다. 그러나 세월 따라 구부정해진 등, 나오지는 않았지만 축 처진 복부, 깊

이 패인 주름, 튀어나온 혈관…… 평생을 예술에 헌신했지만 그 역시 시간의 찌꺼기가 쌓이는 것을 피하지 못했다. 화가도 죽음에서 예외일 수 없다. 죽음은 인간의 필연적인 운명이다. 예술 작품이 영원한 것이지 화가가 영원한 것이 아니다. 화가의 몸 역시 푸르딩딩하고, 허옇고, 벌그레한 물감이 덕지덕지 쌓여서 이루어져 있다. 평론가 시배스천 스미는 프로이트의 견딜 수 없을 만큼 두꺼워지는 물감은 "명료성이 아닌 모호함의 승리, 노년의 지혜가 아닌 불확실성의 승리"의 징표라고 지적한다. 서럽게도 나이가 든다고 지혜가 느는 시대가 아니다. 혼돈과 모호함은 나이가 들어서도 여전하거나 시대에 뒤떨어지면서 육체와 정신의 쇠락을 함께 경험하게 될 뿐이다.

필연적인 변화의 과정인 늙음과 죽음은 예외도 예측도 허락하지 않는다. 내가 늙는 것도 서러운 일이지만 타인의 죽음을 바라보는 것도 힘겨운 일이다. 동물들은 다른 개체의 죽음을 인지하지 못한다고 한다. 하염없이 주인을 기다리는 개는 주인의 죽음을 이해하지 못하기 때문이란다. 그러나 인간에게 타인의 죽음은 타인의 것이 아니다. 남은 사람들은 그 죽음을 기억하면서 살아야 하고, 타인의 죽음 속에서 자신의 죽음도 보게 된다.

손을 뻗으면 잡을 수 있는 몸에 대한 그리움

프로이트는 돌아가시기 전 십여 년 동안의 어머니를 지속적으로 그렸다. 그림 속 어머니는 좁은 침상에 무기력하게 누워 있다. 1970

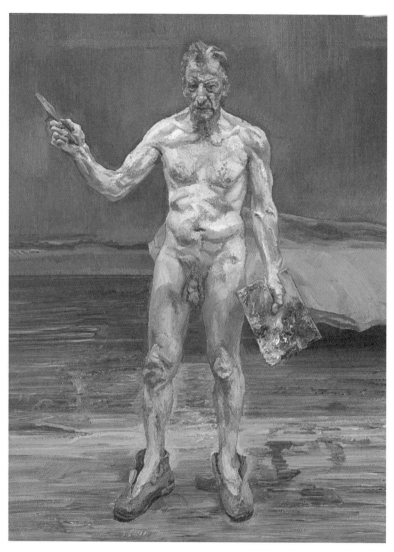

루치안 프로이트, 「작업 중인 화가, 거울 속 모습」(1993)

년에 아버지가 죽음을 맞이하자 우울증에 빠진 어머니는 자살을 시도했다. 극적으로 발견되어 목숨은 구했지만 그 후 세상 모든 것에 대한 관심을 잃었다. 방향이 돌려진 의자는 방금 전까지 누가 앉았다 일어났다는 것을 암시한다. 내가 방금 저 의자에 앉았던 것 같다.

그림을 보고 나는 깜짝 놀랐다. 우리 엄마도 늘 저렇게 가슴 근처에 한쪽 팔을 올리고, 다리를 세운 상태였다. 우리가 흔히 상상하듯이 팔다리를 쭉 편 채로 죽어 가지 않더란 말이다. 마치 자궁 속 태아 비슷하게 살짝 웅크린 자세이다. 스스로 움직일 힘이 없으므로 자세를 수시로 바꾸어 드리지 않고 그대로 두면 팔과 다리는 그대로 굳어 간다.

그러나 자식이 아무리 많아도, 간병인이 따로 있어도 스물네 시간 그 곁에 있지는 못한다. 혼자 있어야 한다. 혼자 남은 어머니가 공허한 시선으로 바라보고 있는 것은 무엇일까? 나도 누워서 같은 자세를 취해 보았다. 참으로 마음속에서 무언가 허허롭게 비워지는 느낌이었다. 예순이 넘은 아들 프로이트는 수의 같은 흰옷을 입은 어머니가 죽음을 바라보고 있는 모습을 그린 것은 아닐까.

소설 『몸의 일기』의 주인공도 뜻하지 않은 죽음을 보게 된다. 주인공이 일흔아홉 살이던 해에 스물여섯 살의 손자가 불현듯 곁을 떠났다. 자식보다 애틋했던 손자를 앞세운 노인의 일기는 자포자기의 말로 가득하다. 주인공은 누군가가 떠난 뒤 결국 우리가 그리워하게 되는 것은 "우리 몸에서 풍겨 나오는 것들, 즉 실루엣, 걸음걸이,

목소리, 미소, 필체, 몸짓, 표정, 냄새, 촉감" 같은 것이라고 말한다. 손을 뻗으면 잡을 수 있는 몸에 대한 그리움이 너무도 사무친다는 말이다. 그리움은 관념이 아니라 그렇게 구체적이고 생생한 것에 대한 갈구이다. 이제 나에게는 엄마의 젊고 건강하던 시절의 사진이 더 낯설다. 매일매일 작아지는 몸을 가진 엄마. 그렇게 호리병에 들어가 요정이 될 것처럼 작아지는 몸을 가진 엄마라도 지금 이곳에 있는 것이 나는 좋다.

이 글을 쓰고 몇 달 뒤 나의 어머니는 돌아가셨다. 바쁘다는 핑계로 자주 찾아 뵙지 못해서 이 글을 쓰는 것도 죄스러울 뿐이다. 사실 글을 쓰는 것이 가장 시간을 많이 뺏는 일이었다. 공교롭게도『비프스튜 자살클럽』을 주제로 쓴 글이 발표되던 주에 어머니는 세상을 떠나셨다. 모두 내 입방정 탓 같아 마음이 몹시 불편했다. 글을 쓰는 것이 많이 힘들어져서 결국 연재를 중단하고 말았다. 그리고 책에 옮겨 실은 지금도 이 글은 별로 수정하고 싶은 기분이 들지 않아서 그대로 싣는다.

루치안 프로이트

Lucian Freud, 1922-2011

루치안 프로이트

정신분석학의 창시자 지그문트 프로이트의 손자. 나치의 탄압을 피해 가족이
영국에 정착, 영국의 대표적인 화가가 되었다. 사실주의 초상화가라고 하지만
어느 유파에도 속하지 않는 독자적인 길을 걸어왔다.

프로이트가 작품을 본격적으로 시작했던 1950년대는 초현실주의의 물결이
추상화로 넘어가고 있었던 때로, 구상 인물화의 자리는 없는 것처럼 보였다.
그러나 어떤 흐름에도 흔들리지 않고 자기의 길을 간 루치안 프로이트는 인간
의 몸(body)을 바라보는 새로운 방식을 창안해 냈다. "내가 진짜로 흥미를 느
끼는 것은 동물로서의 사람이다." 그는 "당신의 육체는 바로 당신이다."라고 말
하는 듯하다.

로트레아몽이 말한 수술대 위 우산과 재봉틀의 만남은 불필요하
게 부자연스러운 것이었다고 생각한다. 두 눈 사이에 코가 있다는
것보다 초현실주의적인 게 어디 있겠는가?

다니엘 뻬나크

Daniel Pennac, 1944-

다니엘 페나크

모로코 카사블랑카에서 태어나 군인 아버지를 따라 아프리카와 동남아시아에서 자랐다. 파리 근교 중학교에서 교편을 잡은 뒤 다문화가 특징인 동네를 배경으로 '말로센 시리즈' 여섯 권을 출간했는데 각 권이 밀리언셀러가 되면서 프랑스의 인기 작가가 되었다. 2007년 자전적 에세이 『학교의 슬픔』으로 르노도 상을 수상했다.

『몸의 일기』의 주인공은 "두려움은 내 인생의 유일한 열정이었던 것 같다."라는 토머스 홉스의 고백이 바로 자신의 마음을 잘 대변한다고 생각한다. 주인공은 그렇게 세상에 대한 두려움과 맞서는 한편 몸의 변화를 받아들여야 한다.

티조가 죽기 며칠 전, 그의 '가장 친한 친구'에게 전화를 걸었다. 가장 친하다는 그 친구는 티조를 보러 오지 않을 거라고 했다. '늘 활기 넘쳤던 티조의 이미지가 깨지는' 걸 원치 않는다는 것이다. 빌어먹을. 그래서 친구 홀로 임종을 맞게 하겠다, 이거지. 꽤나 섬

세한 척하지만 속이 빤히 들여다보인다. 난 정신적인 친구들이 싫다. 그냥 살과 뼈만 있는 친구들이 좋다.

— 다니엘 페나크, 『몸의 일기』에서

8

피할 수 없다면 웰다잉

루이스 페르난두 베리시무의 『비프스튜 자살클럽』과 빌럼 칼프의
정물화

죽을 줄 알면서도 먹는 미식가 러시안룰렛

꼭 배가 고파서만 먹는 게 아니다. 내 경우를 보면 외로워서도
먹고, 화가 나서도 먹는다. 먹어서 만족스럽고 먹어서 행복해지니 먹
는 것은 가장 값싸게 육체적 생존과 정신적 생존을 동시에 보장해 준
다. 브라질의 잘나가는 집안 출신의 놈팡이들(그들은 스스로를 '쓰레기',
'개자식들'이라고 불렀다.)이 '비프스튜 클럽'이라는 이름으로 모여든 것도
마찬가지 이유였다. 고상한 취미 생활을 몰랐던 이들의 만남은 평범
한 사람들은 함부로 들어갈 수 없는 최고급 레스토랑에서 최고만 먹
고 마시면서 특권을 과시하는 "재력가의 의식"이었다. 대개 그렇듯이,
그렇게 이십이 년을 보내던 모임은 시들해졌다.

이때 루시디오라는 의문의 요리사가 등장해서 클럽 멤버들이
좋아하는 음식을 콕 짚어서 기가 막히게 요리해 주었다. 그것은 새로
운 기대였고 흥분이었고 쾌락이었으며, 삶의 의미의 재발견이었다. 그

죽음 119

런데 만찬 다음 날 그 음식을 가장 맛있게 먹은 멤버 한 명이 심장마비로 죽었다. 첫 번째 죽음이 만찬과 관련되었다는 생각을 할 수는 없었지만 다음 달 또 한 명이 만찬 다음 날 죽자 멤버들은 조금씩 의문을 갖기 시작했고, 세 번째 멤버가 죽었을 때는 거의 확신하게 되었다. 네 번째 멤버는 아예 죽을 줄 알면서 만찬을 즐겼다.

모든 쾌락이 그러하듯이, 아무리 맛있는 것이라도 매일 먹으면 그저 그런 것이 되고 말 것이다. 그런데 이것이 지상에서의 마지막 식사라면? 세상 모든 게 시들하던 이 놈팡이들은 죽음이라는 절대성 앞에서 쾌락이 극대화하는 것을 체험했다. 이것이 죽을 줄 알면서도 먹는, 미식가 러시안룰렛을 멈출 수 없었던 이유이다. 이렇게 먹는 것은 과시와 쾌락이었고, 죽음과도 손을 잡았다.

지상에서 누릴 것이 많을수록 죽음은 두려운 법

빌럼 칼프(Willem Kalf, 1619-1693)가 그린 정물화는 먹는 것, 과시욕, 죽음을 한 세트로 보여 준다. 이 그림의 주인공은 물소 뿔잔과 거대한 랍스터이다. 물소 뿔잔은 성 세바스티안의 순교 장면이 새겨져 있는 정교한 은세공품으로 받쳐 있다. 성 세바스티안은 최초의 순교 성인으로 로마군들의 활에 맞아 순교했기 때문에 후에 활의 수호 성인으로 여겨졌다. 실제로 이 뿔잔은 1565년에 만들어져서 지금은 암스테르담 뮤지엄에 소장되어 있고, 그림은 암스테르담 활 길드에서 주문했다. 물소 뿔잔뿐 아니라 은쟁반, 베네치아산을 모방한 투명한

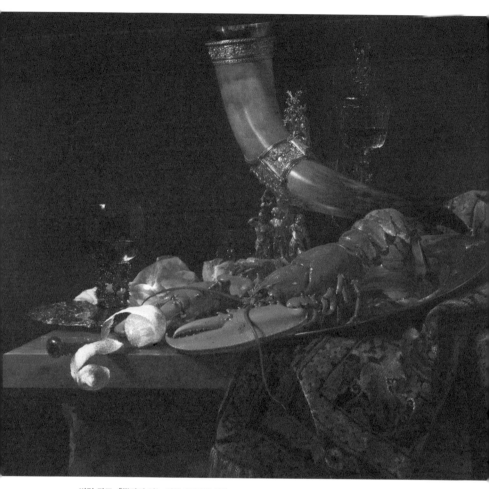

빌럼 칼프, 「뿔잔이 있는 정물」(1653년경)

유리잔, 페르시아 양탄자, 대리석 테이블 등 모두 물 건너온 진귀한 물건들로 17세기 당시 황금기를 맞이한 네덜란드의 경제력을 과시하고 있다.

남다른 삶을 과시하는 고급스러운 오브제들에 남다른 솜씨를 자랑하는 화가의 과시욕이 더해져 이 그림은 매우 클래식한 위엄을 가진 그림이 되었다. 마치 인물화를 그리듯 어두운 배경으로 등장하는 물건들이 뿜어내는 고귀함과 진귀함은 이 그림을 주문한 길드 회원들 간의 결속을 견고하게 다지는 데 큰 역할을 한다. 특별한 물건을 끼리끼리만 향유하는 것은 자신들의 우월적 지위를 배타적으로 과시하려는 욕망의 표현이다.

자신이 가진 것들을 통해 부와 존재를 과시했기 때문에 이런 그림은 별도로 '과시용 정물화(pronkstilleven)'라고도 불린다. 그런데 이 과시와 쾌락 옆에 다른 것이 끼어들었다. 그림 속 잔은 반쯤 비워져 있고, 레몬은 껍질이 벗겨져 있다. 방금 전까지 이곳에서 이 화려한 물건들을 누리고 있던 누군가가 덧없이 떠났다는 이야기이다. 인생의 가장 화려한 순간에도 언제 찾아올지 모르는 '죽음을 기억하라(memento mori)'는 충고가 담긴 그림이다.

이런 류의 그림을 크게 '바니타스(Vanitas) 정물화'라 부른다. 지상에서 누릴 것이 많을수록 죽기 싫은 법이다. 바니타스 회화는 기본적으로 죽음을 생각하며 삶을 겸허하게 살라는 교훈을 담고 있지만, 그 이면에는 풍요로운 현세적 삶을 조금이라도 연장하고, 그림으로라

도 보존하고 싶은 강력한 욕망도 함께 담겨 있다. 사람은 떠나도 그림은 남는다. 인생의 가장 화려한 순간은 그렇게 그림이 되어 예술의 긴 삶을 살고 있다.

비프스튜 클럽의 위험천만한 미각 탐닉은 이 그림에 담긴 순간을 원했다. 다섯 번째 멤버는 지상에서 가장 맛있고 행복한 식사를 하고 기꺼이 죽음을 맞이했다. 한 달에 한 번 있는 만찬회는 이제 멤버들 간의 공공연한 죽음의 의식이 되었다. 소설 속 라모스는 이렇게 말한다. "인간은 필요한 것보다 더 많은 것을 원하는 유일한 동물이다. 인간은 더 많이 원하기 때문에 인간이다." 모든 쾌락을 맛본 클럽의 멤버들은 죽음도 자기 손안에 넣고 싶어 했다. 미지로 남아 있는 한 공포스러운 것이지만, 준비할 수 있다면 죽음의 공포감과 두려움은 줄어들 것이다.

좋은 죽음에 대한 연구가 절실한 시대

소설의 결말은 다소 엉뚱하다. 멤버 중 아홉 명이 차례대로 죽었다. 이제 남은 사람은 요리사와 글을 남긴 뚱뚱한 다니엘뿐이다. 자기 차례를 예감하고 있던 다니엘에게 스펙토르라는 남자가 찾아왔다. 이 남자의 이름을 인스펙토르(검사관)로 잘못 들은 다니엘은 멤버들의 죽음과 관련한 조사를 받게 될 것이라고 생각했는데, 그냥 이름이 스펙토르인 이 남자는 뜻밖의 제안을 한다.

이 대목에서 소설가의 상상력은 고삐가 풀린 듯이 금기를 넘어선다. 스펙토르는 신종 사업을 제안한다. 바로 죽음 관련 사업을 하자는 것. 그 사업은 "편안한 죽음, 시한부의 쾌락"을 보장하는 것이고 그것은 "가장 좋아하는 음식을 실컷 먹어서 죽이는 일"…… 이런 상상이 제대로 마무리될 리가 없다. 소설은 "다니엘, 그만해!"라는 외침으로 끝난다. 소설이 제대로 끝을 맺지 못했기 때문에 독자로서는 생각할 거리가 더 많아졌다.

나는 늘 죽음에 대해서 많이 생각하는 것은 아주 좋은 일이라고 공공연히 말한다. 타인의 죽음에 대해서는 말도 해서는 안 되지만, 자신의 죽음이 어떠해야 할 것인가에 대해서는 많이 생각할수록 좋다. 어떻게 살아갈 것인가에 대한 고민으로 연결되기 때문이다. 소설 속 라모스의 말처럼 세상 모든 것을 제대로 맛보고 감별하고 누리기 위해, 지상에서의 더 행복한 삶을 위해서는 "영원히 시한부 상태로 살아야 한다." 지금 내게 주어진 순간의 절대적인 소중함을 깨닫게 하는 것은 죽음을 생각할 때이다.

모든 노인들의 공통된 진짜 소망은 당연히 좀 더 오래 건강하게 사는 것이고, 두 번째는 잠 자듯이 편안히 가는 것이다. 울면서 태어나서 웃으면서 죽고 싶은 거다. 그럴 수만 있다면야 그야말로 남는 장사 아닌가? 요즘은 웰빙만큼 웰다잉이 중요하다고 누구나 말한다. 그 본질이 무엇인지에 대한 근본적인 성찰 없는 웰빙은 과시적인 유행이 되었고 그저 마케팅의 일환이 되었다. 웰빙을 위한 상품 구입이 웰빙을 대체하지 않았는가? 웰빙이 삶과 죽음에 대한 근본적인 성찰과 철

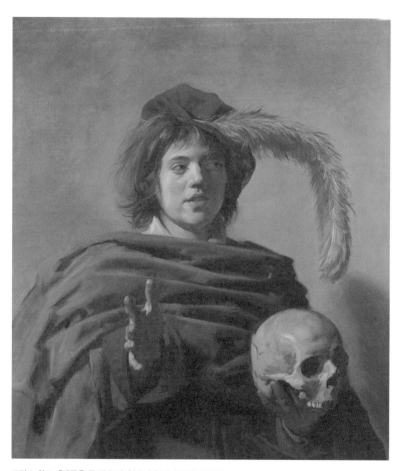

프란스 할스, 「해골을 든 젊은 남자(바니타스)」(1626-1628)

학적 태도 변화에서 시작되어야 했던 것처럼 웰다잉도 마찬가지이다. 소설 속 스펙토르의 황당한 구상처럼, 베르나르 베르베르의 소설 『타나토노스』처럼 죽음도 사업이 되지 않으리라는 보장은 없다.

고령화 사회에서 노쇠와 죽음은 이미 사회적인 문제가 되었다. 우리 부모 세대들은 노후 대책도, 죽음에 대한 대책도 생각해 볼 여유가 없는 삶을 살았다. 죽음을 준비할 여력 없이 100세 시대를 맞은 것이다. 그러나 소위 120세 시대를 살아야 하는 우리에게는 중요한 과제가 주어져 있다. 이제 존엄사뿐만 아니라 좋은 죽음에 대한 연구가 절실한 시점이 되었음을 의미한다. 수명이 연장되었다는 말은 생존 가능한 기간이 늘었다는 양적 지표에 관해서만 말하는 것이지, 좋은 노년이 보장되었다는 것과는 아무 상관이 없다.

우리가 영육의 조화를 이룬 웰빙을 추구했듯이, 죽음에서도 마찬가지이다. 죽음은 누구나 겪어야 하는 자연의 순리로, 새 봄에 새순이 잘 돋을 수 있도록 좋은 토양을 만들며 떠나 주는 것이다. 좋은 죽음이 무엇인지, 육체와 정신의 붕괴를 앞에 두고 어떻게 인간적인 품위를 잃지 않고 죽어야 하는지 적극적으로 생각할 시점이 되었다.

프란스 할스의 그림 「해골을 든 젊은 남자」를 보라. 이 홍안의 미소년도 죽는다! 그의 손에 들려 있는 해골은 바로 그의 미래이다. 어찌 미래에 대한 계획 없이 삶을 살 수 있을 것인가?

빌럼 칼프

Willem Kalf, 1619-1693

빌럼 칼프

17세기 네덜란드 정물화가. 네덜란드에서는 화가들 사이에서 장르상의 분업이 발달했는데, 칼프는 정물화의 대가로 널리 알려졌다. 로테르담의 부유한 상인 집안 출신으로 파리에서 활동했지만 그의 작품 세계는 명백히 황금기의 네덜란드 화풍이었고, 앙투안 르냉 같은 프랑스 현지 화가들에게 큰 영향을 끼쳤다. 어두운 배경으로 몇 개의 정물화를 세밀하고 우아하게 그려 넣는 칼프의 화풍은 동시대 다른 네덜란드 정물화가들의 작품과도 확연히 구별된다. 렘브란트의 영향을 반영하는 어두운 배경에 호화로운 금은 식기들과 동양의 도자기들을 장식적으로 배치하여 독창적으로 표현해 낸 장엄한 작품들은 바니타스 정물화의 계보를 이으면서도 과시용 정물화라는 새로운 용어를 만들어 냈다.

> 네덜란드 회화는 접시에 생선을 놓는 법을 고안해 낸 것이 아니라
> 그 생선을 더 이상 사도들의 양식으로 삼지 않는 법을 만들어 냈다.
> ─앙드레 말로

루이스 페르난두 베리시무

Luis Fernando Verissimo, 1936-

루이스 페르난두 베리시무

엉뚱한 상상력과 허를 찌르는 날카로운 유머로 유명한 브라질 작가. 아버지를 따라 미국에서 학창 시절을 보냈고, 대학은 다니지 않았으나 '에디토라 글로브' 출판사 미술부에서 일하면서 영어 번역을 하기도 했다.

재즈를 좋아하고, 신문사에서 논객, 카투니스트 등 다양한 글을 썼으며 예순 권이 넘는 책을 출판하는 등 왕성한 활동을 하는 브라질의 인기 작가이다. 특히 『비프스튜 자살클럽(천사들의 클럽)』은 뉴욕공립도서관의 '올해의 책'으로 선정되는 등 해외에서도 많은 독자들의 사랑을 받았다.

> 누구든지 좀 더, 좀 더, 좀 더, 더, 더, 더, 더, 더, 더, 더 원하는 사
> 람에게 죽음을 건 모험과 최고의 엑스터시, 치명적이고 극단적인
> 상태, 최상의 오르가슴과 불멸의 발기를 선사하리라.
> ──루이스 페르난두 베리시무, 『비프스튜 자살클럽』에서

9

어느 지옥 여행자의 안내서

단테의 『신곡』과 로댕의 「지옥의 문」

여기 들어오는 너희는 모든 희망을 버려라

"여기 들어오는 너희는 모든 희망을 버려라." 단테가 바라본 지옥의 문에는 이렇게 쓰여 있었다. 괜히 겁주는 말이 아니라 그것이 지옥이 건넬 수 있는 유일한 위로의 말이었다. 헛된 희망은 더 큰 상처가 될 뿐인 곳이 지옥이다. 1300년 성금요일에 숲에서 길을 잃고 방황하던 단테가 이른 곳은 지옥의 문 앞이었다. 그가 어쩌다 길을 잃었는지는 모른다. 다만 그는 그렇게 던져졌고, 스스로 길을 찾아 나가야 했다. 영문도 모른 채 던져져 스스로 길을 찾아 나가야 한다는 점에서 단테와 현대인들은 처지가 비슷하다.

단테에게는 그래도 구원의 여신 베아트리체와 시인 베르길리우스의 도움이 있어 지옥, 연옥을 거쳐 구원의 천국에 이를 수 있었다. 그래서 단테의 여행에는 긍정적인 엔딩을 암시하는 '신의 희극(divine comedy)'이라는 제목이 붙었다. 그러나 안내자도 구원의 가능성도 희

죽음 129

박한 현대인에게 주어지는 것은 결국 인간 비극(human tragedy)밖에 없는 것일까?

천국에 가기 위해서 단테는 반드시 지옥을 거쳐야 했다. 없어야 소중한 줄 알고, 당해 봐야 고마운 줄 아는 법. 지옥을 모르고서는 진정 천국의 기쁨을 알 수 없다. 그러기에 악마는 은폐하고 천사는 드러낸다. 악마들은 단테가 지옥의 실상을 보는 것을 방해한다. 원인과 결과도 모른 채 악행이 영원히 반복되기를 원하기 때문이다. 지옥의 실상을 보여 주는 것은 천사들이다. 지옥을 알아야 지옥을 피할 수 있기 때문이다. 설명하는 입장에서도 천국보다 지옥이 설명하기 더 쉽다. 천국을 의미하는 'Paradiso'는 '지옥(Dis)에 대항하는(Para)' 곳이라는 의미를 담고 있다고 한다. 지옥이 아닌 곳이 곧 천국이란 말이다. 또 살면서 천국 같은 체험을 하기란 어려운 일이지만, 지옥 같은 일을 당하는 것은 낯선 일이 아니니 지옥에 대한 설명이 더 쉬울 터.

죽을 희망조차 없는 지옥

지옥의 생생함은 근본적일 수밖에 없다. 단테가 지옥에서 만난 자들의 상태는 "살았을 때와 같이 죽어서도 이렇다." 그들이 받는 벌은 살면서 지은 죄와 직접적인 대응 관계가 있으니 지옥은 불가피한 삶의 연장이 될 수밖에 없다. 단테가 만난 지옥에 빠진 자들은 살아서 그랬던 것처럼 죽어서도 욕망을 멈출 줄 몰랐다. 그들은 살았을 때는 영원히 살 것처럼 돈을 그러모으고 권력을 탐했다. 그러나 몸이

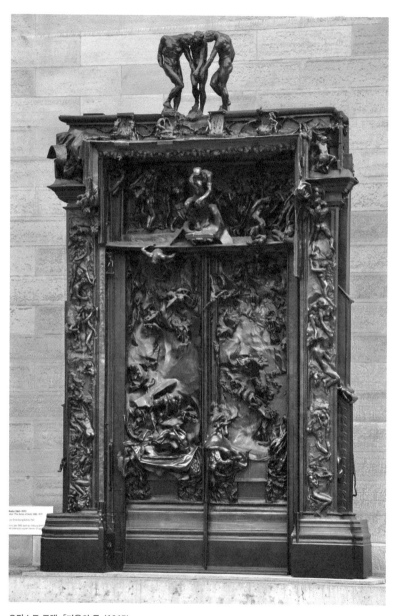

오귀스트 로댕, 「지옥의 문」(1917)

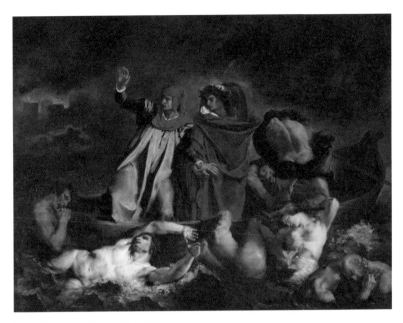

외젠 들라크루아, 「단테의 조각배」(1822)

죽어 아무것도 할 수 없는 상태에서 욕망만이 여전히 살아 들끓으니 그곳은 채워지지 않는 욕망의 열지옥이 되고 있었다.

단테는 지옥을 도시로 묘사했다. 들라크루아는 스틱스 강을 건너서 지옥 도시 디스(Dis)로 가고 있는 단테와 베르길리우스를 그렸다. 들라크루아의 그림 속의 지옥은 거대한 성벽으로 둘러싸인 도시로 묘사되어 있으며, 그 성벽은 프랑스혁명 발발의 시초가 되는 바스티유 감옥 습격 사건의 바스티유 감옥과 유사하게 그려져 있다. 천국에 가는 사람보다 지옥에 빠지는 사람들이 훨씬 많은 탓에 지옥은

도시처럼 인구밀도가 높다. 엄격한 종교적 윤리를 가진 단테는 인간의 죄를 아홉 등급으로 나누어 지옥을 구성했다. 지옥은 아홉 개의 원으로 안으로 점점 깊어지는 깔때기 모양으로 생겼다. 우리의 발은 그렇게 쉽게 깔때기에서 미끄러져 빨려 들어가니, 단테의 지옥은 언제나 만원일 수밖에 없다.

지상의 우리는 시간 속에서 살아간다. 나이가 들고 병들고 죽는다. 누구도 피할 수 없이 그렇다. 생로병사의 고단한 길에 우리는 웃고 운다. 지상에서는 어떠한 것도 영원하지 않다. 그러나 사후 세계의 가장 커다란 특징은 시간이 흐르지 않는다는 것이다. 천국이 천국인 이유는 그 행복, 그 기쁨이 영원하기 때문이다. 반대로 지옥이 지옥인 이유는 그 고통, 그 괴로움이 영원하기 때문이다. 시간이 흐르지 않는 지옥은 그 고통을 끝낼 수 있는 죽을 희망조차 없는 곳이다. 지금 힘들더라도 좀 더 나은 미래를 꿈꾸면서 우리는 노력한다. 우리에게는 시간이라는 기회가 있기 때문이다. 그리고 그 노력만큼 문제가 해결될 수 있는 사회가 좋은 사회이다. 반대로 아무리 시간이 흘러도 변화의 희망이 없는 곳에서는 현실도 지옥이 되고 만다.

고로 시간이 흐르는 이곳은 분명 지옥보다 나은 곳이다. 시간을 견디고 헤쳐 나가야 한다. 누구든지 희망을 잃고 스스로 죽음을 택하고 싶을 때가 있을 수 있다. 그러나 당신이 젊다면, 여전히 긴 시간이 남았다면 자살은 탈출구가 아니다. 단테는 자살한 사람들을 아홉 단계의 지옥 중에 일곱 단계 지옥에 배치했다. 그만큼 위중한 죄악이라는 말이다. 스스로 목숨을 끊은 사람들은 지옥에서는 나무가 되었다.

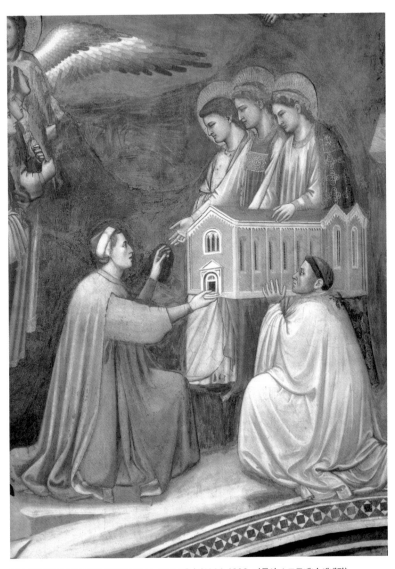

조토 디 본도네, 「예배당을 바치는 엔리코 스크로베니」(1304-1306, 파두아 스크로베니 예배당)

나무는 목을 매려야 맬 수 없고, 물에 뛰어들려야 뛰어들 수 없고, 약을 먹으려야 먹을 수 없다. 인간이 가진 모든 능동성을 박탈하고 대신 식물의 수동성을 배치한 것이다. 십여 년 전 내 친구는 스스로 삶을 마감했다. '내 친구'라는 말이 가슴 저미듯 아프지만 그 깊은 절망을 나는 지금도 용서하고 싶지 않다. 젊은이들이여, 죽지 말라. 시간은 당신에게 때로 나쁜 것만을 던지면서 흘러가는 것처럼 보이지만, 어느 순간 흐름을 바꾸어 좋게 흘러갈 수도 있다. 이 지리멸렬한 삶을 견디는 것은 스스로에게 기회를 주는 것이다.

단테의 지옥이 현실보다 나은 점도 있다. 그곳은 '유전무죄, 무전유죄'가 통하지 않는다. 죄를 지은 대로 정당하게 벌을 받는 곳이다. 단테는 자신의 동시대인들 여러 명을 지옥에서 만나는 것으로 설정하여 아직 살아 있는 그들을 엄정하게 단죄했다. 단테는 일곱 번째 지옥의 불타는 모래밭에서 고통받고 있는 엔리코 스크로베니를 만난다. 고리대금업은 후에 은행업으로 변모하여 르네상스 예술 후원에 크게 기여하지만 중세까지는 가장 경멸받는 업종이었다.

고리대금업자 엔리코 스크로베니는 속죄를 위해서 스크로베니 예배당을 지어 교회에 헌정하지만, 단테는 그를 용서하지 않았다. 『신곡』이 발표된 것은 1321년. 엔리코 스크로베니는 1336년에 죽는데, 여전히 살아 있던 그를 단테는 지옥에서 만났다고 묘사한 것이다.

지옥은 현실에서 실현되지 않았던 정의가 실현되는 공간이기도 하며, 살아 있는 자들에 대한 엄중한 경고가 되기도 한다. 앞서 말했

죽음

듯이 죽음에 대한 성찰은 좋은 일이다. 죽음에 대한 생각은 삶을 돌아보게 만들고, 겸손하게 살 수 있도록 해 주고, 때로는 삶을 견디게 해 준다. 이런 강력한 삶에 대한 환기력 덕분에 전체 『신곡』 중에서 「지옥 편」은 가장 생생하고, 후대의 예술가들 역시 가장 많이 참조하는 파트가 되었다. 많은 예술가들이 단테의 「지옥 편」을 염두에 두고 다양한 해석을 내놓았다.

증오와 분노 속에 여전히 휩싸여 있는 곳

문학작품이었던 단테의 『신곡』이 로댕의 「지옥의 문」이라는 조각 작품이 됨으로써 지옥은 만져질 것 같은 생생한 현실이 되었다. 단테의 언어가 로댕의 신체 조각이 되면서 열망들은 더욱 극단적으로 고조된다. 단테가 묘사하는 지옥의 모든 인간들이 서로 얽히고 붙어 있듯이 로댕의 「지옥의 문」에는 200여 개의 형상들이 서로 얽혀 있다. 엇나간 사랑을 하고, 증오하고 배반하고 기만하며 죄를 지은 인간들은 지옥에서도 서로에게서 떨어질 수 없다. 죄의 근원이 소멸되지 않고 잘못이 부단히 반복되는 곳, 영원히 해결되지 않는 증오와 분노 속에 여전히 휩싸여 있는 곳. 그곳이 바로 지옥이다.

지옥으로 떨어지는 것을 완강히 거부하기 때문에 로댕의 「지옥의 문」 위의 모든 형상들은 팔을 치켜올리고, 매달리며, 안간힘을 쓰고 있다. 이 형상들은 모두 별개의 제목을 가진 별개의 작품으로 따로 제작되기도 했다. 여러 형상들이 혼돈스럽게 배열되어 있는 그 자

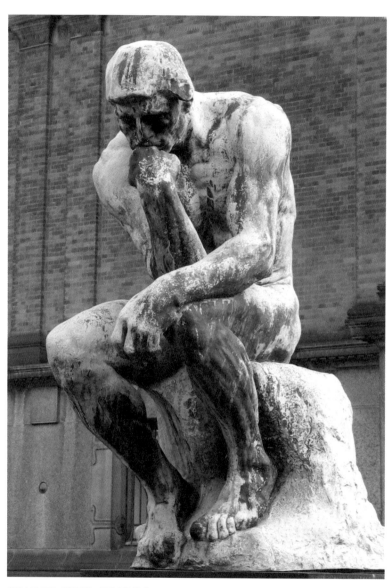

오귀스트 로댕, 「생각하는 사람」(19세기)

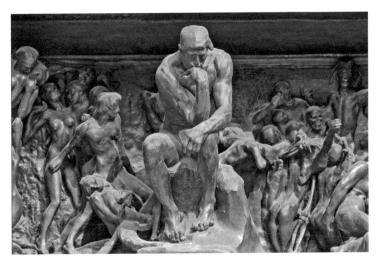

오귀스트 로댕, 「지옥의 문」에서 '생각하는 사람'

체만으로도 천국의 언어는 질서와 명징함이고, 무질서와 혼란은 지옥의 언어라는 것을 느낄 수 있다.

　문 상층부에는 발아래 펼쳐지는 광경을 내려다보며 깊은 생각에 잠긴 한 남자가 있다. 이 남자는 후에 「생각하는 사람」이라는 독립된 조각으로 발전한다. 원래 시인 단테로 기획이 되었던 이 사내는 전투사처럼 대단한 근육질의 몸을 가진 모습으로 완성되었다. 그의 거친 근육은 인간을 단죄하고 벌을 주는 데 사용하기 위해 만들어진 것이 아니다. 그의 거친 근육은 울퉁불퉁 깊어지는 사유의 근육이다. 그는 인간에 대해, 즉 인간의 죄와 사랑, 생로병사의 필연성에 대해 고통스럽게 생각하고 있다.

지옥을 여행하는 중간중간 단테는 종교적 엄격성과 인간저인 연민 사이에서 갈등하는 모습을 보여 준다. 때로는 몇몇 사람들에게 격하게 공감하기도 한다. 지옥에 빠진 자들의 이야기가 자신과 상관없는 이야기였다면 단테에게 지옥은 두렵지도 흥미롭지도 않았을 것이다. 결국 단테가 지옥에서 본 것은 자신이 아는 사람들이 저지른 많은 죄들, 살면서 우리가 저지를지도 모르는 죄들에 관한 것이었다.

로댕이 「지옥의 문」을 처음 의뢰받은 것은 1880년. 삼십칠 년이 지났지만 그는 끝내 이 작품을 완성하지 못한 채 세상을 떠났다. 사후 이십일 년 만인 1938년에 첫 번째 에디션이 주조되면서 작품은 세상에 공개되었다. 로댕이 더 살았다 해도 작품은 미완성일 수밖에 없었을지도 모른다. 지옥의 문에 담아야 할 내용들이 점점 늘어나기만 했기 때문이다.

살아 있는 내 안의 지옥

로댕의 「지옥의 문」에는 단테의 『신곡』 이외에도 다른 문학작품들로부터 받은 영감이 추가되어 있다. 「지옥의 문」의 오른편 상단에 중력의 법칙에 저항해서 떨어지지 않으려고 몸부림치지만 결국 추락할 운명의 한 남자의 형상이 있다. 후에 연인을 안고 떨어지는 모습을 한 별개의 조각으로 발전한 이 작품에는 「나는 아름답다」라는 멋진 제목이 붙었다. 로댕의 동시대 시인인 보들레르의 시 「악의 꽃」의 한 대목에서 따온 것이다. 사랑이 영원하길 열망하지만 지상에서의 사랑

은 언젠가 끝이 나는 법. 그렇다고 사랑을 안 할 수도 없다. 이제는 그렇게 끝을 알면서도 끝까지 갈 수밖에 없는 사람들에 대해 아름답다고 말해 주는 시대가 되었다.

단테에게는 연옥과 천국이 설정되어 있지만 로댕에게는 오로지 지옥만 있다. 천국이 없는 지옥은 구원의 가능성이 사라진 하나의 주어진 현실이 되었다. 그 지옥에서 살아 내기가 우리의 삶이 되었다. 그래서 오랫동안 로댕의 예술에 대해 끊임없이 찬사를 보냈던 시인 릴케가 로댕의 작품에서 읽어 낸 것은 오직 하나, "삶, 이 놀라움" 그 자체였다.

단테는 인간들은 누구나 피할 수 없는 결함이 있고, 그 결함만으로 지옥에 빠질 이유가 충분하다고 여겼다. 사실 꼭 죽어서가 아니더라도 살아 있는 누구에게나 자기만의 지옥이 있다. 누구에게도 말하지 못하는 콤플렉스, 정말 지긋지긋하게 증오하면서 헤어지지 못하는 사람들과 상황들, 끝이 보이지 않는 고통, 누가 뭐라고 하지 않아도 다른 사람과 비교해서 스스로 빠져드는 열등감…… 이 모든 것이 시간 속에서 해소되지 않으면 지옥은 사후 세계, 먼 곳에 있는 것이 아니다.

지옥은 스스로 만들어 갇히는 것이다. 단테에게는 지옥, 연옥, 천국이 패키지 코스로 주어졌기 때문에 그는 지옥의 가장 깊은 곳까지 내려갔다 왔고, 우리에게 충실하게 보고해 주었다. 우리는 매일 단테처럼 지옥의 문 앞에 서 있는지도 모른다. 연옥과 천국이 패키지처럼 주어지지 않은 우리는 지옥을 모면하는 삶의 기술을 발휘해야 한다. 삶은 삶 자체의 가치로 빛나야 한다.

오귀스트 로댕

Auguste Rodin, 1840-1917

오귀스트 로댕

근대 조각의 새로운 장을 연 프랑스 조각가. 생계를 위해 벨기에 브뤼셀에서 칠 년간 건축장식업에 종사했는데 이때 여행한 이탈리아에서 르네상스 미술에 영향을 받고 프랑스로 돌아와 본격적인 작품 활동을 시작했다. 1978년 살롱전에서 3등상을 받은 「청동시대」는 선배들의 작품과는 다른 매우 사실적인 표현으로 충격과 불쾌감을 동시에 일으켰으며, 이후 「지옥의 문」, 「생각하는 사람」 등을 통해 당시 건축의 장식물에 불과했던 조각을 웅장한 예술의 위치로 올려놓았다.

한 가지를 이해하는 사람은 어떤 것이라도 이해한다. 만물에는 똑같은 법칙이 있기 때문이다. 나는 조각을 공부했으며, 그것이 위대한 일이라는 것을 잘 알고 있었다. 언젠가 나는 『그리스도의 제자들』이라는 책을 읽었는데, 특히 그 셋째 권에서 하느님이라는 말이 나올 때마다 그 대신에 조각이란 낱말을 놓아 보았던 일을 기억한다. 그것은 정당하고 옳은 일이었다.

단테 알리기에리

Durante degli Alighieri, 1265-1321

단테의 초상화(16세기)

피렌체 출생의 시인. 아홉 살 때 처음 만난 베아트리체를 평생 연모하여 그의
모든 작품들은 그녀와의 사랑과 연관이 있다. 『신곡』에서는 베아트리체의 안
내로 천국의 문 앞에 이르게 된다. 정쟁에 휩싸인 단테는 계략에 빠져 고향 피
렌체에서 추방당했다. 추방된 지 이 년 후인 1304년에 『신곡』의 집필을 시작
해 십칠 년 뒤인 1321년에 이 작품을 완성하고 사망한다. 최고의 도덕주의자
시인인 단테는 『신곡』으로 중세를 정리하고 르네상스를 열었다. 단테는 베르길
리우스의 도움으로 지옥을 여행한다. 지옥을 여행하면서 그는 중세적인 도덕에
충실히 입각해서 때로는 냉정한 평가를 내리기도 하지만, 인간적인 문제에는
기꺼이 공감하며 동시대의 문제에 대해 깊이 고민하는 모습을 보여 준다.

> 종교적으로 엄격한 상황에서 단테 유형의 기독교인은 겉으로는 종
> 교에 순응하나 마음속 사고방식과 기질은 이교도적이다.
>
> —월리스 파울리

10

사랑, 삶을 이어 가게 하는
철갑 옷

신경숙의 『감자 먹는 사람들』과 고흐의 「감자 먹는 사람들」

상실에서 삶으로 돌아오는 잔잔한 여정

부친은 변했다. 말수도 적고 감정 표현도 적었던 아버지가 자주
눈물을 흘리기 시작했다. 그런 아버지를 위로하는 방법은 아무도 몰
랐다. 한때 잘생기고 건장한 청년이었던 아버지는 이제 노인이 되어,
뇌수 속을 떠다니는 조그만 석회질 조각 때문에 기억과 삶의 기능을
조금씩 잃어 가고 있었다. 그런 아버지를 지켜보는 것 말고는 아무것
도 할 수 없는 아내와 자식들. 병원 창밖의 가을. 그 쇠락의 한가운데
에서 "병약한 근친이 풍기는 이 초라하고 가련한 냄새"를 맡으며, 소설
『감자 먹는 사람들』의 주인공은 "삶이 가져다주는 것 중엔 우리가 물
리쳐 볼 수 없는 절대의 상실이 있다."라는 것을 받아들여야만 했다.
신경숙의 소설은 육친의 죽음에 대한 담담한 관찰기이자 죽음에서
다시 삶으로 돌아오는 잔잔한 여정의 기록이다.

주인공은 "그 절대의 상실 앞에선 무얼 딛고" 일어서야 하는지

죽음 143

질문을 던진다. 그에 대한 답처럼 나온 이야기가 유순이와의 만남에 관한 것이었다. 이십여 년 만에 걸려온 유순이의 전화. 기억을 더듬으며 통화를 하던 주인공은 이상하게도 고흐의 「감자 먹는 사람들」 복제본을 쳐다보게 된다.

「감자 먹는 사람들」은 고흐가 아직 인상주의의 밝은 색채의 세례를 받기 이전 그림이라 다소 어눌하고 어둡게 그려졌다. 이 그림의 아름다움은 그 형식에서 나오는 것이 아니라 내용에서 나온다. 감자와 씁쓸한 차가 전부인 가난한 농민들의 소박한 저녁 식사를 그리겠다는 발상 자체가 아름다운 것이다.

츠베탕 토도로프의 말에 따르면 그림은 언제나 그려진 것에 대한 예찬이다. 화가가 그 장면을 도덕적으로 그리고 미학적으로 그려질 가치가 있다고 판단하기 때문에 그리는 것이다. 고흐에게 의미가 있는 저녁 식사는 서양미술사에서 숱하게 그려진 예수의 최후의 만찬이나 클레오파트라가 안토니우스를 유혹하기 위해 식초에 진주를 녹여 마시는 화려한 잔칫상 같은 거대한 것들이 아니었다. 하루의 노동을 마치고 온 가족이 둘러앉아 먹는 소박한 저녁 식사의 의미를 고흐는 잘 알고 있었다.

실제로는 대단한 독서가였지만, 고흐는 삶을 글로 배우지 않았다. 사실 고흐 같은 사람을 가르칠 수 있는 스승은 없다. 그림도 거의 독학을 했고, 모든 것을 삶으로부터 배웠으며, 진실한 삶을 사랑했다. 농민들은 고흐가 생각하는 진실한 삶을 사는 사람들이었고, 밀레를

'농민의 화가'라 부르며 추앙했다. 고흐는 당시 유행하던 아카데미풍의 농촌 그림이 진실하지 않다고 생각했다. 그는 진짜 평범한 시골 농부들을 만나 그들을 관찰하고 그렸다.

지금 우리가 보고 있는 「감자 먹는 사람들」의 어색함은 그렇게 해서 생겨난 것이다. 고흐의 것은 그림, 드라마, 영화, 연극에서 흔하게 연출되는 밥상머리 장면의 상투성에서 벗어나 있다. 실제로 두 식구도 함께 밥 먹기 힘든 것이 현실인데, 극중에는 대부분 늘 온 식구가 함께 밥을 먹는다. 그러면서 해야 될 이야기, 안 해도 될 이야기가 섞여 나오면서 갈등이 고조되어 막장 드라마로 끝난다. 그 밥상머리 장면의 공통점은 밥상의 네 면 중 한 면에는 아무도 앉지 않는다는 것이다. 그곳은 바로 화가, 감독, 관람객, 시청자, 카메라의 자리이다.

그러나 1885년의 고흐는 실제의 삶, 삶의 진실만을 염두에 두어 다섯 식구가 정말로 다정하게 테이블을 둘러싸고 앉은 모습을 그렸다. 그 결과는 당혹스러웠다. 한가운데 있는 조명 때문에 가운데 있는 소녀는 역광에 놓인 상태가 되었고, 그 탓에 가장 밝아야 할 그림의 한가운데가 가장 어두워졌다. 이런 결점을 잘 알고 있었기 때문에 고흐는 이 그림을 반드시 "황금색, 혹은 곡물 색 벽지 위에 걸어라."라고 신신당부했다. 그래도 고흐는 후에는 이 그림이 '진정한 농촌 그림'으로 인정받을 거라 굳게 믿었다.

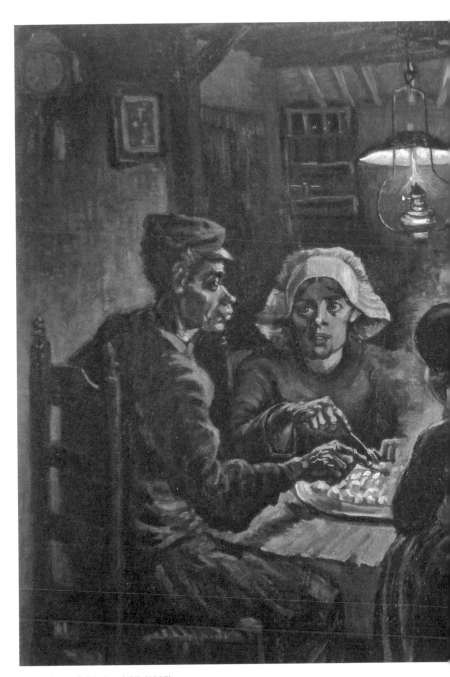

빈센트 반 고흐, 「감자 먹는 사람들」(1885)

죽음

우리 모두는 상실의 아이들

소설의 주인공이 고흐의 「감자 먹는 사람들」에 끌렸던 까닭을 생각해 본다. "비참에 억눌릴 만도 한데, 오히려 그들의 표정은 인간에 대한 깊은 공감"을 느끼게 해 준다는 점도 마음에 들었다. 또 "노동에 단련된 굵은 손으로 덥석 집어먹고 있는 게 그저 삶아 그릇에 담아 내놓은 순수한 알감자"였기 때문이 아닐까 생각한다.

그리고 가을의 덕수궁에서 만난 유순이. 유순이는 오랫동안 잊고 있던 기억을 끄집어내 준다. "삶은 감자를 건네 준 나, 다락에 잠을 재워 준 나, 거지라고 놀려 대는 마을 아이들 속에서 유일하게 제 편이 되어 준 나", 나는 전혀 기억하지 못하는 나를 끄집어 낸다. 그런 일들은 기억이 나지 않고, 주인공의 기억 속에서 유순이는 "밥도 제대로 얻어먹지 못하고, 등이 짓무르도록 아이를 업고 있었던", "금촌댁네에서 아기 보던 여자애"였다. 결국 나의 기억 속에 있는 것은 '나'가 아니라 '너'였던 것 아닐까? 반대로 가까운 사람들에 대한 기억이 결국 '나'가 아닐까?

자리를 정리하고 일어서면서 유순이는 아이가 소아당뇨를 앓고 있다고 무심히 말한다. 상실은 나만의 것이 아니었다. "절대의 상실"은 절대적으로 보편적이었다. 서간체 형식으로 쓰인 소설에서 편지를 받는 사람으로 설정된 윤희라는 여인 역시 일 년 전 위암으로 남편을 잃었다. 한 술자리에서 만난 중년 남자는 술에 취해 어려서 죽은 딸, '달님'이를 부르며 목놓아 울었다. 이십여 년 만에 나타난 친구 유순

빈센트 반 고흐, 「농부」(1885)

빈센트 반 고흐, 「슬픔」(1882)

이의 아이는 소아당뇨로 늘 생사의 고비를 오가고 있다.

자식들에게 절대적인 상실감을 안겨 두고 떠날 준비를 하는 주인공의 아버지도 상실의 아들이었다. 어린 나이에 전염병으로 부모를 모두 잃은 아버지는 "배운 것도 없고 양친도 없으니 아예 말을 말아야지." 했고, 그렇게 한평생을 살았다. "입 다물고 말았던 내 맴이 내 병이다."라고 아버지는 말한다. 상실은 아버지가 평생 앓은 병의 이름이었고, 그 병으로 그는 죽어 가고 있었다. 육체적 소멸뿐만이 아니라 상실되는지도 모르면서 기억에서 지워져 상실되는 것들에 대한 애잔한 고통이 주인공의 마음에 자리하게 된다.

"내가 이미 누군가의 존재를 잊었듯이, 나의 존재를 기억할 나의 증인들도 사라지겠죠. 나의 아버지를 시작으로 해서 이제 나는 끝도 없이 나의 증인들을 잃어 갈 것입니다."

서로가 있음으로 해서 생의 갑옷은 철갑 옷

병원 근처를 산책하던 아버지와 주인공은 고구마를 캐고 있는 모습을 보게 된다. 둘은 회상에 잠긴다. 가족들이 모두 건강하던 시절, 고구마나 감자는 비가 온 다음에 캐면 쑥쑥 뽑혀 나왔다. "캐도 캐도 나오고 또 나오는" 구근식물의 생명력은 하나의 해답이 되었다.

"캐도 캐도 나오고 또 나오는" 감자같이 삶은 이어진다. "나의 증

인들은 사라지고 다른 한편에서 나의 증인들은 태어나"며, 삶은 "끝없는 순환"을 이룬다. 우리는 모두 그런 순환의 고리 속에 있는 존재들이기 때문에, 근친들에게 '살아 있어만 달라.'는 외침이 소설 도처에서 여러 번 반복된다. 서로가 있음으로 해서 "생의 갑옷은 철갑 옷"이 된다. 무명 가수인 주인공은 "다시는 돌아오지 않을 것들 앞에서 노래를 부르고 싶은 욕망이 더 강해지는" 것을 느낀다. 언제나 예술은 상실과 죽음에서 시작되었다.

죽음을 생각하면 인생은 쓸쓸하기 짝이 없다. 우리 모두는 누군가 떠난 자리에 태어나서 살다가 또 후손에게 자리를 비워 주기 위해 떠나야 하는 상실의 자식들이다. 주인공은 다시 질문한다. 그러면 "한 사람의 일생으로부터 마지막에 남는 것은 무엇일까?" 이제 고흐가 답을 할 차례다. 고흐는 이 그림의 핵심이 "감자를 먹고 있는 사람들이 접시로 내밀고 있는 손"이라고 말했다. 삶의 쓸쓸함을 견디게 해 주는 것은 다만 거친 밭일을 끝내고 돌아온 뒤 허기 앞에서 나보다 더 배고플 누군가에게 따뜻한 감자 한 알 권하는 일일지도 모른다.

유순이는 주인공도 기억 못 하는 어린 날의 추억을 한 대목 이야기한다. 천덕꾸러기 유순이가 서울로 올라가던 날, 주인공은 색동코가 달린 고무신을 벗어 주었다. 나는 잊어버린 그 기억을 가지고 유순이는 평생을 살았다. 아마도 색동 코가 달린 고무신이 유순이에게는 따뜻한 감자 한 알이었을지 모른다. 나는 누군가에게 저렇게 김이 모락모락 피어오르는 작은 감자 한 알을 권해 본 적이 있는가?

빈센트 반 고흐, 「감자 캐는 농민 여인」(1885)

빈센트 반 고흐

Vincent van Gogh, 1853-1890

화가의 자화상(1889)

살아서보다 죽어서 더 유명해진 네덜란드 출신의 화가. 전도사가 되었으나 지나치게 열정적이어서 설교를 두 시간이나 하는가 하면, 순수한 마음으로 창녀를 도와주지만 오해만 받았다. 동생 테오의 권유로 그림을 시작했는데 파리에서도 동료들로부터 소외를 당했다. 신인상주의 화가 폴 시냐크는 고흐를 이렇게 묘사했다. "그는 소리를 지르고, 손짓을 하고, 여전히 꽤 젖어 있는 커다란 캔버스를 휘둘러 대며 자신과 지나가는 사람들에게 물감을 끼얹었다." 이외에도 고갱과의 갈등 때문에 귀를 자르는 등 여러 기행에 관한 일화를 남겼지만 평범한 사람들의 삶이 소중하다는 것을 잘 알고 있었다. 그의 말대로 "중요한 건 뜨거운 것이 아니라 지치지 않는 것"이므로.

> 너는 그 애에게 내 이름을 붙여 줄 정도로 선량하니, 그 애는 나보다 덜 불안한 영혼을 지녔으면 좋겠다. 내 영혼은 좌초하고 있어.
> —반 고흐, 조카의 탄생을 축하하는 편지에서

신경숙

申京淑, 1963-

신경숙

전라북도 정읍에서 중학교를 마치고 상경하여 구로공단에서 일하면서 야간 고등학교를 졸업했다. 문학에 대한 동경을 발판으로 어려운 시기를 극복하고 서울예전에서 소설가의 꿈을 키웠다. 이러한 체험은 신경숙의 작품 세계에 배어 있는 깊은 인간에 대한 이해의 토대가 된다. 1995년 「깊은 숨을 쉴 때마다」로 현대문학상을, 2001년 「부석사」로 이상문학상을 수상했다. 특히 『엄마를 부탁해』(2008)로 해외에 한국문학을 알리며 많은 사랑을 받고 있다.

> 나는 유순이가 행복하다는 말을 아주 분명하게 발음해서 아찔했어요. 행복하다고 그렇게 분명하게 말하는 사람을 만나 본 게 아주 오랜만이었거든요. (……) 유순인 내게 이 저물어 가는 가을날의 쇠락 속에도 톡 쏘는 향기 같은 게 있다고 말해 주려고 나타난 사람 같았지요.
>
> ─신경숙, 『감자 먹는 사람들』에서

예술

11 그 기억이 정확하기보다는 풍부하기를

신경림의 「어머니와 할머니의 실루엣」과 구본창의 「북청사자놀음」

더 넓은 세상으로 나아가는 성장기

어려서 나는 램프불 밑에서 자랐다.
밤중에 눈을 뜨고 내가 보는 것은
재봉틀을 돌리는 젊은 어머니와
실을 감는 주름진 할머니뿐이었다.
나는 그것이 세상의 전부라고 믿었다.
조금 자라서는 칸델라불 밑에서 놀았다
밖은 칠흑 같은 어둠
지익지익 소리로 새파란 불꽃을 뿜는 불은
주정하는 험상궂은 금점꾼들과
셈이 늦는다고 몰려와 생떼를 쓰는 그
아내들의 모습만 돋움새겼다
소년 시절은 전등불 밑에서 보냈다
가설극장의 화려한 간판과

가겟방의 휘황한 불빛을 보면서
나는 세상이 넓다고 알았다. 그리고

나는 대처로 나왔다.
이곳저곳 떠도는 즐거움도 알았다.
바다를 건너 먼 세상으로 날아도 갔다.
많은 것을 보고 많은 것을 들었다.
하지만 멀리 다닐수록, 많이 보고 들을수록
이상하게도 내 시야는 차츰 좁아져
내 망막에는 마침내
재봉틀을 돌리는 젊은 어머니와
실을 감는 주름진 할머니의
실루엣만 남았다.

내게는 다시 이것이
세상의 전부가 되었다.
 ─ 신경림, 「어머니와 할머니의 실루엣」에서

희미한 '램프불', '칸델라불', '전등불', 그리고 '가겟방의 휘황한
불빛.' 좀 더 환하고 강한 빛을 따라 소년은 점점 더 넓은 세상으로
나아가며 어른이 되어 갔다. 신경림 시인의 「어머니와 할머니의 실루
엣」은 한 소년의 담담한 성장기이자 한국의 국가적 성장기이기도 하
다. 경제성장기 이전과 이후, 자본의 세계화, 해외여행 자유화 등 한국
사회의 변화라는 지극히 산문적인 이야기를 일상적이고 평범한 언어

로 꾸려 명료한 시 세계를 만들어 내는 것이 신경림 시의 묘미이다.

소년은 그렇게 성장을 거듭하던 가운데 아주 독특한 체험에 이르게 된다. "멀리 다닐수록, 많이 보고 들을수록 / 이상하게도 내 시야는 차츰 좁아"지기 시작하더니 결국 그 망막에는 어머니와 할머니의 "실루엣만 남았다." 그리고 그에게는 "다시 이것이 / 세상의 전부가 되"고 만 것이다.

20세기 한국은 지구상에서 가장 드라마틱한 변화를 겪어 왔고, 사회 성원들은 자기를 돌아볼 틈 없이 개발의 빠른 속도에 몸을 맡겨 왔다. 무한 질주하며 성장하던 우리의 정서 저 밑바닥에는 어머니와 할머니로 표현되는 근원적인 고향에 대한 갈구가 분명 있다. 명절 무렵에 이 시를 읽으면 눈물을 훔치며 당장이라도 고향으로 달려가고 싶어진다.

평범하고 이름 없는 것들에서 삶의 본질을 통찰하는 데 명수인 신경림 시인은 한 걸음 더 나아가 시 속에 멋진 반전을 기획해 놓았다. '실루엣'이 바로 그것이다. 망막에 남은 것은 다만 어머니와 할머니의 실루엣뿐이다. 실루엣에는 디테일이 없다. 디테일이 성장의 시간 속에서 잊히는 것은 당연한 일이다. 디테일의 망실은 과거로 향하는 것처럼 보였던 시간을 다시 미래로 향하게 한다.

아무리 과거를 사랑해도 그 디테일을 모두 가질 수는 없지 않은가? 어떤 세대도 전 세대의 삶을 단순하게 반복할 수는 없다. 윤곽,

예술

'실루엣'만이 남는 것이 옳다. 실루엣은 말 그대로 우리의 윤곽, 지지 대가 될 수 있고, 디테일을 채워 가면서 다음 세대는 자기의 역사를 만들어 나가고 더 나아가 실루엣 자체도 수정할 수 있는 것이다. 비워 야만 비로소 다시 채울 수 있다. 그래서 가끔은 질주를 멈추고 "어머 니와 할머니의 실루엣"을 새겨 보는 일이 역설적으로 새로운 출발점 이 될 수 있다.

어머니와 할머니의 실루엣을 재발견하는 여정

인류는 후손에게 생물학적인 유전만이 아니라 보다 나은 생존 을 위한 문화적인 유전자 '밈(Meme)'을 함께 전해 준다. 일종의 사회적 유전자라 할 수 있는 '밈(Meme)'은 재현과 모방을 되풀이하며 전승되 는 언어·노래·태도·의식·기술·관습·문화를 통칭한다. 신경림 시인 의 "어머니와 할머니의 실루엣"은 바로 우리의 기억 속에 내재된 "밈 (Meme)"의 자각 과정을 시로 보여 주는 가장 멋진 예가 될 것이며 사 진에서는 구본창의 작품이 그렇다.

독일에서 사진을 전공하여 예술가로서의 출발점이 당연히 외국 에 있었던 구본창이 전통문화라는 주제로 눈을 돌린 것은 작가로서 이미 유명세를 떨치던 1998년이었다. 그 시작점은 「탈」 작업이었다. 탈 작업을 계기로 그는 "우리가 가진 좋은 소재를 내가 가진 감수성 으로 소화하고 싶은 갈망"을 느끼게 되었으니, 그에게도 "어머니와 할 머니의 실루엣"을 재발견하는 여정이 시작되었다.

구본창, 「북청사자놀음 5」(2003)

ⓒ Koo Bohnchang

구본창, 「수영야류 9」(2002)

구본창, 「백자 4」(2006, 백자 소장처는 런던 대영박물관)
© Koo Bohnchang

예술

구본창, 「비누」 연작(2006)
© Koo Bohnchang

흥미롭게도 「탈」 연작에서 작가가 카메라에 담은 것은 탈춤의 연행 장면이 아니다. 탈을 써서 제 얼굴을 가린 사람들이 보통의 인물 사진을 찍듯이 포즈를 취하고 있다. 사람의 몸을 얻은 탈, 혹은 탈의 얼굴을 얻은 사람들의 초상 사진 같은 느낌의 사진들이다. 탈이라는 사물 자체보다 탈 뒤에 감추어진 사람에 대한 궁금증이 커질 수밖에 없다. 지금 우리가 보는 저 오롯한 아낙의 뒷모습. 그녀는 북청사자놀음 중에서 탈 없이 추는 춤의 한 대목인 「넋두리 춤」의 연행자이다. 그에게는 아낙의 뒷모습 그 자체가 탈처럼 보였다.

아낙의 뒷모습을 물끄러미 보고 있노라니, 왜 시인에게 남은 실루엣은 아버지의 것이 아니라 '어머니와 할머니'의 것이었을까라는 의문이 든다. 일제 강점기와 뒤이은 전쟁의 혹독한 역사 속에서 아버지의 자리를 어머니가 대신한 탓도 있고 개인사적인 사정도 있으리라. 또 다른 한편으로는 넓은 세상에 횡행하는 성장 논리를 대변하는 남성적 세계에 의해서 부정되고 묵살되어 왔던 전통적 가치를 여성적 세계가 대변하기 때문일 것이다.

모든 애잔한 것들과의 '공명'

성장 논리에 밀려 잊혔던 우리 본연의 모습을 주목하는 태도는 구본창의 작업과도 일맥상통한다. 분명 어떤 카메라는 화려하고 장엄한 순간을 위해서 존재하지만, 구본창의 카메라는 그렇지 않다. 그의 카메라는 "닳아 없어지거나 시간 속에서 점차 잊히고 사라져 가는

것"들을 향한다. 곱돌, 쓰다 남은 비누 조각, 잎이 다 떨어진 담쟁이가 붙어 있는 텅 빈 벽면 같은 것들이다. 좀 번듯한 축에 드는 백자도 구본창의 세계에 오면 더욱 순하고 보드라운 여성적 세계의 주인공이 된다. 요즘 식으로 말하면 잘난 갑(甲)을 기념하여 떠받드는 것이 아니라 흠집이 있으면 있는 대로 살아가는 고만고만한 을(乙)들을 안고 가는 작업이다.

잊히고 희생을 강요당하던 모든 애잔한 것들과의 "공명"을 담아 내는 것이 그의 예술이다. 그의 "공명"은 내가 인문학 공부에서 가장 중요하게 생각하는 '공감'의 다른 표현, 좀 더 정서적 울림이 강한 표현이다. 사물과 깊은 공명을 해내는 그의 카메라 앞에서는 쓰다 남은 비누 조각도 보석이 된다. 새 비누는 그저 수없이 생산되는 획일적인 공업 생산물이지만, 쓰다 남은 비누 조각은 새 비누가 갖지 못하는 투명성, 멋스러운 갈라짐이 생겨 세상에 하나밖에 없는 물건이 되었다. 또 이것들은 쓸모가 없어져 버려지는 자투리 천들이 서로 모여 다름을 자랑하면서도 어우러져 아름다운 조화를 이루는 조각보처럼 전시가 되어 서로 공명하고 있다.

노동으로 단련된 듯한 넓적한 어깨에 겸손하게 손을 앞으로 모으고 있는 아낙의 뒷모습은 자신을 내세우기보다 못난 자식이든 잘난 자식이든 내치지 않고 품어 주던 그 시절 넉넉한 어머니들을 떠올리게 한다. 승리한 자들은 자신의 역사를 쓰지만, 그러지 못한 자들은 다만 넋두리를 할 뿐이다. 그 넋두리를 함께 나누고 그렇게 아픔을 어루만져 주던 어머니에 대한 그리움이 구본창의 사진 앞을 떠나

지 못하게 하는지도 모른다,

　이것도 아낙의 실루엣에 대한 나의 짧은 생각일 뿐이다. 얼굴을 볼 수 없는 아낙의 뒷모습은 여전히 상상을 자극한다. 아낙의 얼굴, 표정, 목소리, 숨결, 살아온 내력 그 모든 것이 궁금하다. 신경림 시인의 '실루엣'에 디테일을 채우는 것도, 구본창 작품 속 아낙에 대한 궁금함을 채우는 것도 모두 우리 각자의 몫이다. 어떤 어머니와 할머니를 기억하는가는 바로 자신의 역사를 재구성하는 일이 아니겠는가? 나는 그 기억이 정확하기보다 풍부하기를 바란다. 변화는 달라지는 것이기 때문이다. 원본 그대로의 복제가 아니라 시대에 맞게 변화하면서도 살아남는 것이 문화적 유전자 밈(Meme)의 힘이니까. 그리고 그렇게 재구성된 어머니와 할머니의 실루엣이 다시 내 "세상의 전부"가 되는 법이다.

구본창

具本昌, 1953-

구본창

연세대학교 경영학과를 졸업하고 독일 국립조형미술대학교(함부르크)에서 사진을 공부했다. 한국을 대표하는 1세대 사진작가 가운데 한 명. 사진 예술에 철학적이고 사색적인 명상의 분위기를 담아내서 큰 영향을 끼쳤다. 백자, 탈, 비누 시리즈로 유명한데, 특히 남들이 보지 못한 순간을 찾아내 주는 고마운 작가다.

내가 다른 사람의 얼굴에 끌리는 순간은 어떤 상처나 슬픔 같은 정서가 드러날 때, 즉 '사연이 있는 얼굴'을 발견하는 순간이다. (……) 내가 민감하게 반응하는 어떤 모습이 유난히 눈에 띌 때마다 사진으로 누군가의 영혼을 훔치고 있다는 느낌을 받곤 했다. 그것은 내가 억지로 유인해 낸 것이 아니라 내가 그런 모양의 그물 망을 가지고 있다 보니 그런 모습만 걸러지기 때문일 것이다.

　　　　　　　　　　　　　　　—구본창, 『공명의 시간을 담다』에서

신경림

申庚林, 1936-

신경림

충청북도 충주에서 태어나 동국대학교 영문학과를 졸업하고 오랫동안 초등학교 교사를 지냈다. 초등학교 4학년 때 공책에 적은 글이 교사의 눈에 띄어 '시인'이라는 별명으로 불렸다. 고등학교 때는 국어 시험지를 백지로 냈다가 그 벌로 시 다섯 편을 내야 했는데, 당시 국어 교사의 아들이었던 유종호 문학평론가의 눈에 띄어 문단에서 든든한 후원자가 되어 주었다. 뒤늦게 준비한 시집 『농무(農舞)』(1973)는 '창비시선' 1번으로 출간되었다. 1980년에는 '김대중 내란음모' 사건에 연루되기도 하고, 1984년에는 '민요연구회'를 꾸려 민요 채집에 나서는 등 적극적으로 사회와 소통하였다. 1974년 만해문학상(1회), 1981년 한국문학작가상, 1990년 이산문학상 등을 수상했다.

창가에 흐린 불빛을 끌어안고
우리들의 울음, 우리들의 이야기를 끌어안고
스스로 작은 울음이 되고 이야기가 되어서

예술

상처가 되고 아픔이 되어서

　　　　　　　　　　　─ 신경림, 「세밑에 오는 눈」에서

12

예술, 잃어버린
유토피아의 꿈

말라르메의 「목신의 오후」와 마티스의 「생의 기쁨」

삶을 행복한 것으로 바꾸는 유토피아적 감각

1906년 마티스는 「생의 기쁨」이라는 달착지근한 제목의 그림을 그렸다. 그때 그의 삶이 꼭 그런 것은 아니었지만 그림 제목은 그랬다. 남보다 늦게 시작해서 여전히 가난한 화가였던 마티스에게 처음 주어진 평은 잔혹했다. 1905년 가을 살롱전에 출품된 작품들로 그는 '야수파'의 리더로 인정을 받았지만 머리 위에 쓴 것은 조롱과 몰이해의 왕관이었다.

당시 마티스는 삶이 행복했다기보다 삶을 행복한 것으로 바꾸어 버리는 데 성공했다. 삶의 여러 군데가 아직 삐걱거렸지만 적어도 자기가 마음대로 할 수 있는 캔버스 위에서는 확실히 그랬다. 그는 캔버스 위에 온통 입안에 군침이 도는 주황색, 오렌지색, 레몬색을 잔뜩 올렸다. 그 위에 초록색, 라벤더색 같은 감미로운 색을 토핑해서 캔버스 위의 삶을 달콤새콤한 기쁨에 찬 무엇으로 만들었다. 아직 실현되

지 않았지만 언젠가는 이루어질 달콤한 약속이자 맹세로 바꾸어 버린 것이다.

이곳은 원근법의 규약과 관습을 잊은 낙원의 공간. 감미로운 관능에 몸을 맡긴 사람들이 제멋대로 자리 잡았다. 분홍빛으로 달아오른 여인은 홀로 피리를 불고 있고, 더러는 서로 얼싸안고 사랑을 나누며, 양손을 목 뒤로 올린 여인은 고혹적인 자세를 뽐내고 있다. 화면 한가운데 멀리는 기쁨에 도취된 일군의 사람들이 서로 손을 잡고 원무를 추고 있다. 모두 자족적이고 자기 도취적인 행복감에 젖어 있는 가운데, 그림은 전체적으로 "기묘하게 초연한 관능을 발산"하고 있다.

마티스의 「생의 기쁨」은 두 편의 시, 보들레르(1821-1867)의 「여행으로의 초대」와 말라르메(1842-1898)의 「목신의 오후」에서 영감을 받았다. 마티스는 보들레르의 시 「여행으로의 초대」의 한 대목 "그곳에서 모든 것은 정연한 아름다움 / 화사함과 고요 그리고 관능"이라는 시구에서 그 제목을 딴 「화사함, 고요, 관능」(1904)을 그렸다. 보들레르의 시는 연인에게 현실의 때묻은 삶에서 벗어나 이상 세계로 달아나자는 달콤한 속삭임이자 약속이다. 그 세계를 채우는 자족적인 감정의 이름이 '화사함, 고요, 관능'이었다. 이 세 단어는 현실 세계의 여러 풍파를 피해서 도달한 안전한 울타리 안에서 느끼고 싶은 유토피아의 감각이다. 「생의 기쁨」에서는 그러한 감정이 그대로 유지되는 가운데 마티스는 한걸음 더 나아가 말라르메에게로 다가간다.

님프들의 모습이 영원히 지속되었으면

"아! 님프들의 모습이 영원히 지속되었으면" 하는 한탄과 함께 말라르메의 시는 시작된다. 나른한 오후, 깜빡 단잠에 빠져든 목신은 꿈을 꾼다. 그의 꿈에는 요정, 사랑, 관능이 있다. 특히 마티스의 그림 한가운데 마주 보고 누워 있는 두 누드는 전형적인 '누워 있는 비너스'의 자세를 취하고 있는데, 말라르메가 "당신의 터무니없는 욕망의 백일몽"이라고 표현했던 두 님프들을, 그 옆에 피리를 불면서 걸어가는 소년은 목신을 연상시킨다. 장밋빛 피부를 가진 아름다운 요정들이 내뿜는 관능적인 향기에 취한 목신은 요정들을 향해 몸을 던진다.

"그대는 내 열정을 알지, 자줏빛으로 벌써 익은
석류는 저마다 벌어지고 꿀벌들로 잉잉거리고"

이 시구처럼 목신의 사랑은 감각을 총동원했다. 그것은 시각(색)으로 말하자면 자줏빛이고, 후각으로 말하자면 석류의 농익은 냄새이고, 미각으로 말하자면 석류의 새콤달콤한 맛이고, 촉각으로 말하자면 벌어진 석류처럼 촉촉하고, 청각으로 말하자면 꿀벌들이 잉잉거리며 날아다니는 소리처럼 조급하다. 그렇게 욕망에 달뜬 목신이 님프들에게 달려드는 순간 그만 잠이 깬다. 아! 꿈이라고 하기엔 너무나 생생하고, 현실이라고 하기엔 너무나 감미롭다. 이제 남은 것은 목신의 한탄뿐이다.

"오! 끝에 남은 것이란 나 혼자 애타게 그린 장밋빛 과오."

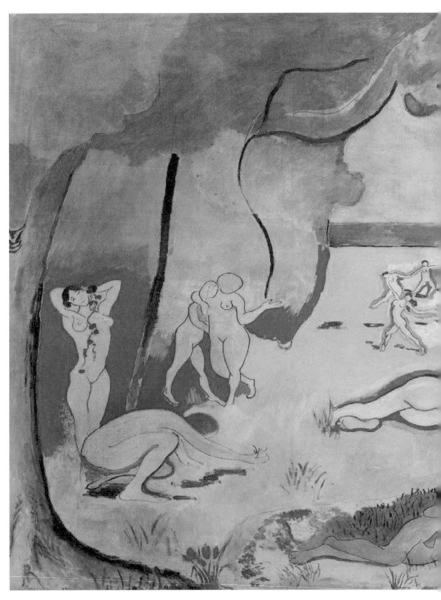

앙리 마티스, 「생의 기쁨」(1906)

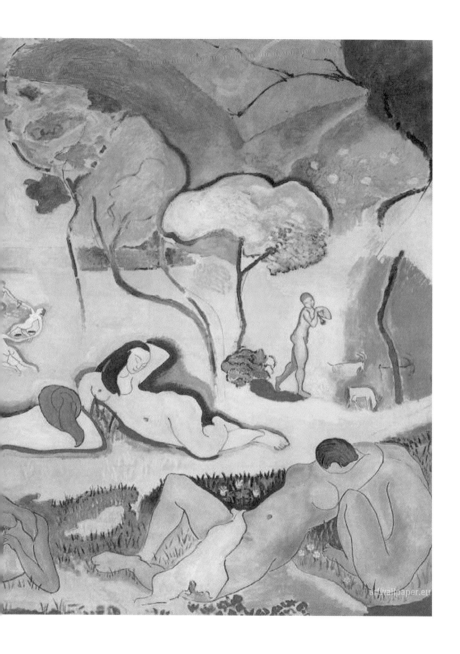

앙리 마티스, 「음악」(1910)

과오라도 '장밋빛'이라면 그것도 괜찮은 것이다! 말라르메의 시대는 그런 시대였다. 아름다움이 다른 가치에 앞서는 시대, 아름다움을 위해 다른 가치를 포기하던 19세기 말 데카당스의 시대였다.

행복한 소수를 위한 예술

시인 말라르메는 은둔자이자 시인들을 위한 시인, 예술가들을 위한 예술가였다. 평생을 중학교 영어 선생으로 조용히 살았지만 그의 시들은 조금씩 퍼져 나가서 열렬한 추종자들을 만들어 냈다. 그의

앙리 마티스, 「댄스」(1909-1910)

주변에는 황금만능주의에 물든 시대에 염증을 느낀 사람들이 모여
들었다. 이 끔찍한 물질의 시대에서 성공적으로 탈출할 수 있는 유일
한 방법은 예술로의 도피였다. 그것을 완벽하게 수행한 예술가가 바로
"신비한 꿈의 왕자"라는 별명을 가진 말라르메였다.

대중성과 권세는 말라르메의 관심 밖이었다. 난해하기로 정평이
난 그의 시는 소수의 특별한 애호가들, 소위 '행복한 소수(Happy few)'
를 위한 예술이었다. 말라르메의 아름다움은 독자를 절망시키는 데
서 시작된다. 그러나 그것은 우리를 "각성시키고, 이해시키고" 결국 우
리를 "구원하는" 절망이다. 이런 절망이 옹호되어야 하는 이유는 돈이

예술 179

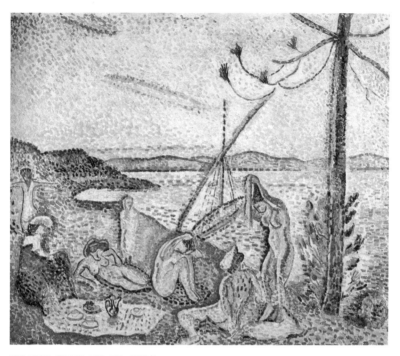

앙리 마티스, 「화사함, 고요, 관능」(1904)

모든 것을 지배하는 시대는 또한 "일시적인 것의 시대"이기 때문이다. 모든 것이 돈의 변덕에 따라 부침을 거듭하고, 의미 있게 지속하는 가치는 모두 하락한다.

　모든 것이 덧없이 지나가는 시대에 대한 시인의 처방은 '더디게 읽고 깊게 생각하라.'이다. 그러기 위해서는 언어의 상투적인 어법에서 벗어나 언어와 사물의 순수한 본질에 대해 생각해 볼 기회를 가져야 한다. 고통이 우리를 성장시키듯이 고통스러운 예술(난해한 예술)만

이 우리를 성장시킬 수 있다. 진입이 어려워서 그렇지 한번 말라르메를 맛본 사람은 그 맛을 잊을 수가 없다. 상식에 기대서 우리가 이미 알고 있는 것만을 말하는 예술은 맥 빠진 닝닝한 것이다.

말라르메의 「목신의 오후」는 하나의 발원지가 되어 19세기 말 20세기 초의 문화를 흥건히 적셨다. 음악에서는 드뷔시의 「목신의 오후의 전주곡」이 탄생했고, 무용에서는 러시아의 전설적인 발레리노 니진스키의 전위적인 발레가 되었고, 미술에서는 마티스의 그림이 되었다. 이들은 각기 고유한 어법과 독창성을 가진 비교 불가능한 예술 작품들이다.

두뇌를 거치지 않고 감각에 직접 호소하는 예술

「생의 기쁨」은 「목신의 오후」가 가지고 있던 관능성과 도피의 욕망을 더욱 감각적인 것으로 만들었다. 말라르메의 시대가 데카당스의 시대였다면, 마티스의 시대는 신선한 파괴를 통해 새로운 종합과 일보 진전이 이루어지던 아방가르드의 시대였다. 마티스의 「생의 기쁨」은 지금까지 그려진 모든 여성 누드들의 여러 요소들을 총동원한 종합판이며, 새롭고도 낙천적인 확장판이다.

그림 속 인물들의 자세는 그리스의 화병 그림, 중세 태피스트리, 폴라이우올로, 티치아노, 조르조네, 카라치, 크라나흐, 푸생, 와토, 앵그르, 퓌비 드 샤반, 모리스 드니 등 서양미술사의 여러 작가들에 의

해 그려진 여러 누드화의 매혹적인 자세에서 따온 것들이다. 감미롭고 유혹적인 여성 누드들이 반복해서 계속 그려지고 있다는 것은 그에 대한 욕망이 도무지 식지도 않고, 채워지지도 않는 영원한 갈망의 상태로 남아 있다는 말이다.

마티스의 그림, 이곳은 설명할 수 없는 색채의 나무가 자라는 낙원, 비현실의 공간이다. 현실에서 누드는 스캔들을 일으키는 포르노그래피가 될 뿐이었다. 관능적인 누드는 비현실의 영역에 머물 때에만 아름다울 수 있다. 마티스는 가짜 낙원을 사실적으로 그려서 눈앞에 보여 주는 대신 낙원의 감각을 즉각적으로 느끼게 하는 방법을 택했다. 두뇌를 거치지 않고 감각에 직접 호소하는 방식을 창안해 낸 것이다. 머리로 보면 이 그림은 논리에 맞지 않는 엉터리라고 할 수밖에 없다. 그러나 감각의 세계에서는 그런 논리적 정오 판단은 유보된다. 마티스의 그림 앞에서 '실제로는 이렇다.'는 상투적인 생각은 내려놓아야 한다. 대신 달콤새콤하게 채색된 오렌지색, 레몬색, 라벤더색, 초록색의 감미로운 흐름과 조화에 몸을 맡기면 된다.

마티스가 꿈꾸는 예술은 "균형과 순수와 청아함의 예술", "모든 정신 노동자들을 위한 진정 작용, 심적 위안물, 육체적인 피로를 풀 수 있는 편안한 안락의자 같은 예술"이었다. 마티스의 낙원은 꿈속에 있는 것이 아니라 이곳에 존재하는 그림 속에, 우리의 눈앞에 있다. 삶이 구제할 수 없이 지리멸렬해질 때는 이런 예술이 긴급히 그리워지기도 한다.

레온 박스트, 발레 「목신의 오후」에서 발레리노 니진스키의 목신 의상 디자인(1912)

앙리 마티스

Henri Matisse, 1869-1954

미국 사진작가 에드워드 스타이컨이 찍은 마티스(1909)

피카소와 함께 20세기 회화 예술의 거장. 특히 보색대비를 이용한 강렬한 색채를 통해 관능적인 낙원의 세계를 직접적이고 감각적으로 재현해 냈다. 에콜 데 보자르에서 상징주의 화가 귀스타브 모로에게서 그림을 배웠고, 가난한 시절에도 세잔의 「목욕하는 사람들」을 구입해 평생 존경의 표시로 간직했다.

1905년 살롱도톤(Salon d'Automne)에 출품한 작품들이 '레 포브(Les Fauves, 야수들)'라는 조롱을 들었는데, 이들을 일컫는 '야수파'는 여기서 유래한다. 말년에 건강 악화로 더 이상 그림을 그리기 힘들게 되자 "가위로 그리는" 종이 오리기 작업을 시작했는데, 『재즈』라는 제목으로 출간된 이 아름다운 작품들 또한 매혹적인 감각을 전한다.

자신의 작품이 "안락의자"처럼 편안했으면 좋겠다는 그의 말은 많은 오해를 낳았지만, 그의 헤도니즘(hedonism)적인 태도를 잘 보여 준다. 마티스는 미술사에서 보기 드물게 청아하고 감각적인 쾌락의 세상을 만들어 냈다. "나는 사물을 그리지 않는다. 나는 오직 사물 간의 차이를 그린다."

스테판 말라르메

Stéphane Mallarmée, 1842-1898

마네가 그린 말라르메(1876)

프랑스 상징파 대표 시인. 보들레르의 『악의 꽃』에 푹 빠져 보들레르가 좋아했던 에드거 앨런 포의 시집을 번역하기 위해 영어를 공부했다. 영어 교사가 되어 평생을 은둔자처럼 조용히 살았지만 곁에는 늘 그를 사랑하는 동료 예술가들이 함께했다. 말라르메의 아파트에서 위스망스, 쥘 라포르그, 폴 클로델, 폴 발레리, 앙드레 지드, 피에르 루이 등의 문인들과 휘슬러, 오딜롱 르동, 모네, 모리소 등의 화가들이 모여 '화요회'라는 모임을 가졌다. 그의 시는 조금씩 퍼져 나가 많은 추종자들이 생겨났고 그는 '시인들의 왕자'라 불렸다.

요컨대 여러 권으로 된 하나의 책, 비록 멋들어진 것이라 할지라도 우연적인 영감들을 주워 모아 놓은 것이 아니라 건축적이고 신중히 계획된 책다운 책 말이오. (……) 결국 글을 써 본 사람이면, 천재들까지도, 자기도 모르게 시도해 본 딱 한 권의 책이 존재할 뿐이라고 나는 굳게 믿고 있소.

예술

절대 순수를 향한
갈망과 좌절

오르한 파묵의 『내 이름은 빨강』과 이슬람 세밀화

그림 때문에 살해당한 화가들

1591년 아름답고 신비한 이스탄불. 한 세밀화가가 살해당한다. 그는 동료 세밀화가들과 함께 술탄의 은밀한 명령에 따라 그림을 그리고 있었다. 얼마 뒤 세밀화가들을 지도하던 에니시테마저 살해된다. 연쇄 살인의 이유는 단 하나, 그림 때문이었다. 2006년 노벨문학상을 수상한 터키 소설가 오르한 파묵의 아름다운 소설 『내 이름은 빨강』은 살인에까지 이른 그림 그리기, 신, 종교, 예술, 사랑, 동서양 문물을 둘러싼 복잡하고도 치열한 이야기를 담고 있다.

그들은 이슬람 세계에서 금지된 서양풍의 그림을 그리고 있었다. 살해당한 에니시테는 원근법과 명암법에 입각해서 현실을 닮게 그리는 서양 회화의 기법을 도입하려 했다. 인간이 바라보는 시각을 재현한 원근법에 따르면 실제 크기와 상관없이 가까이 있는 것은 크게 보이고 멀리 있는 것은 작게 보인다. 즉 멀리 있는 태산이 눈앞에

있는 개보다 작게 그려져야 하며 또 나무 뒤에 가려져 보이지 않는 꽃은 그리지 않는다. 반면 서양 중세 그림과 이슬람 세밀화에는 신이 세상을 바라보는 방식이 표현되어 있다고 한다.

오르한 파묵은 중세 이슬람 문학과 미술의 아름다움을 끌어들여 이국적인 매력을 가진 소설을 완성했다. 소설 속에서도 반복적으로 인용되는 것은 중세 이슬람 문학 최고의 로맨스인 휘스레브와 쉬린의 사랑 이야기. 휘스레브가 목욕하는 쉬린의 모습을 보고 첫눈에 반하는 장면을 그린 이 세밀화에는 원근법 없이 모든 것이 나열되어 있다. 주인공들뿐만 아니라 바위, 나무, 시냇가의 작은 꽃들과 풀 한 포기마저도 숨막히고 섬세하게 그려져 있다. 신은 작은 미물 하나도 놓치지 않고 보고 있으며, 신의 품속에서 모든 것은 의미가 있기 때문이다. 그림 속에 우아하게 쓰여 있는 텍스트는 이 장면의 의미를 설명한다. 그림은 터져 나갈 것 같은 세부들로 가득 차 있지만 각각의 존재들은 의미 충만한 조화 속에 어우러지고 있다.

신이 바라본 세상을 그리다

오르한 파묵의 소설 『내 이름은 빨강』(1998)은 이런 세밀화의 구조를 차용하고 있다. 문학작품을 흔히 일인칭, 이인칭, 삼인칭 전지적 작가 시점으로 분류하는 것은 바라보는 주체를 기준으로 하는 것이다. 이중에서 일인칭, 이인칭, 삼인칭 시점은 원근법이 가진 인간 중심적인 사고와 병행한다. 원근법은 '지금 여기'에 있는 한 인간의 시점으

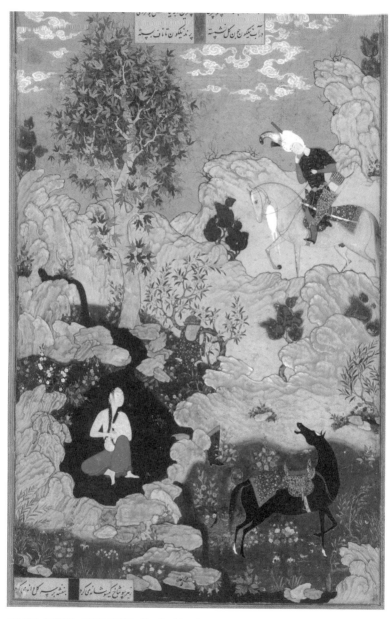

비흐자드, 「목욕하는 쉬린을 바라보는 휘스레브」(1543)

로 사물을 바라본다. 이것은 신 중심의 중세에서 인간 중심의 근대로 옮아오는 중요한 역할을 하는 바라보기 방식이다. 원근법은 인간을 세상의 중심에 놓을 만큼 위대하지만, 동시에 모든 인간의 불완전함 때문에 인간 시각의 한계를 그대로 노정한다.

나(일인칭 시점)이든, 너(이인칭 시점)이든, 그(삼인칭 시점)이든 인간은 자기의 위치에서만 사물을 보기 때문에 한계가 있을 수밖에 없다. 그 한계는 레오나르도 다빈치의 「모나리자」가 지닌 한계이기도 하다. 「모나리자」는 가장 완벽한 원근법과 시각의 움직임을 고려해서 그린 그림이다. 그러나 우리는 이 완벽한 모나리자의 뒷모습과 모나리자에 의해 가려진 풍경은 볼 수 없다. 다만 유추할 뿐이다. 왜냐하면 나는, 너는 혹은 그는 '지금 여기'에만 있을 수 있기 때문이다.

이런 한 인간의 현존에 결박된 시각의 한계를 뛰어넘으려 했던 화가들은 19세기 말 이후에나 등장하는데, 그들은 바로 세잔과 피카소였다. 문학에서 인간의 원근법적인 한계에도 불구하고 다른 주체의 목소리가 함께 등장해서 관점을 풍부하게 할 때 우리는 바흐친적인 의미에서 '다성악적'이라고 말한다. 한 권의 책이 여러 사람의 목소리를 담아내 세계의 다양함을 보여 주는 것이다. 반면 전지적 작가 시점은 마치 신처럼 화자가 모든 사태를 알고 있는 어떤 존재이다.

『내 이름은 빨강』에서는 전혀 새로운 방식으로 이야기가 전개된다. 이 소설에서는 죽은 사람도, 값싼 종이에 그려진 한 마리 개나 나무도, 금화도, 살인자도, 죽음도, 빨강도 자기만의 말을 한다. 우리가

보고 있는 휘스레브와 시린을 그린 세밀화에서처럼 꽃은 끝내도, 나무는 나무대로 모두 이야기 주인공에 가려지지 않고 독자적으로 따로 묘사되고 있다. 인간은 가려져서 눈앞에 보이지 않는 것은 보지 못하지만 전지전능한 신은 우리가 보지 못하는 모든 것들을 동시에 본다. 그것을 사람의 시각으로 옮겨 보면 모든 것이 한눈에 다 보이도록 펼쳐진다.

신이 만든 세상은 조화를 이루며 신의 의지에 종속되어 있다. 이슬람의 전통 미술인 추상적인 아라베스크 문양이 전체 속에서 조화를 이루듯이, 이슬람 세밀화의 빛나는 세부들이 하나의 큰 그림 속에서 조화를 이루듯이, 오르한 파묵의 소설에서는 모두가 당당하게 자기 말을 하는 와중에도 이야기가 하나의 방향으로 흘러간다.

살인자를 쉽게 추측할 수 없는 이유

소설 말미에 이르기까지 살인자를 자처하는 사람은 반복적으로 등장하지만 독자들은 범인이 누구인지 눈치채기 힘들다. 범인이 자신의 얼굴을 꽁꽁 숨길 수 있었던 것은 그가 자신의 말투와 개성적인 스타일을 숨겼기 때문이다. 이슬람 세밀화가들은 개성과 자신만의 스타일을 억제하는 것을 미덕으로 여겼다.

우리가 보고 있는 세밀화 속의 잘생긴 휘스레브가 타고 있는 말은 여인처럼 가냘프고 우아한 자태를 지니고 있다. 이 아름다운 말

비흐자드, 「휘스레브와 쉬린」(1488)

은 눈앞에 있는 말을 보고 그린 것이 아니라 신이 원하고 보았던 말을 그린 것이다. 이 지극의 경지에 도달하기 위해 옛 장인들은 오십 년 동안 쉬지 않고 말을 그렸다. 오십 년 동안 정성으로 말을 그리다 보면 눈은 장님이 되고, 손이 저절로 말을 그리게 된다. 또 휘스레브가 목욕을 하고 있는 쉬린의 아름다움에 놀라 손을 입에 넣고 있는데, 놀라움을 나타내는 이 동작 역시 200년 넘게 이슬람의 각 지역에서 수없이 그려졌다. 똑같은 그림과 이야기를 반복하는 것은 무상한 시간의 흐름의 흔적을 없애는 방법이다. 이로써 이슬람 세밀화가들은 시간을 초월한 신적인 "절대적인 보편성"에 도달할 수 있다고 믿었다.

전해 내려오는 이야기에 따르면 이 경지에 이른 장인은 눈이 멀게 된다고 한다. 행복한 '눈멂'은 "지극의 아름다움을 보았던 눈이 세속의 더러움으로 오염되는 일이 없도록" 하기 위해 일종의 신이 내리는 선물이다. 영원과 절대적 보편성을 추구하는 이슬람 세밀화가들에게는 오로지 과거의 반복만 가능할 뿐, 르네상스 이후 서양 화가들이 추구하는 새로운 창안과 개성적인 스타일은 허용되지 않았다.

그러나 개성적인 스타일을 중시하는 서양 화풍에는 거부하기 힘든 유혹이 담겨 있었다. 늘 똑같은 이야기와 똑같은 그림이 반복되는 상황에서 새로운 주인공은 등장할 수 없다. 그런데 서양화가들이 그린 초상화의 주인공은 신도 술탄도 아닌 평범한 귀족들로 그림의 영원한 삶을 누리고 있었다. 중세 시대 특정인들만이 누리던 특권인 영원함을 갈망하는 평범한 사람들의 욕망의 개화는 바로 개인주의의 발화 지점이 된다. 이것은 중세의 구 질서를 무너뜨리는 힘, '개인'의

비흐자드, 「목욕하는 쉬린을 바라보는 휘스레브」(1543, 부분)

문화사적 등장을 예고한다.

　살해당한 에니시테는 오래전부터 이런 욕망이 야기하는 문제를
잘 알고 있었기에, 조카 카라가 딸 세큐레와 사랑에 빠지자 카라를
추방해 버렸다. 카라는 사랑이 영원하기를 바라는 마음에서 세큐레
에게 그림을 한 장 그려 주었다. 휘스레브가 쉬린의 창가로 다가가는
장면을 그린 그림인데, 쉬린의 얼굴은 어쩐지 세큐레의 얼굴을 닮아
있었다. 사랑은 한 사람을 영원히 배타적으로 소유하고자 하는 갈망
이기에 개인적일 수밖에 없다. 그러나 개인적인 것, 개성적인 것은 신

앙리 마티스, 「꽃무늬 배경 위에 앉아 있는 장식적인 인물」(1925-1926)

의 절대성의 관점에서 보면 불완전한 것일 뿐이다. 그런데 이후 에니시테 역시 개성 있는 인물을 그린 서양 초상화의 마력에 깊이 빠져들게 된다.

동방도 서방도 나의 것

보편적이고 절대적인 것은 하나이다. 그러므로 그곳에는 질서가 있는 것처럼 보이고 순수해 보인다. 그러나 개성적인 것은 상대적이고 무한하다. 그래서 개성적인 것이 존중되는 곳에는 일견 모든 것이 제각각인 무질서가 지배하는 것처럼 보이며 불순해 보인다. 그러나 개성을 가진 개인들이 등장하면서 단일성에서 다양성으로 나아가는 것이 근대화의 방향이고, 소수만 자유로운 세상에서 모두가 자유로워지는 세상으로 나아가는 것이 발전의 방향이다.

소설 속에서는 새롭고 이질적인 것의 수용을 거부하고 이슬람의 순수성을 지켜야 한다는 근본주의자들이 내지르는 선동의 목소리가 위협적으로 높아진다. 그것은 영광의 시기가 지나고 서서히 몰락해 나가는 사회의 전형적인 현상이다. 이슬람 전통의 순수함을 지킨다고 주장하지만 사실 그것은 자신들이 지금까지 누리던 기득권을 지키려는 불순한 몸부림일 뿐이었다. 절대적인 단일성을 추구하는 문화는 결과적으로 모든 자연스러운 발전을 왜곡시킨다. 절대성에 도달한 대가로 주어지는 행복한 '눈멂'을 얻지 못한 나이 든 장인들은 가짜로 장님인 척해야 하는 위선에 빠지고 만다.

살해당하는 에니시테가 가장 마지막 순간에 본 것은 '빨강'이다. 빨강은 "사방을 뒤덮은, 그 안에 세상의 모든 모습이 함께 있는" 멋지고 아름다운 색이었다. 그리고 그는 신을 만난다. 이슬람 관습에서 벗어난 서양화풍의 이교도 그림을 그렸다는 고백에 신은 대답한다. "동방도 서방도 나의 것이다." 진정 신다운, 신의 말이다. 진정한 신이라면 분파를 나누어 서로 죽이고 싸우지 말고, 서로 진정 사랑하고 이해하라고 했을 것이다.

에니시테가 빨강을 보고 신을 만난 것은 의미심장하다. 빨강이야말로 뜨거운 피를 가진 인간의 색이다. 시간 속에 있는 인간들이 신을 예찬하는 방식조차 시간 속에 있으며, 따라서 부단히 변화할 수밖에 없다. 문화는 새로운 것들을 받아들이고 융합하면서 발전한다. 이슬람 세밀화의 스타일도 부단히 변해 왔으며 여러 이질적인 화풍과 섞이며 더 좋게 발달해 온 역사를 가지고 있었다. 다만 역사적인 변화를 보지 않고 지나온 역사의 한 단면만 절대화하여 숭배하는 태도가 문제이다.

실제로 이슬람 세밀화는 몽골계 왕조가 지배하던 일한국 시대 중국의 영향으로 등장했다. 추상적인 아라베스크 무늬가 지배적인 이곳에 형상이 등장한 것은 이런 이질적인 문화와 융합했기 때문이다. 지금 우리가 보고 있는 휘스브레와 쉬린의 얼굴도 서글서글한 아랍인의 얼굴이 아니라 중국인처럼 눈이 가느다랗게 그려져 있지 않은가? 과거 영향을 받았던 기억은 잊히고, 그저 과거의 것에 대한 무조건적인 숭배는 족쇄가 되어 새로운 변화를 방해하는 역할만 한다. 실루엣

만 가져가야 하는데 디테일까지 모두 가져가야 한다고 주장하는 셈이다.

　이슬람 근본주의를 주장하는 자들이 테러 단체화되는 것만 보아도 알 수 있듯이, 모든 형태의 순수주의들은 사실은 가장 배타적인 지배욕을 가진 불순한 사상들이다. 세상에 나만 옳고 나만 존재할 이유를 갖는다는 생각만큼 어리석은 생각도 없다. 이슬람 화풍도, 서양 화풍도, 동양 화풍도 모두 각각의 존재 의미를 갖는 아름다운 양식들이며, 세상을 바라보고 해석하는 다양한 방식 중 하나일 뿐이다. 서양의 입장에서 보면 동방인 이슬람 세밀화의 섬세한 아름다움은 20세기 야수파의 대가 앙리 마티스에게 영향을 미쳐서 1925년 「꽃무늬 배경 위에 앉아 있는 장식적인 인물」이라는 아름다운 작품이 탄생하게 된다. 문화의 상호 영향은 늘 새롭고 경이로운 결과를 가져온다.

　"동방도 서방도 나의 것"이라는 신의 말은 세상 모든 것은 존재의 의미가 있고, 부분적인 진실만을 담아낼 뿐이니 모든 것이 함께 공존해야 된다는 의미가 아닐까. 진정 동서양 문명의 교차점이자 개방된 이슬람 국가, 터키 출신 작가다운 멋진 결론이다. 에니시테의 마지막 기도는 이것이었다. "신이여, 순수함을 향한 의지로부터 우리를 보호하소서."

비흐자드

Kamāl ud-Dīn Behzād, 1450-1535년경

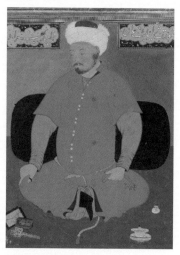

비흐자드가 그린 무함마드 샤이바니(1507)

중세 페르시아의 대표 화가. 티무르 왕조의 술탄 후세인 미르자와 사파비 왕조의 샤 이스마일 1세의 총애를 받는 궁정화가였다.

당시 오스만제국에서는 전범으로 확립된 '이슬람 세밀화'가 정통 화풍이었다. '신의 시각'을 표현하기 위해 높은 곳에서 아래를 내려다본 것처럼 그리기 때문에 평면적이고 그늘진 곳이 없는 게 특징이다. '절대성'을 구현하고자 한 것. 헤라트 화파가 주도했는데, 비흐자드가 바로 이 화파의 거장이다.

그러나 비흐자드 시대에 아드리아 해를 사이에 둔 이탈리아에서는 미켈란젤로를 비롯하여 르네상스 화가들이 새 화풍을 완성하고 있었다. 이들은 원근법과 그림자를 넣어서 사실적으로 그렸다. 『내 이름은 빨강』에서 이를 '베네치아 스타일'이라 부르는데, 당시 오스만제국 술탄들은 점차 베네치아 스타일에 매혹되기 시작했다.

『내 이름은 빨강』은 이러한 시대적 배경에서 헤라트 화파의 계승자들의 반발을 다룬 작품이다. 소설에서는 지속적으로 "세밀화가는 자신만의 독특한 방식

예술

이나 색깔, 소리가 과연 있는가, 혹은 있어야만 하는가?"라고 질문한다. 전통의 고수와 새로운 방식의 흡수 사이에서 생기는 갈등은 바로 오늘날 터키 젊은이들의 고민이기도 하다.

오르한 파묵

Orhan Pamuk, 1952-

오르한 파묵(2009)

터키 이스탄불의 부유한 대가족 가정에서 성장했다. 어린 시절에 화가가 되고 싶어 했으나 대학을 자퇴하고 두문불출 글만 쓰기 시작했다. 그렇게 칠 년 후에 내놓은 첫 소설 『제브데트 씨와 아들들』(1982)을 비롯하여 『순수 박물관』(2008)에 이르기까지 모든 소설이 주목을 받으며 세계인의 이목을 터키 문학에 집중시켰다. 오르한 파묵은 2006년에 "문화들 간의 충돌과 얽힘을 나타내는 새로운 상징들을 발견했다."라는 평가를 받으며 노벨문학상을 수상했다. 컬럼비아 대학교에서 비교문학과 글쓰기를 가르치고 있다.

"아버지는 저한테 화가와 건축가의 중간쯤 되는 설계사가 되라고 했지요. 그래서 이스탄불대 건축학과에 들어갔지만 결국 중퇴하고 작가의 길로 가게 되더군요. 저는 아버지의 또 다른 성품을 물려받았던 겁니다. 수천 권의 책을 가졌던 아버지는 소설가가 꿈이었습니다. 가끔 프랑스 파리로 날아가 사르트르를 만나곤 하셨지요."

예술

14

어느 탐미주의자의
성숙 없는 부패

오스카 와일드의 『도리언 그레이의 초상』과 아이반 올브라이트의
「도리언 그레이의 초상」

예술과 인생을 맞바꾼

인생은 짧고 예술은 길다. 이 흔한 문장에는 깊은 탄식이 담겨
있다. 그림들은 미술관에서 영원의 삶을 살고 있지만 그림 속 인물들
은 오래전에 죽었다. 예술이 길기 때문에 인생은 더 짧게 느껴진다.
완벽한 꽃미남 도리언 그레이도 자신의 초상화를 보면서 질투심을 느
꼈다. 자신은 조금씩 늙어 가면서 아름다움을 잃어 가지만 초상화는
그려진 순간의 젊음과 아름다움을 영원히 간직할 테니 말이다. 영원
히 젊고 영원히 아름답고 싶은 헛된 — 모두가 꿈꾸지만 아무도 이룬
적이 없다는 의미에서 철저히 헛된 — 꿈에서 오스카 와일드의 소설
『도리언 그레이의 초상』(1891)은 시작된다.

예술이 가진 "영생의 미"를 질투한 도리언 그레이는 예술과 인생
을 바꿔 버린다. 십팔 년간 그의 초상화는 세월과 때 묻음, 모든 타락
과 악행의 대가를 치루며 늙고 타락해 갔지만 도리언 그레이는 영원

예술

한 젊음을 간직한 예술 같은 사람이었다. 도리언 그레이라는 예술 기획을 주도한 사람은 헨리 워튼 경. 그는 도리언 그레이의 아름다움에 한눈에 매혹되어 살아 있는 예술품으로 만들려 했다. 그런데 그가 원하는 것은 진선미(眞善美)의 일체를 목적으로 하는 고전주의적인 예술이 아니었다.

그가 원한 것은 도덕적인 굴레에 갇혀 있던 본능과 감각의 자유로움을 일깨우는 새로운 예술이었다. 도리언 그레이는 인간적 감각의 극치를 맛보는 데 기꺼이 자신을 던졌다. 수없이 많은 사랑을 했고, 술과 아편에 빠져들었다. 예술적인 삶을 위해 부도덕과 방종을 마다하지 않았으며, 살인까지 하는 파격적인 내용 때문에 소설은 발표 당시 혹독한 비난을 받았다. 도리언 그레이는 초상화에 담긴 비밀을 알게 된 초상화가를 잔인하게 살해한다. 살인을 한 도리언은 그 죄를 잊고 싶어 아편굴을 찾아간다. 과거의 죄를 "새로운 죄악의 광기로 지워 버리는 것"은 임시방편이었을 뿐, 결국 그는 두려움에 떨며 다시 초상화 앞에 섰다. 초상화는 소름 끼치도록 추악하게 변해 있었다.

죽음의 순간 삶은 전모를 드러낸다

1945년 앨버트 루윈 감독이 소설을 영화화할 때 미국 화가 아이반 올브라이트(Ivan Albright, 1897-1983)는 이 대목에 등장하는 도리언 그레이의 추악한 초상화를 그렸다. 마술적 리얼리즘 화풍으로 인간의 몰락과 죽음을 그려 왔던 올브라이트는 도리언 그레이의 타락한

아이반 올브라이트, 「도리언 그레이의 초상」(1943)

앨버트 루윈 감독의 영화 「도리언 그레이의 초상」(1945)

초상화를 그리기에 가장 적합한 화가였다.

그림 속에서는 모든 것이 부패하고 있다. 깊게 주름진 피부. 공
포로 휘둥그레진 눈, 증오로 일그러진 입술. 군데군데 벌레 먹으며 낡
아 가고 있는 의상. 카펫, 벽지, 탁자 등 집안의 모든 화려한 장식물들
도 예외 없이 낡아 가고, 파라오의 영생을 꿈꾸며 무덤을 지키던 이집
트 고양이를 연상시키는 장식품도 부패를 모면하지 못하고 있다. 거기
다 살인을 저지른 손에 점점이 묻어 있던 핏방울들은 이전보다 더 선
명해져서 카펫을 붉게 물들이는 것처럼 보인다. 오스카 와일드가 묘사
하고 있는 초상화가 소설 속에서 튀어나와 실제 그림이 된 것만 같다.

아이반 올브라이트는 고전적인 거장든이 작품들에 담겨 있는 영원한 아름다움을 동경하고 모범으로 삼는 아카데미즘 기법을 기본으로 했다. 그런 옛날 그림 속에서 인물들은 조각처럼 단단하고 아름다운 육체를 가진 존재들로 묘사된다. 도리언 그레이의 원래 초상화도 이런 방식으로 그려졌을 것이다. 고전 거장들처럼 올브라이트도 모델을 놓고 그렸다. 살아 있는 사람들이 저런 모습은 아닐 것이다. 그러나 그는 기본을 그린 후 아주 가느다란 세필로 만족할 때까지 디테일을 더하고 또 더해서 숨막힐 듯 밀도 높은 그림을 완성했다. 그런데 이렇게 탄생한 그림에는 영원한 아름다움에 도달하지 못하고 거꾸로 피할 수 없는 몰락, 죽음, 부패라는 '시간의 복수'만이 담기고 만다.

죽음과 쇠락의 잔혹한 과정이 독특한 환상과 섞이면서 탄생한 작품들은 단순한 엽기적 취향의 발현이 아니다. 젊은 시절 올브라이트가 보고 체험한 인간사가 그랬다. 올브라이트는 젊은 시절 1차 세계 대전(1914-1918)에 참전했다. 그는 전쟁터에서 환자들의 상태를 기록하는 일을 했다. 부상당해 무너져 내리는 환자의 육체에 대한 보고서를 작성하고 그림을 곁들이는 일을 했던 그는 고전적인 단단함을 가진 인물을 그릴 수 없었다. 고전적인 완벽함을 갈망할수록 인간의 육체가 얼마나 허약하고 으스러지기 쉬운 것인지 더욱 명확하게 느꼈으리라. 그의 그림들이 삶의 덧없음과 죽음의 필연성을 담은 바니타스 회화로 넘어가게 되는 것은 당연한 일이었다.

마지막 순간 도리언 그레이는 영원한 '아름다움'에 대한 헛된 욕망이 자신을 파멸시켰음을 깨닫는다. 자신의 육체는 여전히 아름다웠

아이반 올브라이트, 「도리언 그레이의 초상」(1945, 부분)

지만 영혼은 초상화 속의 인물처럼 "살아 있는 시체"가 되었을 뿐이라는 것을 자각한 도리언 그레이는 초상화를 난도질한다. 다음 날 사람들이 발견한 것은 아름다운 초상화 앞에 쓰러져 있는 흉악한 외모를 가진 중년 남자의 시체였다. 죽음의 순간 삶은 전모를 드러낸다.

유미주의자 오스카 와일드가 그 모든 부도덕과 방종 속에서도 새로운 아름다움을 찾아내려 했듯이, 올브라이트도 아름다움을 포기할 수 없었다. 모든 것이 부패해 가고 악취를 풍기는 와중에도 그림의 색채들만은 놀라울 정도로 찬란하다. 그것은 부패하는 사물 특유의 칙칙한 색이 아니라 도리언 그레이가 누렸을 본능적인 쾌락의 색을 닮았다. 붉은색, 분홍색, 민트 색, 보라색, 노란색들은 그 자체로 아름다운 색채이지만 전체로서는 조화를 이루지 못하고 기괴한 느낌을 준다. 사물의 형태로부터 분리되어 묘한 광택을 가진 색으로 변질되면서 다른 효과를 낸다. 보들레르는 시체를 썩게 하는 구더기들이 햇빛에 반사되어 오색찬란하게 보이는 순간을 묘사한 바 있다. 올브라이트의 색은 섬뜩한 부패의 아름다움을 드러내는 색이 되었다.

시간 속에서 사는 인간의 가장 커다란 과제는 성숙

올브라이트가 그려 낸 것은 성숙 없는 부패의 장면이다. 도리언 그레이는 순수한 관능의 감각을 일깨우기 위한 예술적인 실험을 하다가 끔찍한 결과에 도달했다. 그 시도가 문화사적으로 결코 의미 없는 것은 아니겠지만 결론은 나빴다. 순수한 관능과 감각의 문제를 젊음,

예술

올리버 파커 감독의 영화 「도리언 그레이」(2009)

영원한 아름다움과 동일시했기 때문이다. 다소 늦고 빠름만이 있을 뿐 어느 누구도 늙어 죽는 과정을 피할 수 없다. 시간은 주름을 만들고, 흰머리를 만들어 준다. 그러나 이런 물리적인 외모의 변화가 시간이 가져다주는 유일한 것은 아니다. 우리 내면에서도 변화가 일어나기 마련이다.

도리언 그레이는 시간의 힘을 이해하지 못했다. 감각과 본능이 부정할 수 없는 인간의 본질이라면 그 감각과 본능도 시간의 지배를 받아야 한다. 어린아이 때의 순진하고 순수한 기쁨도 손상되고, 젊은 시절의 역동적인 본능도 언젠가는 변질된다. 그 빛나는 것들이 손상된 대가로 우리에게 주어지는 것은 성숙이다. 맛 좋은 포도주는 포도

섬세한 패션 감각을 보여 주었던 유미주의자 오스카 와일드(1882)

가 제 싱싱하던 모양을 잃고 나서야 비로소 얻어지는 법이다.

솔로몬의 말대로 '모든 것은 지나간다.' 그러나 결국 모든 것을 지나가게 만드는 시간은 지상에 사는 우리에게 선물이기도 하다. 왜 나하면 변화의 방향이 단순한 부패가 아니기 때문이다. 우리에게 일어날 수 있는 좋은 변화를 우리는 성숙이라고 부른다. 시간의 흐름은 성숙의 기회이다. 지상에서 느끼는 지옥 같은 고통도, 짜릿한 환희도 모두 성숙이라는 거대한 흐름의 일부가 되어야 한다. 시간 속에서 사는 우리의 가장 커다란 과제는 인간적인 성숙이다.

발효와 부패는 한 끗 차이라고 했던가? 젊은 시절의 방종과 어

리석음에 대한 성찰과 반성, 그것을 기반으로 한 타인에 대한 이해와 공감은 인간적인 성숙으로 나아가는 기본이다. 그러나 도리언 그레이는 자신을 사랑해 자살한 여인에 대해서도, 자신이 아편굴로 유혹해서 타락시킨 젊은이들에 대해서도, 심지어 자신이 살해한 사람에 대해서도 아무런 연민이나 동정심, 죄책감, 공감을 느끼지 못했다. 방부제 미모처럼 그의 마음에도 냉혹한 방부제가 쳐져 있었던 모양이다. 요즘 식으로 말하면, 타인의 고통에 공감할 줄 모르는 사이코패스 기질이 농후한 인간이었다. 유한한 시간을 사는 인간에게 주어지는 가장 커다란 선물은 성숙이다. 자신에 대한 성찰과 타인에 대한 연민이 없었던 도리언 그레이에게 성숙은 존재할 수 없었다. 그는 발효로 깊어질 수는 없고 흉측하게 부패할 뿐이었다.

아이반 올브라이트

Ivan Le Lorraine Albright, 1897-1983

화가의 자화상(1982)

아버지는 풍경화가였고, 쌍둥이 형제와 함께 시카고 미술학교를 다니면서 엘 그레코와 렘브란트를 좋아했다. 그러나 1차 세계대전 기간 동안 프랑스에서 의학 스케치를 한 경험이 화가의 후기 스타일에 영향을 끼치게 된다. 1930년 부터 수많은 자잘한 붓 터치를 보이는 정교한 테크닉의 작품들을 선보이면서 명성을 얻게 되었다. 아이반 올브라이트는 초현실주의적인 것과는 달리 가까운 현실을 소재로 그림을 그리지만 과장되고 왜곡된 관점을 드러내면서 미국 특유의 '마술적 사실주의' 화풍의 계보를 잇게 된다.

> 초상화는 여전히 역겨웠다 — 아니, 전보다 더욱 역겨웠다 — 손에 점점이 묻어 있는 핏방울은 전보다 더욱 선명한 것이, 마치 방금 떨어진 피 같았다. 이윽고 그는 온몸을 떨기 시작했다. 선행을 하려고 생각한 것은 단순한 허영에 지나지 않았던 말인가?
> — 오스카 와일드, 『도리언 그레이의 초상화』에서

오스카 와일드

Oscar Wilde, 1854-1900

너폴리언 사론이 찍은 오스카 와일드(1882)

도리언은 "관능을 수단으로 영혼을 치유하고 영혼을 수단으로 관능을 치유하는 것"이 인생의 위대한 비밀이라는 헨리의 말에 매혹된다. 또한 "삶에서 가질 만한 가치가 있는 유일한 것이 청춘"이라는 헨리의 유혹에 세뇌당하고 만다.

> 나는 영원히 아름다운 모든 것을 질투합니다. 당신이 나를 모델로 그런 초상화를 질투해요. 왜 이 그림은 내가 잃을 수밖에 없는 것을 간직할 수 있는 거지요? 흐르는 시간이 내게서 무엇인가를 빼앗아 가고, 대신에 그 무엇을 이 그림에 줄 것입니다. 오, 그것이 반대로 될 수만 있다면! 변하는 것은 그림이고, 나는 영원히 지금의 나로 머물 수 있다면! 이 그림은 언젠가 나를 조롱할 겁니다.
> — 오스카 와일드, 『도리언 그레이의 초상화』에서

예술, 무의미로부터 삶을 구제하는
유일한 방법

프루스트의 『잃어버린 시간을 찾아서』와 모네의 「루앙 성당」,
그리고 페르메이르의 「델프트 풍경」

예술을 사랑할수록 현실은 의미를 잃어버리는

"인생은 짧고, 프루스트는 길다." 아나톨 프랑스의 뼈 있는 농담
이다. 아나톨 프랑스는 프루스트의 소설 『잃어버린 시간을 찾아서』에
등장하는 소설가 베르고트의 모델이기도 했다. 총 열한 권짜리의 어
마어마한 소설을 쓰면서 프루스트는 '잃어버린 시간'을 찾았을까? 다
행히 마지막 편의 제목은 '되찾은 시간'이다. 결론부터 말하자면, 무의
미하게 흘러가 낭비된 시간이 의미를 가질 수 있는, 지상에서 가능한
유일한 방법은 '예술'이라고 프루스트는 결론 내린다.

프루스트의 『잃어버린 시간을 찾아서』는 서양 문화의 집대성이
라 일컬어질 만큼 음악, 문학, 미술 전 장르의 예술 작품을 풍부하게
인용하고 있다. 서양 문화사의 맥락을 안다면 짜릿한 지적인 쾌감을
느끼면서 읽어 나갈 수 있을 것이다. 특히 미술품에 대한 끊임없는 암
시와 인용은 소설을 거대한 미술관으로 바꾸어 버린다. 그러나 이런

예술 215

풍부한 인용은 사실 모든 것이 무상하게 변화하고 있으며, 그 변화의 방향이 쇠락과 타락을 향하고 있는 현실을 덮어씌우는 서글픈 장치들이다. 예술을 사랑할수록 현실은 더욱 의미가 없는 쇠락한 것이 된다.

예컨대 지오토의 프레스코화는 하녀의 얼굴에, 보티첼리의 비너스의 순결한 얼굴은 고급 창녀인 오데트의 얼굴에, 티치아노가 그린 무함마드 2세의 이국적인 얼굴은 잘난 척하기 좋아하는 엉뚱한 친구 블로크의 얼굴에 투영된다. 프루스트가 말하려 했던 것은 단순히 오데트가 보티첼리의 비너스처럼 아름다웠다는 것이 아니라, 그의 시대의 보티첼리는 고급 창녀에 지나지 않았다는 것이다. 고전 예술과 비교할수록 그 시대의 전반적인 가치 하락과 무의미가 드러날 뿐이다. 그럼에도 불구하고 삶의 덧없음으로부터 구제할 수 있는 유일한 방법은 예술뿐이다. 필요한 것은 자기 시대에 온전히 조응하는 새로운 예술이었다.

어린 시절 소설의 화자 마르셀에게는 두 개의 길이 있었다. 하나는 스완네로 가는 길이고, 다른 하나는 게르망트네로 가는 길이었다. 스완은 성공한 유태계 증권 거래인으로 부유한 부르주아 계급이다. 그는 예술 후원가로 주인공의 예술적 안목 형성에 큰 영향을 끼친다. 한편 마르셀은 프랑스혁명 이전부터 존재했던 대귀족 가문인 게르망트 가문을 동경한다. 그들의 우아함과 고귀함을 동경했으나 막상 접한 그들의 모습은 실망스러울 뿐이었다. 신흥 부르주아들과 구 귀족층들이 만나 "사회적인 꽃다발"을 만들어 내는 만남들, 소위 사교계는 진정한 정신적 교양을 갖추지 못한 속물들의 집합소에 지나지 않았다.

마르셀이 비리본 시간의 디락, 무의미의 빔림, 징신직인 고결힘의 망실 등은 사실 세계사의 진행 방향인 대중화, 개인화, 세계화 과정에서 드러나는 필연적인 현상들이다. 19세기 말 파리에서는 느닷없이 루이 16세풍의 가구가 대대적으로 유행했다. 혁명으로 권력을 잡은 부르주아들은 자신들이 몰락시킨 귀족들의 취향을 따라가느라 정신이 없었던 것이다. 당연한 현상이었다. 그리스를 정복한 로마 귀족들이 그리스 문화의 정수를 받아들이는 과정에서 다양한 종류의 복제품을 만들어 냈다. 언제나 문화의 정수는 높은 곳에서 낮은 곳으로 하방하여 보급되며 '실루엣'만 전해지기 때문에 디테일은 다르게 채워지는 경우가 많다. 대중적인 보급은 불가피하게 다소 조악한 모방을 만들어 내며, 이것은 정통 취향을 가진 사람들에게는 취향의 타락처럼 보이기 마련이다.

마르셀이 그토록 동경하는 게르망트 가문의 일원들은 이미 새로운 문화를 만들어 낼 힘이 없었다. 샤를뤼스 남작처럼 다만 퇴폐적이고 타락한 취향만 남길 뿐이다. 샤를뤼스 남작의 모델이 되었던 사람은 로베르 드 몽테스키외 백작으로 당시 파리 귀족 사교계의 유명 인사였으며, 보다 새로운 감각을 맛보기 위해 괴팍한 행동을 마다하지 않았던 괴짜 댄디였다. 마르셀이 두 갈래길로 인식하던 길이 사실은 하나로 연결된 길이었던 것으로 드러나듯, 스완으로 대변되는 부르주아 세계와 게르망트로 대변되는 구 귀족 사회는 스완의 딸 질베르트가 귀족 생 루와 결혼함으로써 결국 한 가족으로 융합된다.

많은 세월이 지나 한때 사교계를 주름잡던 모든 인사들이 세월

조반니 볼디니, 「로베르 드 몽테스키외 백작」(1897)

을 피하지 못하고 노쇠했을 때, 마르셀은 질베르트와 생 루 사이에 태어난 딸을 만나게 된다. 부르주아와 구 귀족의 결합체인 그녀를 보면서 마르셀은 가장 완벽한 존재를 만났다고 말한다. 이러한 생각은 마르셀이 그토록 오랫동안 갈망하던 잃어버린 시간을 찾는 방법과도 관련 있다.

마르셀이 찾아낸 시간을 되찾는 방법은 바로 예술에 종사하는 것이다. 그 예술은 지금까지의 방식과는 완전히 다른 새로운 예술이어야 한다. 현대적인 삶의 감각에 맞는 동시에, 현대 사회의 치명적 결점인 '덧없음'을 극복할 수 있는 예술이어야 한다. 마르셀이 무의미로부터 삶을 구제해 내는 방법으로서의 예술에 관한 설명은 여러 예술 장르로 설명될 수 있겠지만, 이 자리에서는 미술과 관련해서 이해해 보자. 미술과 관련해서 프루스트가 묘사한 매우 인상 깊은 장면은 알베르틴을 만나는 장면과 소설가 베르고트가 페르메이르의 그림 「델프트 풍경」 앞에서 죽는 장면이다. 얼핏 상관없어 보이는 이 두 장면은 주인공 마르셀의 정신적 고뇌와 해결 방법에 대한 암시이다.

'꽃피는 아가씨들'과 모네의 연작들

첫사랑인 질베르트와 헤어진 마르셀은 할머니와 함께 바닷가 도시 발베크로 떠난다. 질베르트는 스완과 오데트의 딸이다. 마르셀이 예술에 눈뜨도록 도움을 준 스완은 고급 창녀 오데트가 보티첼리의 비너스를 닮았다는 생각에 빠져 그녀를 사랑하게 된다. 오데트는 외

클로드 모네, 「엡트 강변의 포플러나무」(1891) 연작 중에서

양은 고전 미술과 닮았는지 모르지만 고전적인 정숙한 여인과는 거리가 멀었다. 스완과의 결혼으로 고급 창녀 오데트는 신분 상승의 꿈을 이루었고, 그녀의 딸 질베르트는 유서 깊은 귀족 가문과 결혼한다. 이것은 이 시대가 정치적 혁명을 통해서가 아니라 관습의 변화를 통해 신분과 계급의 변화가 일어나고 있는 시대임을 보여 준다.

이런 변화를 오데트(반은 인간, 반은 백조)가 스완(완벽한 백조)과 결혼해서 오데트 스완이 되었다는 식으로 암시하는 것처럼, 질베르트가 고전 미술을 떠올리게 했던 오데트의 딸이라는 점도 의미 있다. 마르셀은 질베르트와 소통에 근원적인 장애를 겪는다. 마르셀과 질베르

트에게는 사랑보다는 긴 이별이 어울리는 관계였다. 이는 고전 미술에 대해 주인공이 느끼는 심정적인 거리감을 비유한 것이다. 이별의 아픔을 훈장처럼 간직한 마르셀은 할머니와 함께 발베크의 해변가로 간다. 그곳에서 알베르틴을 만나게 되는데, 그녀는 등장부터 완전히 새롭고 흥미롭다.

마르셀은 바닷가에서 경쾌한 운동복 차림의 대여섯 명의 아가씨 무리를 만나게 된다. 대부분 고전 예술 작품에서 두 연인은 한눈에 서로를 알아보고 격정적이고 후회 없는 사랑을 한다. 그러나 마르셀은 알베르틴을 한눈에 알아보지 못한다. 그녀는 마치 걸그룹처럼

비슷비슷한 아가씨들 무리 속에서 등장한 것이다. 그녀들 중에서 마르셀의 마음에 정말 들었던 것이 알베르틴이었는지, 아니면 그 옆의 다른 아가씨였는지 모호하다.

그 바닷가에서 만난 아가씨 중 한 명인 알베르틴을 만난 곳이 화가 엘스티르의 작업실이라는 것은 참으로 의미심장하다. 엘스티르는 마네와 인상주의 화가 모네를 모델로 해서 창조된 인물이기 때문이다. 비슷한 복장을 한 여러 아가씨들과 함께 알베르틴이 등장하는 장면을 "가장 상이한 모습들이 이웃하며 온갖 단계의 빛깔이 연결된 이 경이로운 전체가, 마치 악절이 전개될 때면 구별되었다가 이내 잊혀 따로 분리될 수도 알아볼 수도 없는 음악마냥 뒤섞인 채 순서를 따라 펼쳐지면서"라고 묘사하고 있는데, 이를 모네의 연작(series)들에 적용해도 거의 완벽하게 들어맞는다.

모네는 짚단 연작, 루앙 성당 연작 그리고 말년에는 저 유명한 수련 연작을 그린다. 1892년에서 1893년 사이에 모네는 서른 점이 넘는 루앙 성당을 그리고 1894년에 아틀리에에서 그것들을 완성한다. 구도가 거의 비슷한 이 작품들은 「정오의 루앙 성당」, 「황혼 녘의 루앙 성당」, 「저녁의 루앙 성당」, 「해가 뜬 날의 루앙 성당」, 「흐린 날의 루앙 성당」 등의 제목을 가지고 있다.

모네가 바라본 루앙 성당은 그때그때 빛의 조건에 따라 다르게 보였다. "처음 그림을 그릴 때 나는 다른 화가들과 마찬가지로 흐린 날에 쓸 것 하나, 맑은 날에 쓸 것 하나, 이렇게 캔버스가 두 개만

있으면 충분하다고 생각했다. 하지만 햇살이 가득한 어떤 순간을 포착하면 곧 빛의 조건이 달라져 버렸다. 그래서 나는 깨달았다. 하나의 그림에 수많은 인상을 동질화시켜서 표현하려는 것이 아니라면, 자연에서 받은 있는 그대로의 인상을 그리기 위해서는 두 개의 캔버스로는 어림도 없다는 것을."

새로운 진실과 사라진 진실

모네는 사실 절망적인 진실에 봉착하고 만 것이다. 모네의 이런 행위가 고전적인 작품을 그리는 화가에게는 매우 어리석은 것으로 보였을 것이다. 왜냐하면 고전적 화풍의 화가가 루앙 성당을 그린다면 그는 성당의 역사와 의미, 특색 같은 성당의 본질적인 요소들을 먼저 생각했을 것이고, 그것이 잘 표현될 수 있는 구도, 상황 등을 고려해서 가능한 한 점으로 그리려 했을 것이다. 반대로 모네와 인상주의자가 버리려고 한 것은 바로 그 진리(프루스트의 표현에 따르면 "뇌를 통과하는 진리")였다. 사실 고전적인 미술이 주장한 진리는 교리로 굳어져 사물을 진실하게 바라보는 데 방해만 되었을 뿐이다. 프랑스혁명 이후 새롭게 권력을 잡은 부르주아 계층은 새로운 시각으로 세상을 보려 했고, 편견 없이 눈앞에 주어진 진실을 추구한 모네는 그러한 시선을 대변했다.

그런데 모네의 장점은 곧 모네의 단점이 되고 말았다. 그가 체험하고 바라본 것들이 모두 그때그때 달랐다. 맑은 날 그린 루앙 성당은 흐린 날 그린 루앙 성당과 일치하지 않았다. 그는 계속해서 달라지는

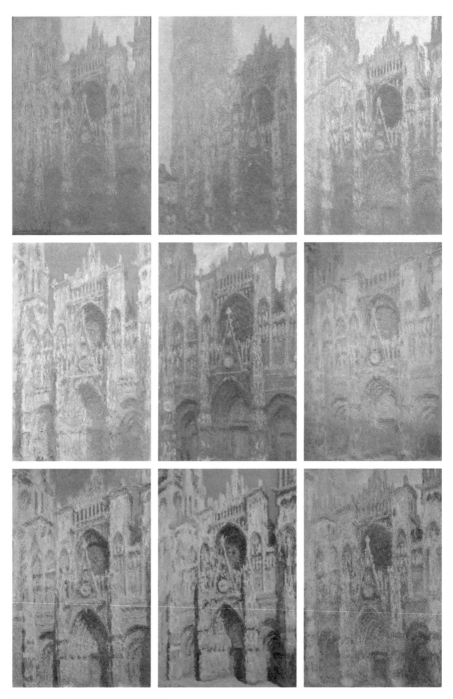

클로드 모네, 「루앙 성당」(1893-1894) 연작

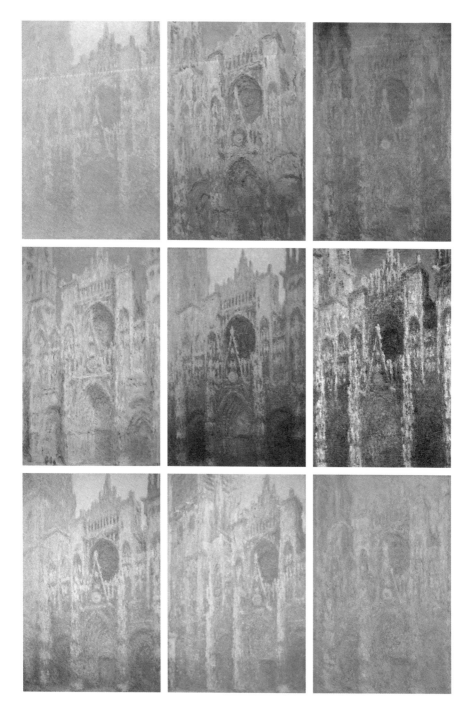

그 모습을 그릴 수밖에 없었다. 연작은 인상주의 회화의 필연적인 귀결이었다. 프루스트의 말대로 "진실이란 참으로 변화무쌍한 것"이라 할 수밖에 없는 것이 되고 말았다.

진실의 상대성, 부분적으로만 맞는 진실, 훗날 돌이켜 생각해 봐야만 겨우 이해가 되는 의미들, 모든 불확실성 등은 현대인이 처한 피할 수 없는 상황이다. 그리고 이런 상황을 즐길 수만 있다면 그것도 나쁘지 않다. 지금 그림의 이미지들을 이렇게 모아 놓고 보니, 마치 초콜릿 박스 속에서 조금씩 다른 맛을 가지고 우리의 손길을 유혹하는 초콜릿을 즐기는 그런 쾌감을 느낄 수 있다. 그러나 실제로 이 작품을 이렇게 감상하는 것도 가상의 공간에서뿐이다. 이 작품들은 세계 여러 미술관에 모두 흩어져 있다.

더구나 이 중 딱 하나를 고르라면? 가장 루앙 성당다운 것이 어떤 것이냐고 다시 물어 온다면? 성당은 끊임없이 변화하는 날씨와 시간(빛의 조건)에 따라서 변화하고 있다. 가장 묵직하고 수백 년의 세월을 변함없이 그곳에 있었던 신의 집은 알 수 없는 것이 되어 버렸다. 모네가 먼저 지쳤다. "나는 완전히 지쳐 버렸다. 더는 할 수가 없다. 낮에 일어나지도 않았던 일들이 밤새 악몽이 되어 나를 잡고 놓아 주지 않았다. 꿈속에서는 성당이 내 머리 위로 무너졌고, 파란색과 분홍색, 그리고 노란색으로 보였다."라고 고백한다. 그러면 그릴수록 성당은 알 수 없는 것이 되었고, 그것은 무한히 변화하는 색채 덩어리일 뿐이었다.

이것은 사랑에 빠진 사람에게는 더욱 곤란한 문제이다. 사랑은

다수의 이성을 동시에 좋아하는 것이 아니다. 사랑은 배다직으로 한 시간대에 한 이성만을 사랑하는 것이다. 마르셀은 긴가민가 하면서 자기의 눈에 들어왔던 그 아가씨가 알베르틴이라고 받아들였다. 문제는 여기서 끝나지 않는다. 알베르틴 자체가 마르셀에게는 쉽게 이해가 가지 않는 여인이었다. 정면에서 본 그녀와 측면에서 본 그녀는 다른 사람처럼 보였다. 그녀는 장밋빛 뺨에 검은 머리에 순진한 표정의 귀여운 바보 아가씨이지만 동시에 고모라의 여인(레즈비언. 여자 동성애자)이었다.

알베르틴에게 싫증이 나 헤어질 결심을 했을 무렵, 알베르틴은 덧없이 마르셀의 곁을 떠났고 얼마 뒤 그녀가 죽었다는 소식이 전해 온다. 그동안 한 번도 생각하지 않았던 그 질문이 떠올랐다. "그녀는 그 본질에서 무엇이었나?" 답을 찾을 수도, 그녀를 쉽게 잊을 수도 없었다. 그녀가 등장할 때 여러 아가씨들과 시리즈물처럼 함께 등장했고, 매번 볼 때마다 다른 사람처럼 보였던 것처럼, "내 마음을 달래기 위해 내가 잊어버려야 할 것은 한 사람의 알베르틴이 아니라 무수한 알베르틴이다."

한순간의 알베르틴을 잊고 나면 다른 순간의 알베르틴이 다시 떠올랐다. 알베르틴만이 아니라 마르셀 자신도 문제였다. 그렇게 무수히 많은 알베르틴을 분절적으로 기억하고 있는 마르셀 자신도 "한 남자가 아니라 밀집한 인간의 행렬이고, 그때그때에 따라서 정열가, 냉담한 인간, 질투쟁이"였다. 이전까지 인물에 대해 설명하던 고전적 '확실성'은 애초부터 의심스러운 것이었다. 이제 와서 알베르틴에 대해서

고전적인 확실성을 가지고 그녀를 규정할 수는 없다. 어떤 방법이 가능할까? 순간순간 생생하던 그녀의 모습을 간직하면서도, 그 순간을 덧없는 것으로 만들지 않는 묘법은 없는 것일까?

'세상에서 가장 아름다운 그림' 앞에서 죽다

그 답은 어쩌면 한때 주인공 마르셀이 흠모하던 소설가 베르고트의 죽음과도 관련된 이야기에서 찾을지도 모른다. 한물간 소설가 베르고트는 오랫동안 불면증에 시달리고 있었다. 그러던 중 루브르에 17세기 네덜란드 화가 페르메이르의 「델프트 풍경」이 전시된다는 소식을 듣고 그림을 보러 간다. "내가 이런 것을 써야 했는데……." 언어를 다루는 예술가는 언어를 넘어선 그림의 "말없는 영원성" 앞에 압도당하고 만다.

살아 있을 때 페르메이르는 그렇게 유명한 작가가 아니었다. 지금 남아 있는 전체 작품의 수가 서른다섯 점 남짓인 그는 죽고 나서도 200여 년이 더 지난 후에 세계적으로 유명해졌고 지금은 더욱 사랑받고 있다. 실제로 「델프트 풍경」을 처음 보았을 때 프루스트는 "세상에서 가장 아름다운 그림을 보았다는 것을 깨달았다."라고 격찬을 아끼지 않았다. "세상에서 가장 아름다운 그림"의 무엇이 베르고트를 죽음에 이르게 했는가? 루브르에는 레오나르도 다빈치의 「모나리자」부터 자크 루이 다비드의 위대한 프랑스 역사화까지 대단한 그림들이 즐비한데, 베르고트는 왜 하필이면 이 그림 앞에서 쓰러졌을까?

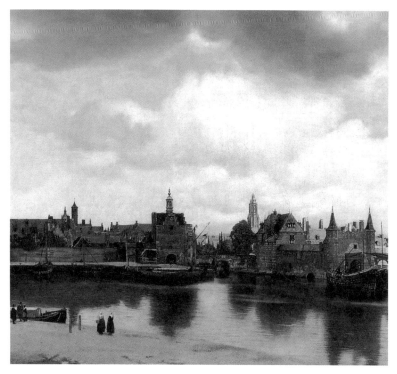

요하네스 페르메이르, 「델프트 풍경」(1660-1661)

「델프트 풍경」에서 그림의 3분의 1에 위치하는 낮은 지평선은 당시 네덜란드 풍경화의 전형적인 구도를 취하고 있다. 로테르담 수문 뒤쪽 신교회의 첨탑, 스히담 수문 옆쪽 패럿 양조장의 탑, 페르메이르의 무덤이 있는 구교회, 동인도주식회사, 청어잡이 배 등의 모습은 당대의 삶을 보여 주는 기록화로서 손색이 없다. 페르메이르가 살았던 시대는 17세기 네덜란드 황금기의 끝자락이었다. 이 시기 네덜란드에서는 다른 나라와 달리 풍속화, 풍경화, 정물화 등이 발달했다.

르네상스를 주도한 이탈리아에서 풍경화나 풍속화, 정물화는 의미 없는 장르였다. 풍속화의 주인공인 평범한 사람들은 그림의 주인공이 될 수 없었다. 풍경이나 정물도 신화화나 역사화의 배경이나 필요한 기물로 등장하면 충분하다고 생각했다. 이것은 엄청난 세계관의 차이, 예술관의 차이였다. 네덜란드를 제외한 17세기 대부분의 나라에서 그림을 주문하는 주체는 교회, 궁정이었다. 거대한 권력을 가진 이들은 자신들의 기호에 맞게 세계를 주도하는 영웅의 세계를 시각화하는 것을 선호했다. 무결점의 완벽한 인간, 신적인 인간인 영웅을 형상화하는 것이 아름다움의 기준이었다.

아주 오래 살아서 르네상스의 성립과 몰락까지를 모두 보았던 미켈란젤로(1475-1564)는 네덜란드 풍속화를 보고 격노했다. "혹자의 눈에 괜찮아 보이는 이 모든 것이 사실은 예술성도 없고 논리도 없으며, 대칭도 없고 비례도 없으며, 엄격한 선택도 없고 분별력도 없으며 데생도 없다. 한마디로 말해, 골격도 없고 힘줄도 없다." 이 위대한 예술가가 생각하는 '골격과 힘줄'은 역사적, 신화적으로 의미 있는 존재들이었다. 그러나 시민사회의 삶을 예찬했던 네덜란드에서는 영웅이 아닌 평범한 사람도 그림의 주인공이 될 수 있고, 그곳에 신화가 깃들지 않아도, 위대한 역사적 영웅의 활동지가 아니어도 풍경은 그려질 가치가 있는 것으로 여겼다.

한동안 잊혔던 17세기 네덜란드 풍속화가 재발견된 것은 19세기 중반 이후였다. 특히 미술 평론가 테오필 토레 뷔르거(Théophile Thoré-Bürger, 1807-1869)는 1842년 헤이그에서 페르메이르의 「델프트

풍경」을 보고 크게 감동을 받아 하가를 알리는 데 크게 공헌했다. 페르메이르 외에도 네덜란드 풍속화가 이때 크게 주목을 받았던 이유는 19세기 중반 이후 프랑스에서는 혁명 이후 시민사회가 크고 작은 정치적 여파 속에서도 자리를 잡아 갔기 때문이다.

승리한 부르주아들의 시각과 삶을 다룬 예술이 태어나고 있었다. 후에 '인상주의'라 불린 모네, 르누아르, 피사로, 시슬리 같은 예술가들이 몰두한 그림들은 모두 풍경화, 정물화, 그리고 변모하는 시민사회의 일상을 담은 그림들이었다. 기존의 영웅주의적 세계관에 입각한 아카데미즘을 거부하고 그들은 스스로의 눈으로 본 세계를 그려 나갔다. 기존의 관습적인 사유로부터 자유로운 그 세계는 너무나 풍요로웠다. 그러나 모네의 루앙 성당 연작이 보여 주는 것처럼 그 세계는 무한 지옥에 빠지고 말았다.

베르고트가 쓰러진 페르메이르의 「델프트 풍경」. 그것은 범상한 풍경이다. 그것은 신화로 과장되지 않은 1660년의 네덜란드 도시 델프트의 풍경이다. 이 도시의 주인공들은 위대한 영웅들이 아니다. 그림에 등장한 사람들은 베르고트가 보았듯이 '장밋빛 모래' 위에 서 있는 평범한 아낙들이다. 파리 부르주아의 삶이 모두 그림으로 변하고 있었다고 할 정도로 사실 이런 범상한 풍경, 도시의 변모하는 일상은 무수히 많이 그려졌다. 그 결과는 일상의 이미지들은 쌓였지만, 앞서 모네의 연작에서 보았듯이 '본질'은 망실된 것 같았다. 인상주의 이후 점묘파라 불리는 신인상주의자들의 극단적인 실험 뒤에 세잔, 고갱, 고흐 같은 일군의 작가들은 인상주의의 장점을 간직하면서 '잃

어버린 것'들을 찾아 각자의 길을 떠났다.

잃어버린 시간을 되찾는 묘법

베르고트가 바라보고 또 바라본 것은 "차양 달린 노란색의 작은 벽면", 그 "벽면의 값진 마티에르"였다. 페르메이르가 그린 그림은 하늘이 화면의 3분의 2를 차지하고 있으며 구름이 부드럽게 흘러가고 있다. 큰 구름이 드리워진 탓에 수면은 고전적인 차분함에 물들어 있지만, 동시에 구름 사이를 뚫고 들어온 빛이 벽면에 부딪치는 그 짧은 한순간이 포착되어 있었다. 베르고트가 페르메이르의 그림 앞에서 죽을 수밖에 없었던 이유는 그 그림이 어느 하루의 범상한 풍경이면서도 영원에 닿아 있다는 느낌을 주었기 때문이다.

"꼭 그렇게 페르메이르처럼 해야 되는 것은 아니지만…… 인간은 그 세계에서 나와 이 지상에 태어나고, 아마도 머잖아 그 세계로 되돌아가 미지의 법도의 지배 밑에 다시 사는 게 아닐까." 즉 교리화된 고전주의자들의 방식을 거부하면서 영원에 이르는 한 가지 방식을 보았던 것이다. 그리고 자신은 그렇게 하지 못했다는 절망감이 그를 죽음으로 몰고 간 것이다.

고전 회화의 주인공들은 예술의 영원한 삶을 주장했다. 본인들은 모두 죽어서 이미 그 뼈도 남지 않았을 사람들이 말이다. 프루스트의 시대인 19세기 말, 20세기 초는 자동차와 전화로 세상의 속도가

빨라지기 시작한 시점이다. 세상의 속도가 빨라질수록 시간은 덧없어진다. 인간의 삶의 속도가 빨라지면서 채 의미를 챙기지 못하는 것들이 많아지기 때문에 '덧없다'는 느낌이 더 강해진다. 의미를 챙길 여유도 없이 많은 정보가 오가기 때문에 시간은 과거보다 더 빨리 흘러간다. 원인과 결과가 뫼비우스 띠처럼 연결되면서 빨리 흘러가는 시간은 무의미만을 만들어 내고 있다.

고정되어 경직된 머리의 논리가 아니라 무엇으로 영원에, 사물의 본질, 그 정수에 도달할 것인가? 거기에 대해 프루스트가 주는 답은 바로 '감각'에 의존하는 것이다. 이 감각은 나중에 들뢰즈가『감각의 논리』에서 주장하는 것처럼, 이것은 말초적인 감각을 의미하는 것이 아니라 세계 안에 존재함을 전 인격적으로 느끼는 것을 의미한다. 여기서 '감각'은 논리적인 언어로 설명되지 않는, 그것을 넘어서는 정신적인 등가물이다. 그것은 논리적 지성이 설명할 수 없는 세계의 미묘한 변화 속에서 세상을 감지하는 것이다.

『잃어버린 시간을 찾아서』의 저 유명한 장면, 그러니까 마들렌을 홍차에 적셔 먹다가 콩브레의 추억을 떠올리는 장면, 어긋난 포석에 넘어질 뻔하다가 베네치아에 관한 기억을 떠올리는 장면 같은 것이 바로 감각 속에서 세상의 본질을 찾아가는 과정의 예가 된다. 세계의 감각적 상태는 종교적 교리나 이데올로기, 혹은 모든 지성적 논의에 의해서 제단된 상태가 아니라 세계를 "감각적 상태", 머리와 마음과 몸이 하나가 된 종합적인 상태에서 그대로 느끼는 진실이다. 그리고 그것이 헛되이 지나간 잃어버린 시간을 되찾는 방법이다.

마들렌을 음미하면서 무의식적으로 느꼈던 감각은 과거에도 경험했던 것인데, "현재와 과거 사이의 저 일종의 동일성"은 바로 "초시간적으로 존재하는 본질적인 것"을 암시한다. 그 의미를 파악함으로써 잃어버린 시간의 탐구에 성공하게 되는 것이다.

프루스트에 따르면 "시간은 인간의 단일성과 생명의 법칙을 존중"하면서도 결국은 변화를 일으킨다. 어제의 그가 오늘의 그와 같지 않음을, 내일의 그와도 같지 않음을, 이 변화의 상태를 포착할 수 있는 방법은 오직 하나이다. 감각의 작동만이 "보통 상태에서는 결코 포착할 수 없는 것 — 번쩍하는 한순간의 지속 — 순수한 상태로 있는 짧은 시간을 붙잡아 떼어 내고 고정시킬 수 있게" 해 주는 예술을 하는 일이다. 예술만이 무의미 속에서 흩어진 삶을 구원하는 유일한 방법이다.

예술가로서 그가 해야 할 유일한 일은 본질의 게시가 드러날지도 모르는 "기억의 재현, 무의식적인 기억의 방식, 인상, 심상을 적극 활용하는 것"이다. 이것은 세계의 골격, 근육에 관한 예술이 아니라 세계의 살, 그것도 아주 물컹물컹하고 무의식화된 삶을 포착해 나가는 과정이다. 그리고 그렇게 태어난 예술이 열한 권에 이르는 방대한 소설 『잃어버린 시간을 찾아서』이다.

요하네스 페르메이르

Johannes Vermeer, 1632-1675

「뚜쟁이」(1656, 일부)에서 왼쪽 인물이 화가 자신

17세기 네덜란드의 대표 화가. 절대왕정 시대였던 프랑스와 달리 상업의 발달과 함께 문화의 다양성을 꽃피웠던 강소국 네덜란드에서는 시민이 사회의 주역으로 등장했다. 그리하여 시민의 일상도 그려질 가치가 있는 주제로 부각되었다. 델프트에서 화가의 아들로 태어난 페르메이르는 바로 이 평범함을 경이로운 눈으로 바라보았다. 페르메이르는 19세기에 와서야 그 진가가 알려진 작가다. 최근에는 그의 작품 가운데 '북유럽의 모나리자'로 일컬어지는 「진주 귀고리 소녀」를 둘러싼 이야기가 트레이시 슈발리에의 베스트셀러 소설과 영화로 널리 알려지면서 인기 화가가 되었다.

나도 글을 저렇게 썼어야 했는데. 내가 최근에 쓴 책들은 너무 건조해. 여러 층의 색들을 덧칠해서 문장 자체가 이 노란 벽의 작은 자락처럼 진귀해지도록 했어야 했는데.
— 프루스트, 『잃어버린 시간을 찾아서』에서

마르셀 프루스트

Marcel Proust, 1871-1922

자크 에밀 블랑슈, 「프루스트의 초상화」(1892)

의사 아버지와 교양 있는 유대인 어머니 사이에서 태어나 유복한 생활을 했으며, 철학자 베르그송과는 외가 쪽 친척이다. 파리대학교 법학과에 들어갔으나 병약한 몸에 예민한 성격의 프루스트는 문학에 대한 동경을 키웠다. 결국 질적으로나 양적으로 모두 19세기 최고의 소설이 된 『잃어버린 시간을 찾아서』를 완성했으며, 그 가운데 2권 『꽃피는 아가씨들 그늘에서』로 콩쿠르상을 수상했다.

그런 문학적인 관심에서 완전히 벗어나 아무것에도 주의를 기울이지 않게 되었을 즈음, 느닷없이 지붕이며 돌 위로 반사되는 햇빛이며 오솔길 향기가 나에게 어떤 특별한 기쁨을 주며 (······) 하지만 적어도 그 인상들은 내게 알 수 없는 기쁨을, 일종의 풍요로운 환상을 줌으로써, 내가 위대한 문학작품을 쓰기 위해 철학적인 주제를 탐색할 때마다 느끼는 권태나 무력감으로부터 날 위로해 주었다.
　　　　　　　　　　　　　─마르셀 프루스트, 『잃어버린 시간을 찾아서』에서

어디서 무엇이 되어
다시 만나랴

김광섭의 「저녁에」와 김환기의 「어디서 무엇이 되어 다시 만나랴」

그림을 그리며 글을 쓴 옛 문인화가들의 후예

"육시랄, 점도 많이 찍었군. 지겹지도 않았을까?" 미술평론가 고
(故) 이경성은 깜짝 놀라 뒤를 돌아보았다. 1971년 9월 신세계화랑에
서 있었던 '김환기 근작전'에서의 일이다. 안 그래도 1963년 도미한 이
후 국내에서 첫 전시인 데다 김환기(1913-1974)가 오지 않아 못내 그리
워하며 작품을 감상하던 차였다. 더구나 김환기의 작품이 이전까지의
구상-반(半)구상에서 추상으로 바뀌어 전문가들 사이에서도 의견이
분분했다. 새로운 김환기의 추상화를 기존 구상화의 연장선에서 보고
옹호하던 이경성으로서는 이런 무례한 발언은 불쾌한 일이 아닐 수
없었다.

이경성은 그 자리에서는 참았다가 나중에 글로 복수를 한다.
"사실 그 '육시랄 관람객'은 그 자신이 그 무수한 점의 하나임을 몰랐
던 것이다."라고. 김광섭의 시 「저녁에」에서 영감을 받은 작품 「어디서

무엇이 되어 다시 만나랴」는 뉴욕에서 김환기가 고국을 그리워하며 그린 그림이다. "점들은 많은 군상의 모습"이니, 이경성의 말대로 그 '육시랄 관람객'도 그 점 중 하나였을 것이다. 그로부터 사십여 년이 지난 지금 김환기는 '한국의 피카소'로 불리며 사랑을 받는 작가가 되었다. 특히 점을 꼼꼼하게 찍은 점화(點畵) 시리즈는 김환기를 옥션의 블루칩 작가로 만든 작품이다. 사십 년 전의 그 '육시랄 관람객'은 이제 김환기를 이해했을까?

김환기는 박수근, 이중섭, 장욱진 등과 더불어 한국 근대미술에서 가장 중요한 화가 중 한 명이다. 특히 그를 '한국의 피카소'라 부르는 이유는 우선 다른 작가들에 비해 월등히 많은 3000여 점(드로잉과 과슈 작품 포함)이 넘는 작품이 남아 있고, 다른 작가들의 작품 세계가 구상화로 일관되게 남아 있던 반면 김환기의 작품 세계는 반구상-구상-반추상-추상으로 역동적으로 변해 왔기 때문이다. 박수근, 이중섭, 장욱진의 그림들은 일제강점기와 한국전쟁 등 격동의 역사를 살았던 민중적인 정서를 그린 애틋한 그림들이다. 반면 김환기의 작품은 같은 시대를 살았지만 시대의 궁핍으로부터는 약간의 거리를 갖고 있다.

미술 평론가 윤난지는 김환기를 "그림을 그리며 글을 쓴 옛 문인화가들의 후예"라고 말한다. "나무하고 살고 나무하고 말하고 살 수밖에" 없다는 의미에서 스스로를 수화라고 칭한 그의 호 자체가 자연친화적인 삶을 살았던 옛 선조들에 대한 오마주이다. "둥근 하늘과 둥근 항아리와/ 푸른 하늘과 흰 항아리와/ 틀림없는 한 쌍이다."라는 말처럼 그는 자연 친화적인 동양 사상을 잘 이해하고 있었다. 그의 절

김환기, 「어디서 무엇이 되어 다시 만나랴」(1970)

예술

친이던 근원 김용준도 김환기가 "키가 크고 사람이 시원스럽고 그림도 좋지만 문장도 잘 쓰는 멋쟁이"라고 회상한다. 환기미술관에서 각각 2005년에 발간한 김환기 에세이집 『어디서 무엇이 되어 다시 만나랴』는 문인화가적인 면모를 잘 보여 준다. 1950~1970년대의 수필 문화에서 일반적으로 드러나는 계몽주의적인 태도도 보이지만, 시대를 앞서갔던 예술가의 생생한 목소리를 들을 수 있다. 또한 그의 부인 김향안의 에세이집 『월하의 마음』에서 한 시대를 풍미했던 김환기, 이상이라는 두 예술 천재의 곁을 지킨 여인의 꼿꼿한 속내를 읽을 수 있다.

그림도 항아리만 그리고, 시도 항아리 시만 쓰고
잡담도 항아리 소리만

한국의 전통문화에 대한 자부심과 사랑. 김환기를 이해하는 첫 번째 키워드이다. 김환기의 잊지 못할 명작 중 하나는 젊은 시절의 자화상이다. 김환기는 전남 신안 기좌도의 유복한 집안 장남으로 태어난다. 동경 유학을 약속해 놓고 지키지 않는 부친에게 분개해 돌연 가출, 밀항으로 무조건 동경으로 간다. 결국 아들의 고집에 부모는 미대 입학을 허용할 수밖에. 이 무렵 그려진 그의 자화상. 조그만 나무 판 위에 그려진 그림 속의 김환기는 오만하게 고개를 들고 조금은 성난 표정을 짓고 있다. 꿈을 제대로 펼 수 없었던 식민지 청년의 분노와 꺾인 자존심의 상처가 절실하다. 창씨개명도 거부한 굽히지 않는 자존심은 한국 전통 미술에 대한 사랑과 자부심으로 이어지며 평생 김환기의 버팀목이 된다.

유학을 마치고 귀국했지만 마음껏 작업할 수 있는 시설은 쉽게 오지 않았다. 태평양전쟁 말기와 한국전쟁으로 이어지는 민족사의 대격변의 시간을 견뎌 내야만 했다. 빈궁한 현실은 그에게 문제가 아니었다. 내일만이 유일한 문제였다. 그의 말대로 "내일로 행하는 정신은 태양처럼 밝고 강한 것"이며, "화가란 어느 시대를 막론하고 낙천가"였다. 특히 김환기 자신이 그랬다. 낙천가였던 김환기는 한국 미술 발전을 위해 필요한 것이 무엇인지 잘 알고 있었다. 그는 1930년대 말 국내 최초의 화랑인 '종로화랑'을 개설하고, 최초의 근대미술 유파인 '신사실파'를 결성했으며, 1963년에 한국미술평론가협회를 주도했다.

홍익대 학장직을 맡을 때도 김환기의 머릿속에는 "세계적인 대예술가"를 배출할 수 있는 시스템에 대한 구상이 있었다. 그러나 그는 미술 행정가 이전에 무엇보다 작가였고, 작품의 완성이 가장 중요했다. 프랑스와 미국으로 이어지는 김환기의 끊임없는 해외 진출도 이런 생각과 관련이 있다. 그가 꿈만으로도 배부른 낙천가가 될 수 있었던 것은 전통문화라는 든든한 곳간이 있었기 때문이다. 한국적인 미에 대한 추구는 김환기의 작품이 시대의 우울에서 비껴갈 수 있었던 이유이자, 동시에 추상화로 변화해 나갈 수 있었던 근거가 되었을 것이다.

백자 항아리를 포함한 전통문화에 대한 김환기의 사랑은 극진했고, 보는 안목도 상당했다. 오랜 친구인 근원 김용준이 "항아리를 사들이느라 가산을 탕진하다시피 하는 김환기가 그림도 항아리만 그리고, 시도 항아리 시만 쓰고 잡담도 항아리 소리만 한다."라고 회상할 정도로 김환기는 백자 항아리를 사랑했다. 이 백자에 대한 사랑

을 부부가 공유했다. 『월하의 마음』에서 김향안은 전쟁 통에 다 소실 되었지만 전쟁 전에는 "마루 밑에도 백자가 가득"했다고 회고한다. 이 것은 단순한 호사 취미가 아니었다. 그 속에서 김환기는 우리 민족이 일찍이 도달했던 아름다움의 깊이를 보았다. 1950년대 이후 그의 작 품에 등장하는 것은 산월, 매화 등 한국 산천의 풍경, 백자 항아리 등 전통문화에서 모티프를 얻은 소재들이다. 전통문화에 대한 열광은 개 인적인 취미 차원에 머무는 것이 아니라 한국 문화의 미래 비전으로 확대된다. 이 점이 김환기의 위대함이다.

코리아는 예술의 노다지

건축가 김중업에게 보내는 편지에서 "르코르뷔지에 건축 또는 정원에다 우리 조선조 자기를 놓고 보면 얼마나 어울리겠소."라고 말 한다. 정말 멋진 상상이다. 조선조 자기들이 가지고 있는 모더니즘적 인 세련됨을 세계 문화의 맥락에서 읽어 낸 뛰어난 통찰이다. 김환기 는 "코리아는 예술의 노다지"이며 "우리 민족뿐 아니라 이제 전 세계 예술은 그 주제가 우리 코리아에 있다."라고 확신하고 있었다.

지금도 회자되는 "세계적이려면 가장 민족적이어야 하지 않을 까."라는 그의 유명한 말이 나온 것은 1953년. 모두가 먹고살기에 급 급하던 시절, 예술에 대한 이야기는 사치처럼 느껴지던 시절에 한국 문화의 글로벌화를 고민했다는 것이 놀라울 뿐이다. 김환기는 우리 민족이 도달했던 아름다움의 깊이와 넓이를 보았던 것이다. 그랬기에

그는 계속해서 자신을 채찍질하며 앞으로 나아간 수 있었다.

1956년 마흔이 넘은 나이에 김환기는 국내 미술계의 한계를 절감하고 파리행을 결심한다. 세계를 무대로 해서 뛰어야 한다고 생각했다. 파리 물만 먹어도 그림이 바뀌던 당시 풍조에서 김환기가 느낀 것은 "내 그림은 동양 사람의 그림일 수밖에 없다."라는 사실이다. 이때부터 그는 전통에 대한 더 깊이 있는 해석을 보여 준다. 전통 예술에 등장하는 아이콘의 나열이 아니라 동양화적인 구성의 원리를 재해석해 내면서 그의 작품은 반추상으로 전개되기 시작한다.

파리에서 돌아온 그에게 홍대 학장직 역임 등 안정된 삶이 주어지지만 불현듯 이 모든 것을 버리고 또다시 떠난다. 1963년에 7회 상파울루 비엔날레 한국 대표로 참가해 '회화 부문 명예상'을 수상했는데, 이를 계기로 뉴욕으로 떠난 것이다. 세계 미술 무대에 견주어도 뒤지지 않을 자부심이 있었기 때문이다.

푸르디푸른 그리움의 점(點)

한국에서는 유명 인사일지 모르지만, 뉴욕에서야 제3세계의 가난한 나라에서 온 일개 화가에 지나지 않았다. 이 상황을 감내하며 김환기는 작품에 매진한다. 그리고 마침내 1970년 뉴욕에서 전면점화(全面點畵)가 탄생한다. 점화의 첫 작품에는 김광섭의 시 「저녁에」의 한 구절 "어디서 무엇이 되어 다시 만나랴."를 따서 제목으로 붙였다. 대

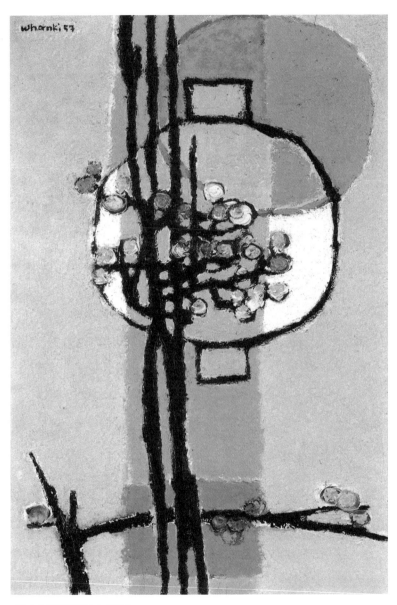

김환기, 「매화와 달항아리」(1957)

중가요로도 널리 알려진 이 시는 자연 회귀와 인연에 대한 동양적인 사상을 쉽고 명료(明瞭)한 언어로 잘 보여 주는 작품이다.

저렇게 많은 별 중에서
별 하나가 나를 내려다본다.
이렇게 많은 사람 중에서
그 별 하나를 쳐다본다.

밤이 깊을수록
별은 밝음 속에 사라지고
나는 어둠 속으로 사라진다.

이렇게 정다운
너 하나 나 하나는
어디서 무엇이 되어 다시 만나랴.

— 김광섭, 「저녁에」에서

밤하늘에 촘촘히 박힌 별들처럼 무수히 많은 점이 찍힌 큰 화면은 '거대(巨大)와 미소(微小)가 하나의 공간 속에서 숨 쉬고 있는' 우주의 풍경이다. 한국적인 미학은 이제 추상적인 상징의 원리로 이해되고 내재화된다. 전통 색인 오방색에 대한 실험도 다양하게 행해진다. 특히 김환기의 푸른색을 보면서 사람들은 깊은 동해의 물색과 유현한 하늘을 떠올린다. 종이에 번지는 운연(雲煙)의 효과를 내면서 점을 찍는 방식은 김환기가 서양화의 재료를 동양적으로 다루고 있다는 것

을 의미한다. 점화는 김환기의 대표작으로, 그의 긴 예술 여정의 종착역이다. 그것은 진정한 의미에서 한국적인 동시에 세계적인 수준의 작품들이다.

책에 실려 있는 뉴욕에서의 일기는 숨이 가쁘다. 작업에 대한 한두 줄의 메모가 대부분이다. 숨 돌릴 틈 없이 작업이 이어졌다. "미술은 질서와 균형이다."라는 깨달음 속에서 임종을 맞이할 때까지 김환기는 그림을 그렸다. 건강이 몹시 나빠지고 있는 상황에서도 그는 계속 작업을 했다. 예순한 살이 되던 1974년 건강 악화로 뉴욕의 한 병원에서 쓸쓸히 세상을 떠난 그는 지금도 미국에 있다. 뉴욕 허드슨 강변이 내려다보이는 너른 터에 김환기의 무덤이 자리하고 있다.

김향안, 두 위대한 예술가의 아내

1957년 파리. 키가 껑충한 김환기에게 매달리듯 자그마한 김향안이 바지런히 따라 걸어가는 순간의 사진. 코트 속에 둘이 꼭 마주 잡은 손. 멋진 순간이다. 김환기가 굳게 자신의 길을 갈 수 있었던 또 다른 이유는 평생의 반려인 김향안이 있었기 때문이다. 이경성은 김향안에 대해 "수필가이기도 한 김향안은 어느 쪽이냐 하면 차가운 성질의 소유자"라고 말한다. 다른 사람에게는 어땠을지 모르지만, 김환기에게만은 최고의 아내였다. 그녀는 어머니 같은 존재였고, 말이 통하는 친구이며, 사무적 수완을 갖춘 훌륭한 비서이자 통역관이었다.

김환기의 에세이에는 김향안에 대한 애틋한 묘사가 나온다. "아내는 먹을 것이 있든 없든 항상 명랑하고 깨끗하다. 아내는 낙천가다. 아내는 나에게 지지 않게 목공예품들의 고완품을 좋아한다…… 나는 생활에 있어서나 그림에 있어서나 아내의 비판을 정직하게 듣는다." 그 가난했던 시절, 예술가의 아내로 산다는 것은 쉬운 일이 아니었다. 김향안의 수필집 『월하의 마음』에는 곤궁했던 시절의 기억이 담겨 있다. 김환기의 말대로 김향안의 에세이에는 그늘이 없다. 씩씩하고 비판적이고 긍정적이다. 매 순간 헌신적이었고, 김환기 사후에는 환기재단을 설립해 열정적으로 작품을 정리해 소개하는 일에 매진했다. 1992년 서울 종로구 부암동에 환기미술관이 개관했다.

그녀의 에세이집에 실린 1988년의 글에는 감동적인 한 구절이 실려 있다. "사람의 칠십 대는 인간으로서 완성되어 가는 시간이다. 여기엔 남녀도 빈부도 없다. 하나의 인간이 존재하다 소멸되는 기록이 있을 뿐이다." 그리고 그 완성의 시간에 그녀는 과거를 돌아보며 비로소 말문을 연다. 그녀의 첫 남편 천재 시인 이상(李箱)에 관한 말이다. 김향안의 본명은 변동림. 결혼한 지 석 달 만에 이상은 안타깝게 요절했고 젊은 과부 변동림은 세 아이가 딸린 이혼남 김환기와 다시 인연을 맺어 김향안이 되었던 것이다. 그 변동림이 반세기 만의 침묵을 깨고 말한다. 이상의 소설은 상상의 산물일 뿐 이상과 자신의 결혼 생활과는 별개라고.

이상의 소설에 등장하는 아내의 이미지가 그에게 오버랩되면서 진실이 왜곡되었고 오랜 시간 그 오해를 침묵으로 버틴 것이다. 그녀

파리 시절의 김환기와 김향안(파리, 1957)
ⓒ (재)환기재단 · 환기미술관

는 말한다. "이상은 가장 천재적인 황홀한 일생을 마쳤다. 그가 살다
간 이십칠 년은 천재가 완성되어 소멸되는 충분한 시간이다. 인간이
팔구십 년 걸려서 깨닫는 진리를, 4분의 1시간에 깨달아 버릴 수 있
는 경우, 사람들은 이것을 가리켜 천재라고 한다. 천재는 또 미완성이
다. 사람들은 더 기대하기 때문에." 천재의 곁을 지키기 위해 필요한
섬세함과 인내심을 그녀는 잘 이해했던 것 같다. 이상과 김환기, 시대
의 두 거물과 깊은 인연이 있었던 작은 여인 김향안(변동림). 그들은 지
금 어디서 무엇이 되어 다시 만나고 있을까?

김환기
金煥基, 1913-1974

화가의 자화상, © (재)환기재단·환기미술관

한국 추상미술의 선구자로서 절제된 조형미와 한국 시문학의 서정을 담은 아름다운 그림들로 많은 사랑을 받고 있다. 전라남도 작은 섬마을에서 푸른 바다와 끝없는 하늘을 보며 자랐으며, 그림과 글 모두에 능한 문인화가의 마지막 후예였다. '한국의 피카소'라 불리는 그는 한국 최초의 추상화를 그려서 한국 현대 회화의 위상을 한 단계 올려 주었다. 김환기는 자신의 그림으로 "그림이 팔리는 신바람 나는 사회"를 이루었다. 이상의 아내였던 변동림(김향안)과 결혼했으며, 화가는 평생 든든한 내조를 받았다. 신안에 있는 화가의 생가 '김환기 고택'은 2007년 국가지정문화재 중요민속자료 251호로 지정되었다.

> 코리아는 예술의 노다지올시다. 우리 민족뿐 아니라 이제 전 세계 예술은 그 주제가 코리아에 있다는 말이오. 르코르뷔지에 건축 또는 정원에다 우리 조선 자기를 놓고 보면 얼마나 어울리겠소?
>
> ― 김환기, 『어디서 무엇이 되어 다시 만나랴』에서

예술

김광섭

金珖燮, 1905-1977

김광섭

함경북도 경성에서 태어났지만 가난 때문에 북간도에서 어린 시절을 보냈다. 일본에서 의대를 진학하려고 했으나 색맹이 밝혀져 와세다대학교 영문학과를 졸업했다. 교사 시절 학생들에게 민족의식을 고취시켰다는 죄목으로 옥고를 치르기도 하고, 광복 후에는 이승만 대통령의 공보비서, 경희대학교 교수 등을 지냈다.

"나는 인간이 비참하다는 것을 여러 번 체험했지만 자유를 완전히 잃은 때처럼 비참한 것은 없었다." 민족주의 문학론을 강조하는 시론을 펼쳤는데, 후기 시들에서는 산업사회의 모순을 건드렸다. 호는 이산(怡山)이다.

추상된 세계를 가지지 못한 시인의 생명은 의심스러울 것이나 이 추상된 세계란 현실을 통한 이상(理想)이거나 반역일 것이다. (……) 그러므로 또한 현실이 쓰거운데 추상의 세계만이 감미로울 수 없다.

눌변의 수사학,
달변의 침묵

김소월의 「산유화」와 김홍주의 세필화

꽃이 피고, 지고, 또……

산에는 꽃이 피네
꽃이 피네
갈 봄 여름 없이
꽃이 피네

산에
산에
피는 꽃은
저만치 혼자서 피어 있네

산에서 우는 작은 새여
꽃이 좋아
산에서

예술

사노라네

산에는 꽃이 지네
꽃이 지네
갈 봄 여름 없이
꽃이 지네

— 김소월, 「산유화」에서

시인 김소월은 단조로우면서도 명료한 운율로 꽃이 피고 지는
것을 반복해서 노래한다. 꽃이 피고 지는 단조롭고도 명료한 반복 과
정에서 그는 우주의 시간을 보았다. 피고 지는 꽃의 시간, 자연의 시
간은 그렇게 흘러간다. 소박한 어구의 반복으로 무한한 우주의 섭리
를 노래한 짧은 소월의 시는 눌변의 수사학이고, 달변의 침묵이다.

거시적으로 보면 자연의 운동은 순환의 형태를 가지고 있어 반
복처럼 보이지만, 미시적으로 보면 어떤 것도 완벽하게 동일하지 않
다. 가을에 수북이 쌓인 은행잎은 한 나무에서 떨어지지만 단 하나도
같지 않다. 이게 자연의 섭리이고 신비이다. 시에서처럼 꽃이든 사람
이든 피어나면 져야 하고 태어나면 죽어야 한다. 한 개체로서 탄생을
시작이라 생각하면 죽음은 끝이다. 한 개체는 수명이 다해서 사라지
지만 전체로서의 종의 생명은 계속된다. 매번 꽃이 피고 지는 순환은
무한하다. 삶은 무한하고 시는 유한하다. 이럴 때 중요한 역할을 하는
것이 형식이다. 이 무한한 순환을 암시하기 위해서 시인은 운율을 맞
추었다.

마지막 연 "산에는 꽃이 지네/ 꽃이 지네/ 갈 봄 여름 없이/ 꽃이 지네."는 첫째 연 "산에는 꽃이 피네/ 꽃이 피네/ 갈 봄 여름 없이/ 꽃이 피네."와 말 그대로 딱 한 글자 차이이다. "피네"와 "지네"의 닮은 꼴은 유사한 것의 반복으로 봄 여름 가을 겨울 그리고 봄으로 이어지는 순환을 연상시킨다. 소월의 시는 눈으로 읽는 시가 아니라 입으로 읽는 시이다. 시는 "지네"로 마무리되지만, 입안에는 "피네"의 여운이 남는다. 그림은 하나의 캔버스에 갇혀 있고 연극은 길어야 5막이고 대하소설도 십여 권이면 끝난다. 이렇게 유한한 예술에 무한한 삶을 담아내는 놀라운 형식미를 보여 주는 작품이 바로 「산유화」다.

시인 김소월의 꽃은 산에 피었고, 김홍주의 꽃은 캔버스에 피었다. 첫눈에 화면 가득 커다란 꽃이 중력에서 벗어난 듯 둥실 떠 있다. 보드라운 숨결마저 연연한 꽃잎들이 층층이 쌓여 만발한 듯하다. 화사한 꽃잎의 매혹에 이끌려 그림 앞에 다가서면 이내 마법이라도 걸린 듯 꽃은 사라지고 가느다란 실핏줄처럼 엉켜 있는 무수한 붓질의 흔적들이 길이 되어 흘러간다. 언젠가 걸었던 산길과 나를 두고 멀리 멀리 가 버리는 물의 길이 모두 꽃이 되어 우리 눈앞에 펼쳐진다. 겹겹의 신비로 에워싸인 듯한 꽃의 이름을 찾아보면 모두 '무제(無題)'라는 제목이 붙어 있다. 굳이 찾자면 연꽃, 국화, 달리아, 딸기, 오동잎, 호박 같은 모양을 볼 수는 있다. 작가가 굳이 무제를 고집하는 것은 꽃의 구체적인 초상화를 그린 게 아니기 때문이란다.

자연(自然)이라는 말이 '스스로 그러함'을 의미하듯이, 김홍주의 그림은 꽃이 피듯 그렇게 캔버스 위에서 피어난다. 왜 꽃이냐는 질문

김홍주, 무제(2009)
© Image courtesy the artist and Kukje Gallery, 2009

에 그의 대답은 단순하다. 꽃이 거기에 있었기 때문이란다. 사실 근작
을 살펴보면 꽃은 더 이상 이름을 알 수 있는 '그 꽃(the flower)'이 아
니라 이름을 알 수 없는 그냥 '하나의 꽃(a flower)'이다. 잔디밭을 그린
것은 너무 평면적이어서 구체적인 공간감과 방향감이 없는 거의 추상
에 가까운 무언가가 되었다. 무심한 듯 펼쳐지지만 그의 화면은 꽉 찬

존재감으로 충만하다. 거시적으로 보면 꽃의 형태가 보이고 무수한 붓질이 반복되는 것처럼 보이지만, 미시적으로는 어떤 붓질도 반복적이거나 동일하지 않다. 이게 김홍주 그림의 섭리이다. 김소월의 시처럼 김홍주의 그림 역시 눌변의 수사학이고, 달변의 침묵이다.

김홍주는 김홍주다

김홍주는 김홍주다. 1945년생인 그는 미술사적인 분류에서 어떤 유파에도 속하지 않는다. 그는 자기 자신에게만 속한다. 김홍주의 작업은 십 년을 주기로 달라져 왔다. 그 달라짐은 자연처럼 자연스러웠다. 그의 변화는 한국 미술사의 흐름과 함께하지만 결코 대다수가 갔던 길을 가지는 않았다. 그의 역사는 한국 회화사 및 회화사 전체에 대한 지극히 화가다운 질문과 해법 찾기로 이어지고 있다.

1970년대 김홍주는 당시 가장 파격적인 흐름인 개념미술가 집단인 ST그룹과 함께 작업을 시작했다. 이들은 당시 한국 화단을 지배하던 모노크롬 회화(단색화)에 대한 반발로 등장했다. 그러나 어떤 개념이나 목표를 정해 놓고 하는 일은 그에게 맞지 않았다. 오히려 이때 그림은 머리가 아니라 손으로 하는 것이라는 생각이 더욱 확실해졌다. 그림은 손으로 하는 것, 그림은 그리는 것 자체라는 생각이 자리 잡기 시작했다.

짧은 개념 미술 시기를 지나 1970년대 중반부터 그는 거울이나

나무로 된 창틀에 사실주의적으로 인물을 그리면서 회화로 돌아왔다. 당시 많은 화가들이 캔버스에 사물을 정교하게 그리는 극사실주의적인 그림들을 그렸으나 그는 과감하게 오브제를 그림에 도입했다. 고승을 연상시키듯 엄숙한 표정의 인물을 정교하게 그린 뒤, 그 위에 실을 이용해서 치렁치렁한 수염을 매달아 놓았다. 일견 유머러스해 보이는 이 작품은 극사실주의의 '사실주의' 자체에 대한 질문이다. 현실과 똑같은 것은 현실이면 충분하지, 그림이 현실과 똑같을 필요가 있을까?

그가 선택한 오브제가 거울이나 창틀이라는 것은 의미심장하다. 당시 한국 극사실주의의 선언 같은 작품이 고영훈의 「이것은 돌이다」(1974)라는 작품이다. 고영훈의 이 작품은 재현 이론에 대한 선언적인 반박이었던 르네 마그리트(1898-1967)의 「이미지의 반역(이것은 파이프가 아니다)」(1929)을 뒤집은 것으로 재현된 이미지의 진실성을 주장하면서 사실주의의 정당성을 선언한 그림이다. 재현 이론은 회화를 "세계를 비추어 보는 창"이라 설명하는데, 이때 예술가의 위치는 암묵적으로 창의 안쪽으로 설정되어 있다. 즉 르네 마그리트의 1933년 작 「인간의 조건(La Condition humaine)」이라는 작품이 암시하듯, 창 안쪽에 있는 작가가 내다본 창밖의 세상을 그린다는 구조를 가지고 있는 것이다.

그러나 낡은 나무 문짝 위에 그려진 화가 김홍주의 자화상은 창 안에서 창밖을 보고 있다. 여기서 극적인 반전이 이루어진다. 지금까지 미술사에서 관람객이 바라보는 것은 작가가 바라보고 재현한 결

김홍주, 무제(1979)

과물로서의 세상이었다. 이 세상의 객관성은 작가가 원근법적인 시각 구조에 의거함으로써 가능한 것이다. 그럼으로써만 회화는 세상을 제대로 재현한 진실한 것이 된다.

그러나 1979년에 그린 김홍주의 자화상인 「무제」에서는 바로 창밖을 바라보는 작가가 그려져 있다. 관람객은 김홍주라는 인물뿐 아니라 작가의 상황 자체를 바라보게 된다. 현실은 무한한데, 다만 창 안에서 세상을 바라보고 작가가 진실을 볼 수 있을까라는 의문이 떠오른다. 거울 위에 인물화를 그린 그림은 '세상을 비추는 거울'이라는 회화의 개념을 직설법적으로 떠오르게 한다. 깨어진 거울은 만화경처럼 왜곡된 상만을 전하거나 더럽게 먼지가 끼어 있어 제대로 세상을 비추지 못한다. 김홍주는 서양화의 재료로 그림을 그리지만, 그는 회화를 바라보는 서양식 관념을 순순히 따르지 않았다.

그럴 수도 있고 아닐 수도 있고

김홍주는 무엇보다 화가였고, 이런 존재론적인 규정이 그의 모든 출발점이자 종결점이다. 화가는 그림을 그리는 사람이므로 자연스럽게 그림을 그린다는 것에 대한 질문으로 이어진다. 1980년대 후반에는 멀리서 보면 구불구불한 초서체 한자 같아 보이지만 가까이서 보면 배설물을 꼼꼼히 그린 작품들을 선보인다. 그는 어린 시절 "사랑방이나 안방에는 무슨 뜻인지 알 수 없는 글씨로 된 족자나 병풍들이 둘러 있었고 혹시나 손상될까 봐 함부로 만지지 못하도록 주의를

받았"던 기억을 떠올린다. 그 한자의 의미를 알 수 없었으므로 _l에게 한자는 이미지의 일종이었다.

주술적인 의미를 갖는 것들은 기복과 금기의 환기로 현실에 적극적으로 개입한다. 이런 이미지에 대한 인식은 예술과 현실의 단절을 전제로 한 서구식 예술관과는 확연히 다른 것이었다. 그렇다고 그가 서화 일체의 동양식 예술관을 따른 것도 아니다. 김홍주가 택한 것은 제3의 길이었다. 멀리서 보면 문자이지만 가까이서 보면 배설물인 이 작품은 결국 모든 것이 이미지로 귀결되는 김홍주의 세상이다.

비슷한 시기에 그린 풍경화는 가까이서 보면 산과 밭인데 멀리서 보면 뒤집어진 남자의 얼굴인 이중적인 이미지를 담고 있다. 그런데 김홍주의 이중화는 부분을 통해 전체를 보고 전체를 통해 부분을 다시 읽는 자유로운 존재의 운동감을 전제로 하며, 심지어 화면을 거꾸로 걸어야만 다른 형상이 포착되기도 한다. 서양화의 논리에서는 현실을 재현하는 회화와 현실을 약호화하는 갖가지 기호를 엄격하게 구분한다. 그러므로 지도가 제아무리 정확하게 현실의 지구 모습을 담았다 해도 그것은 현실의 재현이 아니다.

그러나 김홍주의 세계에서는 문자뿐 아니라 지도에 사용되는 축약적인 기호 역시 회화적인 이미지의 세계로 편입된다. 아름다운 꽃만이 아니라 작은 풀섶, 이름 없는 벌레들도 모두 무위자연의 세상이듯, 김홍주의 세계에서는 모든 것이 이미지의 세계로 포섭된다. 이 세계로 진입하는 유일한 입장권은 "화가가 그렸다."라는 행위 자체이다.

김홍주, 무제(1993)

1990년대 후반에 시작된 꽃 그림도 이러한 작업의 연장선상에 있다. 풍경 그림이나 배설물 그림에서는 분리되어 긴장감을 유지하고 있던 이중의 이미지가 꽃 그림에서는 하나로 결합되어 더 은밀해지면서 세련됨이 더해졌다. 그는 모필이 몇 가닥 안 되는 얇은 동양화 붓으로 작업을 한다. 동양화 붓의 섬세한 세필은 캔버스 위에 더딘 걸음을 걸으며 작가의 손맛을 고스란히 캔버스에 남겼다. 붓의 부드러움이 서양화 재료인 아크릴 물감의 명료한 원색을 만나니 캔버스에는 화사함이 더해졌다. 김홍주의 환상적인 꽃은 이렇게 탄생한 것이다.

전체적인 형태를 잡고 그리기는 하지만 하루에 한 뼘씩 부분을 그려 나가는 작가에게 작업의 결과는 알 수 없는 것이다. 부단한 노동의 결과로 생겨난 이 촉각적인 붓질의 길을 더듬어 가면서 그는 다른 세상을 만난다. "꽃잎의 세세한 잎맥을 그리다 보면 어느 순간 내가 그리는 것이 꽃이 아니라 길이거나 강이거나 산일 수도 있다는 생각이 든다."라고 작가는 말한다.

꾸미지 않은 자연스러움

그는 무엇이 되려 하지 않았고, 무엇을 그리려 하지 않았다. 그는 다만 그렸다. 그는 '그린다'는 행위 자체에 몰두했다. 무수히 반복된 가느다란 필선의 축적은 그러한 몰두가 캔버스에 남긴 흔적이다. 이런 몰두의 과정을 염두에 두고 평론가 김원방은 '그린다'는 행위 자체의 몰두, 무수히 반복되는 세필의 흔적을 보면서 "재현을 거부하는

새로운 방식을 고안해 냈다."라고 지적하며, 이 점에서 김홍주에게 '회화의 적'이라는 명칭을 부여한다. 그러나 정확하게 말하면 김홍주는 '재현을 중시하는 서구적 회화의 적'이다. 관점을 달리하면 김홍주는 가장 한국적인 특성을 가진 회화를 고안해 냈다.

한국적인 아름다움의 탐구에 일생을 바쳤던 최순우 선생은 한국미를 묘사하기 위해 매우 복합적인 형용사를 구사했다. 단 하나의 단어로 표현되지 않는 미묘함이 한국미의 본령이기 때문이다. "해맑고도 담담해서 깊고 조용한", "부드럽고 상냥하며 또 연연한", "번잡스러운 듯싶으면서도 단순하고 단순한 듯싶으면서도 고요한." 이런 형용사의 묶음은 최순우가 한국의 고미술을 설명하면서 사용한 언어의 다발이다. 최순우는 자연과 예술을 하나의 격으로 여기는 한국 미술은 "무엇을 이렇게 그리고자 한 계산도 없고 또 그런대로 따지고 봐도 별로 서운한 구석도 없어 보이"며 "기교를 넘어선 방심의 아름다움"에 도달한다고 말한다. 결론적으로 최순우는 자연과의 조화, 그러나 그 조화조차 의식적으로 추구하지 않는 "꾸미지 않은 자연스러움"을 한국미의 최고 덕목 중 하나로 꼽는다.

우리는 김홍주에게서 이런 미덕을 발견한다. "결과를 예상하고 그리는 것이 아니라 내가 좋아서 그리다 보면 결국 무엇인가가 되는 것이다. 무엇인가를 느끼는 것은 관람객의 몫이다. 추우면 옷을 입고, 더우면 옷을 벗듯이 자연스럽게 그리는 것이다. 무슨 효과를 내려고 그리는 것이 아니다. 어떤 대상을 그리듯이 다 똑같다." 김홍주의 이런 태도는 한국적인 미감에 깊이 뿌리를 내리고 있다. 1945년에 태어난

그는 근대화되기 이전의 한국 정서를 기억하고 있을 것이다.

앞서 말한 대로 최순우는 한국 미술은 "자연과 예술을 하나의 격"으로 간주한다고 말했다. 최순우는 "자연과의 조화"를 최고의 덕목으로 여겼을 뿐 아니라 그것에 이르는 과정에도 주목했다. 즉 그 조화조차 의식적으로 추구하지 않는 행위, 말 그대로 "꾸미지 않은 자연스러움"이었다. 이 말은 창작 과정 역시 서구적으로 신비화하는 것이 아니라 자연에 즉한 인간의 노동처럼 반복적인 것이고, 창작은 나날의 일과와 같이 더디게 진행되며 변화하는 것이라는 의미를 함축한다. 김홍주가 캔버스에 남긴 무수한 붓질들은 이러한 노동의 집산이다. 이 노동의 집산이 아름다운 것은 '그 자체로 그러함'이라는 자연의 관념을 닮아 있기 때문이다. 김홍주의 그리기는 바로 이런 의미에서 한국미의 최고 덕목을 현대화한 작품이다.

김홍주

金洪疇

김홍주

충청북도 화인에서 태어나 홍익대학교 서양화과를 졸업하고 현재 목원대학교 미술교육과 명예교수이다. 하나의 작품을 완성하는 데 한 달이 넘게 걸리는 세필화 작업에 대하여 화가는 "붓이 화면에 닿을 때의 육감적인 감정을 표현했다."라고 말한다. 특히 '꽃의 화가'로 명성을 얻었는데, 꽃을 소재로 선택한 이유는 '하찮은' 존재이기 때문이며, 가장 얇은 붓으로 '그리기' 자체에만 전념한다고 한다.

그러나 인기 작가로 대중들에게 널리 알려지기 이전에 미술 평단에서는 전부터 그의 회화성을 높이 평가하고 있었다. 김홍주는 한국 현대 회화의 성과를 거론할 때마다 빠지지 않는 중요한 작가다. 2005년 서울 로댕갤러리에서 한국 회화 작가로서는 최초로 대규모 개인전을 가졌고, 제6회 이인성 미술상을 수상했다. "꽃잎의 세세한 잎맥을 그리다 보면 어느 순간 내가 그리는 것이 꽃이 아니라 길이거나 강이거나 산일 수도 있다는 느낌이 들지요."

김소월

金素月, 1902-1934

김소월

평안북도 정주에서 태어났으며, 조만식이 교장으로 있던 오산중학교에서 김
억에게 시를 배웠다. 전통적인 한(恨)의 정서를 민요의 운율에 민중적인 정감
을 담아 여성적인 목소리로 표현하여 한국인이 가장 사랑하는 시인 가운데
한 명이 되었다. 김소월의 시비는 남산에 있다.

아직도 때마다는 당신 생각에

추거운 베갯가의 꿈은 있지만

낯모를 딴 세상의 네 길거리에

애달피 날 저무는 갓 스물이요

캄캄한 어두운 밤 들에 헤매도

당신은 잊어버린 설움이외다

— 김소월, 「님에게」에서

언제나 그렇듯이, 나의 책은 많은 사람들과의 고마운 인연 속에서 태어난다. 민음사와 함께한 첫 책 『러시아 미술사』가 나온 게 2007년이니 얼추 십 년이 다 되어 간다. 늘 책을 정성껏 만들어 주니 원고를 쓰는 동안의 수고로움은 책을 보면 눈 녹듯이 사라진다. 손에 책이 잡히기까지 내가 늘 토로하는 불만이 하나 있었다. 책이 너무 두껍다는 불만.

내가 언제나 꿈꾸는 것은 여성분들이 핸드백에 넣고 다니면서 전철에서도 읽을 수 있는 책(이 표현은 십 년 전에는 아주 합당했다.), 그러니까 내용이 아니라 책의 생김새가 소프트하고 가벼운 책이었다. 그렇게 늘 친숙하게 독자들 옆에 있고 싶었는데, 어찌된 일인지 매번 500쪽이 넘는 두꺼운 책들이 내 손에 쥐어졌다. 누구 탓을 하랴. 책이 두꺼워진 원흉은 바로 나인 것을. 원고에 그림까지 들어가니 이번에도 책이 뚱뚱해지고 말 참이었다.

얼마 전에 프랑스 영화 「다가오는 것들」을 보니(2016), 또 한 번 소프트하고 가벼운 책에 대한 열망이 솟아났다. 영화의 주인공은 고등학교 철학 교사인데, 그녀가 너무도 자연스럽게 버스에서 아도르노를 읽으면서 가는 장면이 나온다. 버스 안의 아도르노라니! 안 그래도 매력적인 여배우 이자벨 위페르가 연출한 그 지적이면서도 세련된 풍경이라니! 그리고 이번에는 그 소원이 이루어졌다. 욕심껏 쓴 원고를 버리기는 아까웠고, 그 대신 책이 쌍둥이로 태어난 것. 두 권으로 나누어진 책은 '그림과 문학으로 깨우는 감성 인문학'이라는 부제를 달고 나왔다. 1, 2라는 번호가 붙었으나 순서나 중요성을 의미하지는 않으므로 관심 가는 주제를 먼저 선택해서 읽어도 좋다.

책을 이렇게 만드는 데는 편집자와 디자이너의 공이 컸다. 그리고 늘 좋은 책을 만들어 주시는 민음사 박근섭 대표님, 박상준 대표님에게도 감사를 드린다. 그리고 "이진숙의 접속! 미술과 문학"이라는 제목으로 글의 연재 지면을 허락해 주신 《중앙SUNDAY》의 정형모 부장님께 감사드린다. 다양한 장소에서 내 강의를 들어 주시는 모든 분들께도 감사의 말씀을 전한다. 강의실에서의 교감과 공감 속에서 책은 디테일을 갖추어 간다. 이번에도 표지 이미지로 작품 수록을 허락해 주신 홍경택 화가에게 큰 감사를 드린다. 그의 작품 덕분에 이 책이 더욱 빛나게 되었다.

이 년 정도 준비한 책이 2016년 여름에 마무리가 되었다. 모두가 폭염 속에서 힘들어할 때 시원한 작업실을 선뜻 내주신 강릉의 박동일 화가님과 서정현 교수님에게도 감사드린다. 또 책의 초고를 정성

껏 읽고 오탈자를 잡아 준 '고래 소녀' 이유림 양에게도 큰 감사를 드린다. 꿈을 향해 부지런히 정진하는 모습이 아름다운 내 조카는 이 책에 있을 법한 작은 오류들을 잘 잡아 주었다.

언제나 꿋꿋하게 작업을 이어 갈 수 있도록 도와주는 나의 편 서연종 씨와 딸 현수, 아들 성원, 그리고 어머님 오숙형 여사에게 큰 감사와 사랑을 전하고 싶다. 또 가족의 일원이 되어 준 나의 반려견 호크니(Hockney)에게도 큰 사랑을 전한다. 한때 유기견이었던 사랑스러운 호크니는 나의 생각이 더 따뜻해지고 살아 있도록 해 주었다.

2016년 겨울
이진숙

롤리타는 없다 1

1판 1쇄 펴냄 2016년 12월 5일
1판 2쇄 펴냄 2020년 6월 30일

지은이 이진숙
발행인 박근섭 · 박상준
편집인 양희정
펴낸곳 ㈜민음사

출판등록 1966. 5. 19. 제16-490호
주소 서울특별시 강남구 도산대로1길 62(신사동)
 강남출판문화센터 5층 (우편번호 06027)
대표전화 02-515-2000 | 팩시밀리 02-515-2007
홈페이지 www.minumsa.com

© 이진숙, 2016. Printed in Seoul, Korea

ISBN 978-89-374-3366-5 (04600)
 978-89-374-3365-8 (세트)